창작의 힘

▪ 이 도서의 국립중앙도서관 출판예정도서목록(CIP)은
서지정보유통지원시스템 홈페이지(http://seoji.nl.go.kr)와
국가자료공동목록시스템(http://www.nl.go.kr/kolisnet)에서 이용하실 수 있습니다.
(CIP제어번호: CIP2015007515

창작의 힘

예술가 24인의 일상과 취향

유경희

마음산책

창작의 힘

예술가 24인의 일상과 취향

1판 1쇄 인쇄 2015년 3월 10일
1판 1쇄 발행 2015년 3월 15일

지은이 | 유경희
펴낸이 | 정은숙
펴낸곳 | 마음산책

편집 | 이승학·최해경·박지영·박선우 디자인 | 이수연·이혜진
마케팅 | 권혁준·곽민혜 경영지원 | 이현경

등록 | 2000년 7월 28일(제13-653호)
주소 | (우 121-840) 서울시 마포구 잔다리로 3안길 20(서교동 395-114)
전화 | 대표 362-1452 편집 362-1451 팩스 | 362-1455
홈페이지 | http://www.maumsan.com
블로그 | maumsanchaek.blog.me
트위터 | http://twitter.com/maumsanchaek
페이스북 | http://www.facebook.com/maumsanchaek
전자우편 | maum@maumsan.com

ISBN 978-89-6090-220-6 03600

* 책값은 뒤표지에 있습니다.

나의 아토포스atopos, 당신에게

나는 무엇으로 창작하는가?
미추를 희롱하는 나의 취향

피에로 델라 프란체스카를 좋아한다.

피카소보다 보나르를 더 좋아한다.

아주 오래된 물건보다 근대 것을 더 좋아한다.

얼굴보다 두상이 잘생긴 남자를 더 좋아한다.

꽃보다는 나무를 더 좋아한다.

개나 고양이보다는 개 같은 고양이를 더 좋아한다.

화장 안 한 여자보다 화장한 여자를 좋아하는 남자를 더 좋아한다.

평화보다는 불안한 경계를 더 좋아한다.

자연보다 예술을 사랑하는 남자를 더 좋아한다.

고딕미술보다 로마네스크 미술을 더 좋아한다.

1과 자기 자신으로밖에 나누어지지 않는 소수를 더 좋아한다.

인류를 좋아한다기보다 결여가 있는 사람을 더 좋아하는 나 자신을

좋아한다.

글을 안 쓰고 웃음거리가 되는 것보다 글을 써서 웃음거리가 되는 편을 더 좋아한다.

절약보다는 사치를 더 좋아한다.

매화보다는 사과꽃을 더 좋아한다.

환멸을 통과한 사랑보다는 아직 불안정한 가능성의 사랑을 더 좋아한다.

로댕의 〈생각하는 사람〉보다 〈반가사유상〉을 더 좋아한다.■

　　속살을 내비치듯 부끄러운 이런 고백의 방식이 내 기질과 취향에 부합한다고 말할 수는 없다. 그럼에도 불구하고 때론 이런 방식으로 자신을 드러내는 것은 약간은 유익하고 조금은 사랑스럽다. 사실 무엇인가에 대한 호오는 그 사람을 하나의 프레임 안에 고착시키기도 한다. 하지만 더욱 끔찍한 것은 어떤 캐릭터나 취향도 없는 무감각의 상태다. "난 분홍색을 참 좋아해요"라고 말한다면, 삶 속에서 불현듯 만나는 모든 다양한 분홍의 스펙트럼을 통해 분명 그 존재를 기억하고 환기할 수밖에 없다. 썩 괜찮은 존재의 각인법이 아닌가!

　　여기 스물네 명의 작가는 의식적으로든 무의식적으로든 얼마간 나의 기질과 취향에 부합한다고 볼 수 있다. 특별히 나는 렘브란트의 수집 취미에 낙관적이지만은 않은 동질감을 느꼈다. 자기 작품에 더 찬란한 고귀함을 부여하기 위해 모

■　　비스와바 쉼보르스카의 「선택의 가능성」이라는 시의 방식을 차용하여 내 방식으로 구성했다.

델에게 입힐 오래된 옷을 비롯해 장식품과 골동품을 엄청나게 사들여 파산한 렘브란트에게 가장 큰 공감을 보낼 수밖에 없었다. 평상시 아름답다고 여기는 그릇, 앤티크, 빈티지, 구두, 그림 소품 등을 무작정 사들이는 내 모습을 보고 친구들이 혀를 찰 정도니 말이다. 또한 화려한 그림과는 달리 엄청난 독서가이자 장서가였다는 클림트를 볼 때, 강렬한 책 욕심을 가진 스스로를 떠올렸다. 나 역시 매년 인터넷 서점의 '다이아몬드 회원'으로 살고 있기 때문이다. 프리다 칼로의 동물 사랑을 보면서, 유년 시절 유독 잦았던 개와 고양이의 죽음으로 인해 심각하게 상처받았던 기억이 떠올랐다. 항상 동물을 지나치게 사랑했던 나는 그 이후 동물에게는 눈길도 주지 않을 만큼 트라우마로 자리 잡았다. 동시에 동물과 직관적으로 소통하는 지인들에게 느꼈던 질투심을 떠올리기도 했다. 30년을 정신병원에서 보내면서도 단 한 점의 작품도 제작하지 않은 카미유 클로델을 보았을 때, 나 역시 카미유처럼 순응하지 않고 언제나 탈출을 감행하려는 의지만으로 살았을 것이라고 생각했다.

한편으로 예술가들의 독특한 취향 때문에 섬뜩한 기쁨을 느낀 적도 여러 번 있었다. 기형을 가진 장애인과 광인의 얼굴을 너무도 사랑해 자신의 장례식의 관을 들게 한 다빈치, 대화를 꼭 한 사람하고만 해야 한다고 생각해 한 사람만 집으로 들이고 나머지 한 사람을 오랜 시간 집 밖에 방치했던 뭉크, 더군다나 그림 한 점이 팔리면 똑같은 그림을 다시 그리는

습성은 뭉크의 전작을 거의 시에 기증할 수 있게 만들었다. 고전음악 애호가로 무희들을 아주 가까이에서 그렸지만 그녀들을 절대로 에로틱한 시각으로 보지 않았던 인간 혐오주의자 드가, 쉰이 넘은 늙고 병든 여자를 언제나 스물셋의 꽃다운 여자로 400여 점이나 그려낸 신비로운 관음증자 보나르, 정원을 자기 그림보다 더 소중하게 여겼지만 일꾼들의 품삯은 떼먹었던 모네, 세관원 출신으로 다재다능했지만 사기 등의 전과로 옥살이를 하고도 자기가 제일 잘나간다고 생각했던 오만하지만 순진했던 루소 등. 게다가 취향을 갖는 것이 끔찍한 일이라고 생각했던 뒤샹은 모든 취향을 혐오했지만 뚱뚱하고 못생기고 음모가 없는 여자를 좋아했다는 사실은 매우 흥미롭다. 뿐만 아니라 〈비너스의 탄생〉의 주인공 시모네타 베스푸치를 평생 짝사랑했던 보티첼리는 우아미의 극치를 표현했지만 정작 자신은 괴팍하고 비순응적인 사람이었다는 점도 새롭다. 오키프로부터는 60세 이후의 여행, 캠핑, 래프팅 등 아웃도어 라이프가 인간을 얼마나 생생하고 활기 있게 만드는지, 사막 오지를 오아시스로 만드는 법을 배울 수 있었다. 베르메르 그림의 은밀함의 실체를 지폐 위조범과 전과자를 조상으로 두었다는 사실과 결부해보는 것도 흥분되는 일이었다. 무엇보다 베르메르 그림 속의 열린 창으로 들어오는 경이로운 광선이 어디에서 오는지 알아보려고 그림 뒤쪽으로 가서 들여다보았다는 어떤 사람의 일화처럼 나 역시 그런 황홀함에 푹 빠져 있었다.

일상에서가 아니면 보기 힘든 예술가들의 유별난 기질과 성격과 습관과 기벽과 취향은 말 그대로 예술가 자신에 관한 섬세하고 내밀한 역사와 개인적 무의식을 엿보게 한다. 그리고 이것은 그대로 창작의 역동이 된다. 그러니까 예술가들의 독특하고 기이하고 그로테스크한 기질과 취향에도 불구하고 걸작이 생겨나는 것이 아니라, 바로 그 괴상한 성질머리와 기이한 취향 덕분에 명작이 탄생한다는 것이다. 사실 예술 작품이 인류를 위해 크게 빛날 때, 예술가들의 치사하고 비열하고 비도덕적인 일상의 처사들이 슬그머니 용서가 되는 게 사실이다. 예술이 인간을 넘어서는 지점이다. 이때 나는 그런 예술가들을 사랑하지 않고는 배길 수 없는 심정이 된다. 그리고 이런 발견과 발굴이 그대로 내 일상과 취향이 되었다. 요즘 나는 클림트의 아침 산책을 벤치마킹하고 싶다. 걷기와 명상과 비즈니스가 결합된 일거다득의 산책 말이다.

"나랑 같이 아침 산책하지 않을래요? 평창동 화정박물관 앞에서 성북동까지요. 아침은 슬로우가든에서 가볍게 먹구요."

차례

미완의 삶이야말로

그 자체로 진정한 예술이 아닐까?

- 일러두기

1. 외국 인명과 지명, 작품명 등 모든 외래어는 외래어표기법에 따라 표기했습니다.
2. 미술 작품은 〈 〉로 묶었고, 시 제목은 「 」로, 책 제목은 『 』로 묶었습니다.
3. 이 책에 사용된 일부 작품은 한국미술저작권관리협회SACK를 통해 ADAGP, ARS, Succession Picasso와 저작권 계약을 맺은 것입니다. 저작권법에 의하여 한국 내에서 보호를 받는 저작물이므로 무단 전재 및 복제를 금합니다. 목록은 다음과 같습니다.
 ⓒ Succession Marcel Duchamp / ADAGP, Paris, 2015
 ⓒ Georgia O'Keeffe Museum / SACK, Seoul, 2015
 ⓒ 2015 - Succession Pablo Picasso-SACK (Korea)
4. 이 책에 사용된 도판은 대부분 저작권자의 동의를 얻어 수록했지만, 일부는 저작권자를 찾지 못했습니다. 저작권자가 확인되는 대로 정식 동의 절차를 밟겠습니다.
5. 각 작품에는 작품명, 제작 방법, 실물 크기, 제작 연도, 소장처를 기재했으나, 실물 크기나 소장처가 정확하게 알려지지 않은 작품 정보는 기재하지 않았습니다. 확인되는 대로 기재하겠습니다.

일상은 어떻게
예술이 되는가

구스타프
클림트

화려함 뒤에 감춰진
장서가의 아침 산책

클림트의 작품을 보고 그가 대단한 독서가이자 장서가였음을 추측하기란 쉽지 않다. 우선 화려한 색채와 정교한 장식성, 게다가 탐미적 에로티시즘을 드러내는 그림은 소위 지적인 작품과는 거리가 멀게 느껴지기 때문이다. 하지만 이는 편견이고 한 존재를 제대로 바라보는 데 치명적인 오류다.

클림트의 예술은 아주 유명하지만, 클림트의 삶은 생각보다 잘 알려져 있지 않다. 아니 그의 육성을 통해 삶을 들여다보기가 어렵다고 하는 편이 옳다. 그가 글이나 말을 거의 남기지 않았던 탓이다. 클림트는 간단한 편지를 쓸 때조차 뱃멀미를 하는 것처럼 두렵고 떨린다고 고백한 적이 있다. 그뿐 아니다. 클림트는 자화상을 한 점도 남기지 않았다. 그는 작품의 대상으로서 자기 자신에 대해 흥미를 느끼지 못했다. 그는 색다른 자연현상에 더 큰 흥미를 느끼며 다른 사람들, 특히 여성에게 관심이 많다고 고백했다. 자화상을 보고 싶어 하는 사람들에게, 예술가로서의 자기를 보려면 그냥 그림을 주의 깊게 보라고 제안했다.

중요한 건 클림트가 글을 거의 남기지 않았다고 하더라도, 그가 지식이 부족한 사람이라고 단정 지을 수 없다는 사실이다. 오히려 그는 당대 보기 드문 지식인이었다. 클림트는 항상 양복 주머니에 책을 넣고 다닐 정도로 독서가였다. 단테의 『신곡』, 괴테의 『파우스트』, 특히 쇼펜하우어와 톨스토이, 도스토옙스키 등을 탐독했다. 그는 한 점의 그림을 그리기 위

구스타프 클림트

Gustav Klimt
1862~1918

오스트리아 화가. 전통적인 미술에 대항해 '빈 분리파'를 결성했다. 주요 작품으로 〈유디트〉 〈키스〉 등이 있다.

해서 수많은 관련 문헌을 조사하곤 했다. 그러다 보니 자연스럽게 장서가가 되었던 것! 당시 클림트는 지식인 그룹에 출입하여 당대의 사상적 토론에 참여하기도 했다.

클림트는 1862년 오스트리아 빈의 외곽 도시 바움가르텐에서 금세공사인 아버지와 오페라 가수를 꿈꾸었던 어머니 사이에서 일곱 남매 중 둘째로 태어났다. 보헤미아에서 이주해온 이민자였던 클림트가家는 가난과 궁핍에 시달렸고, 클림트는 실업계 학교에 보내졌다. 이후 남다른 그림 솜씨를 알아본 친척의 도움으로 빈 응용미술학교에 입학한 그는 장학금을 받으며 회화와 장식미술을 공부했다. 클림트는 졸업 전부터 동생 에른스트와 동료 프란츠 마츠와 화가조합을 결성하고 공방을 차려 공공건물의 대형 장식화 및 실내장식을 맡으며 유명해지기 시작했다. 요즘 말로, 대학에 벤처기업을 차린 청년실업가로서 예술과 사업을 결합하는 적극적인 활동을 했던 것!

장식화로 미술 활동을 시작한 클림트는 조용하고 강인한 노동자처럼 살았다. 그는 아령 체조로 하루를 시작해 온종일 지치지 않고 그림을 그렸다. 밤이 되면 카페에 들렀다가 집에 돌아와 말없이 잠자는 생활을 규칙적으로 되풀이했을 정도다. 특히 일할 때 다른 사람들에게 방해받는 것을 싫어했고 친구들이 스튜디오에 찾아오는 것도 허락하지 않았다. 대신 클림트는 아침 식사 시간을 친구들의 방문 시간으로 활용했다. 그는 친구는 물론 일로 자기를 만나고 싶어 하는 사람들에게

아침 식사를 같이하는 조건으로 만남을 수락했다. 그런데 그것이 워낙 규칙적이어서 의식ritual처럼 되어버렸다.

예컨대 클림트는 매일 새벽 6시에 쇤부른 궁전▪ 근처에서 티볼리까지 친구들과 활기찬 도보 여행을 했다. 그는 이 일을 30년 동안 하루도 빠뜨리지 않았다. 티볼리의 카페에는 항상 진수성찬이 차려져 있었다. 친구들과 아침을 풍족하게 먹으면서 일 얘기와 잡담을 나눈 뒤, 어김없이 삯마차를 타고 시내 한복판의 화실로 돌아왔다. 그는 다시 저녁까지 방해받지 않고 작업에 몰두했다. 이 아침 산책에 '기도 여행'이라는 이름이 붙은 것으로 보아 클림트는 아마 매일 걸으면서 기도와 명상의 분위기를 만끽했던 것으로 보인다. 이처럼 그의 아침 산책은 일거삼득이랄까? 산책(운동)과 아침 식사(미식)와 대화와 약속(일)이 중첩된 매일매일의 의례였던 것이다.

사진 속 클림트는 다부진 체격에 까무잡잡한 얼굴을 하고 있다. 정장 차림에 예의를 갖춘 모습보다는 잠옷 같은 느슨한 옷을 입고 있는 모습이 훨씬 인상적이다. 마치 수도자나 은둔자 같은 면모다. 그는 공적 활동을 거의 하지 않았기 때문에 통짜 옷을 입고 샌들을 신고 지낼 때가 많았다. 사실 이 옷차림은 단순히 격식 없는 그의 취향을 드러내는 것이라기보다는 탈권위적이고 반체제적인

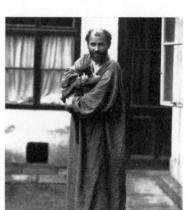

쇤부른 궁전
'아름다운 샘Schönner Brunnen'에서 유래한 명칭으로 과거 오스트리아 제국의 로코코풍 여름 별궁.

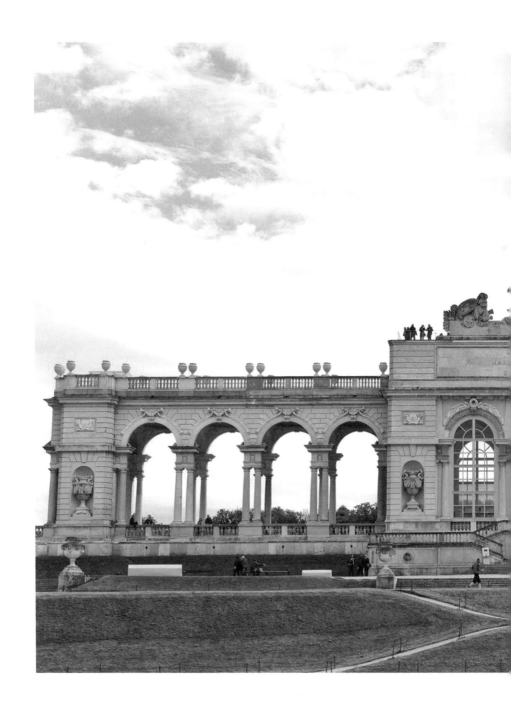

쇤부른 궁전. 클림트는 매일 새벽 6시에 쇤부른 궁 근처에서 티볼리까지 친구들과 활기찬 도보 여행을 했다. 그는 이 일을 30년 동안 하루도 빠뜨리지 않았다.

그만의 성향을 드러내는 것이다. 큰 목소리에 강한 억양을 가졌던 클림트는 자신의 지성을 기성 사회를 비판하고 빈정거리는 데 이용할 줄 알았던 남자였다.

반면 클림트는 매우 소심한 성격의 소유자였다. 그는 오스트리아 바깥으로 여행하는 것을 싫어했고 가능한 한 그런 기회를 차단했다. 한번은 친구가 사는 이탈리아로 여행할 기회가 생겼다. 친구는 클림트가 빈에서 피렌체까지 무사히 올 수 있도록 연결편 기차를 타는 데 도움을 줄 사람들을 섭외해야만 했다. 피렌체 역에서 클림트를 마중하기로 했던 친구는 승객들이 모두 역사를 빠져나갈 때까지도 그가 나오지 않자 역을 샅샅이 뒤졌고, 마침내 찾아냈다. 클림트가 가방 손잡이를 꼭 움켜쥔 채 대합실에 홀로 앉아 있었던 것이다. 만약 찾지 못했더라면 어떻게 했을 거냐고 묻자 이렇게 대답했다. "집으로 돌아가는 다음 기차를 잡아탔을 거야." 클림트는 고질적인 여행 혐오자였다. 그는 기차역을 상대하는 일에 너무나 서둘러 여행을 포기하고 집으로 돌아가는 기차를 타야 했던 적이 여러 번 있었다.

남달리 독립심과 자존심이 강한 클림트였지만, 특유의 온화하고 사려 깊은 성품으로 도움을 바라는 사람들에게 기꺼이 자선을 베풀었다. 당대 명성을 얻어 돈벌이가 좋았음에도 불구하고 무일푼일 때가 많았던 것은 남에게 베푸는 씀씀이가 헤펐던 까닭이다. 헤픈 것이 좋은 것이라고 말할 수 있는 유일

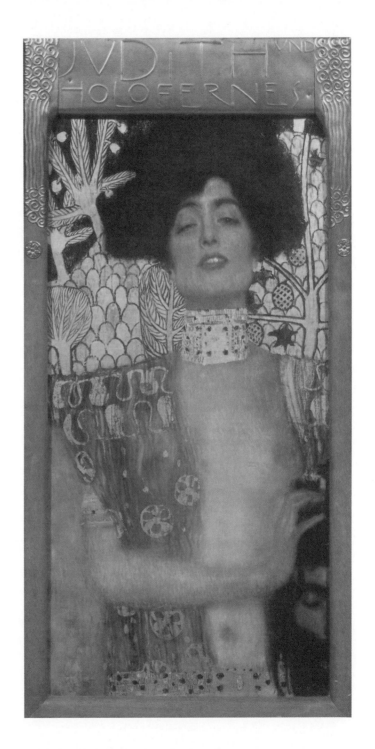

〈유디트〉, 캔버스에 유채,
42x84cm, 1901,
오스트리아 미술관

한(?) 경우다. 특히 모델들과의 일화는 클림트의 성정을 엿보게 한다. 그의 작업실에는 언제라도 벗을 준비가 되어 있는 모델들로 넘쳐났다. 라울 루이스 감독의 〈클림트〉라는 영화의 첫 장면에는 그네를 타며 포즈를 취하는 등 스튜디오에서 대기 중인 알몸의 여자들이 여럿 등장한다. 기묘한 아름다움이 느껴지는 장면이다.

클림트와 모델의 관계는 자연스럽고 인간적인 한편 선정적이기도 했다. 3000장이 넘는 드로잉이 이를 증명하는데, 자위하는 모습, 섹스 장면, 동성애 행위 장면 등 에로틱한 장면이 그것이다. 이런 장면들에는 작업실에서의 작가의 요구와 연출만으로는 나올 수 없는, 모종의 자유로움과 퇴폐와 에로티시즘과 향락의 오라가 존재한다. 당시 클림트가 모델들과

〈물뱀 2〉, 캔버스에 유채, 145x80cm, 1904~1907, 개인 소장

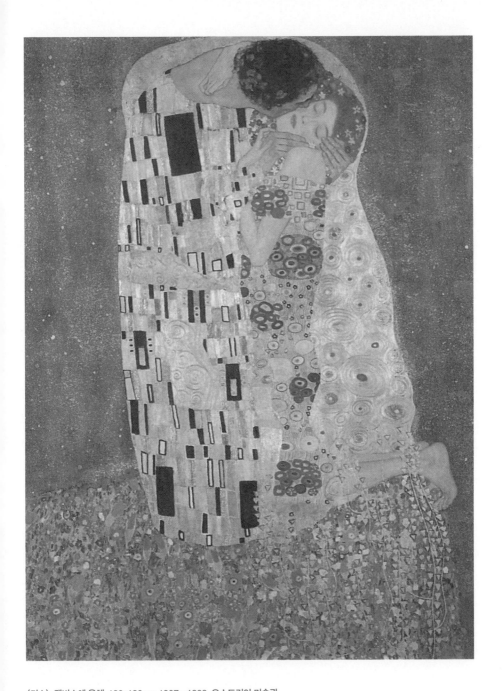

〈키스〉, 캔버스에 유채, 180x180cm, 1907～1908, 오스트리아 미술관

클림트의 대표작. 클림트 특유의 금빛 찬란한 화려함과 탐미적 에로티시즘이 가장 잘 표현된 작품이다.

정을 통한다는 사실이 공공연한 비밀로 회자되었던 것만 보더라도 진한 관능의 분위기는 모델이 단순히 모델이 아니었다는 사실을 말해준다. 그야말로 모델들은 클림트와 정을 통하고 아이를 낳으면서 그를 위해 가능한 에로틱한 포즈를 자연스럽게 취해줄 수 있었던 것이다.

클림트는 모델들에 관한 한 금전적으로 인색한 적이 없었으며 늘 어떤 식으로든 돕고 싶어 했다. 당대 임신부의 모습을 적나라하게 담았다고 해서 스캔들을 일으켰던 〈희망 1〉은 모델에 대한 클림트의 태도와 관심을 반영한다. 자주 포즈를 취해주던 처녀 모델 헤르마가 어느 날 갑자기 사라져버렸다. 처음에는 화를 냈으나 점차 걱정이 된 클림트는 헤르마를 수배했고, 그녀가 임신했다는 사실을 알아냈다. 소녀 가장이었던 그녀의 임신은 가족들에겐 큰 재앙이었다. 자신이 좋아하는 모델에게 닥친 비참한 상황에 가슴이 아팠던 클림트는 그녀를 모델로 세워, 있는 그대로 포즈를 잡게 했다. 당대 보수적인 화단에서는 임신한 여자를 모델로 썼다는 사실에 분개했고, 클림트는 모욕을 뒤집어썼다. 이처럼 곤궁한 모델들에 대한 클림트의 세심한 배려는 드문 일이 아니었고, 여자 모델이든 남자 모델이든 한결같이 그를 신처럼 떠받들었다.

성공한 후에도 클림트는 가난한 사람들이 살던 빈 교외에서 살았다. 은둔자는 아니었지만 빈 문화계의 중심인 카페에도 별로 출입하지 않았고, 몇 명의 애인을 제외하면 친구

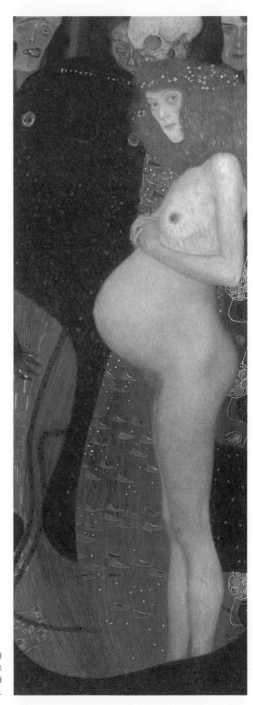

〈희망 1〉, 캔버스에 유채, 67x181cm, 1903,
캐나다 국립미술관

소녀 가장이었던 모델 헤르마가 임신하자 클림트는 그녀의 궁핍함을 고려
해 임신한 모습 그대로를 그림으로 남겼고, 이 작품은 외설 스캔들을 일으
켰다. 이런 식으로 클림트는 모델들뿐만 아니라, 어려운 사람들을 늘 흔쾌
히 도왔다. 그래서인지 유명세로 꽤 돈을 벌었지만, 무일푼일 때가 많았다.

도 별로 없었다. 평생 결혼하지 않았던 그는 어머니와 함께 살았고 그녀가 죽은 뒤에는 미혼의 두 여동생과 살았다. 클림트 그림의 관능과 화려함과는 달리 집안은 절간처럼 적막했다. 어머니와 여동생이 우울증에 시달렸으니 집안은 그야말로 침울함의 연속이었던 것이다. 젊은 시절 가수 지망생이었고 그 방면의 직업을 갖고자 원했던 어머니가 정신병을 앓았는지 여부는 확인되지 않았지만, 클림트가 유전병에 관한 책들을 많이 읽은 것으로 보아 분명 가족의 정신 질환으로 고통받았음을 추측해볼 수 있다. 어쩌면 클림트의 찬란한 색채와 화려한 수사는 가족이라는 트라우마를 극복하는 자기만의 치유책은 아니었을까?

앙리 드 툴루즈 로트레크

슬픈 변장 취미가
만들어낸 자화상

로트레크는 자화상을 거의 그리지 않았다. 아니 유화로는 단 한 점의 자화상만을 남겼다. 동시대 천재 화가인 반 고흐나 고갱, 세잔 같은 후기인상주의 화가들이 여러 점의 자화상을 그린 것에 비하면 그의 자화상은 이상하리만큼 드물다. 그나마 한 점 남은 자화상은 자신을 그리는 게 너무 힘겨웠던지 아예 눈동자를 그리지 않고 눈 자체를 지워버렸다. 아마도 로트레크에게는 오랜 시간 자신의 얼굴을 대면하는 일이 매우 괴로웠을 것이다. 하지만 그는 자화상에 버금가는 기묘한 이미지를 창조했다. 바로 초상 사진이다. 그것도 그냥 초상 사진이 아니라 다양한 모습으로 분장한 사진이다. 왜 로트레크는 자화상을 그리지 않고, 가장假裝 사진으로 스스로의 모습을 드러낸 것일까?

로트레크의 본명은 앙리 마리 레이몽 드 툴루즈 로트레크 몽파Henri Marie Raymond de Toulouse-Lautrec Monffa다. 이 엄청나게 긴 이름은 그가 얼마나 지체 높은 귀족 가문의 태생인지를 가늠하게 한다. 태어나기도 전에 상아와 금, 은으로 만든 장난감을 준비할 정도로 후손의 탄생에 기대를 품었던 백작 가문은 머지않아 모든 희망을 내려놓아야 했다. 이종사촌간의 근친혼으로 태어난 로트레크는 뼈 관련 질환을 많이 앓아 유년 시절 내내 요양을 해야 했고, 급기야 두 차례 가벼운(?) 낙상 사고로 양 대퇴부가 골절되었다. 그러니까 1878년, 보스크 성의 자택에서 낮은 의자에서 일어서려다가 미끄러져 왼쪽 대

앙리 드 툴루즈 로트레크

Henri de Toulouse-Lautrec 1864~1901

프랑스 화가. 파리 몽마르트르에 아틀리에를 마련한 뒤 술집, 뮤직홀 등을 소재로 작품을 제작했다. 로트레크의 고향 알비시에 로트레크 미술관이 있다.

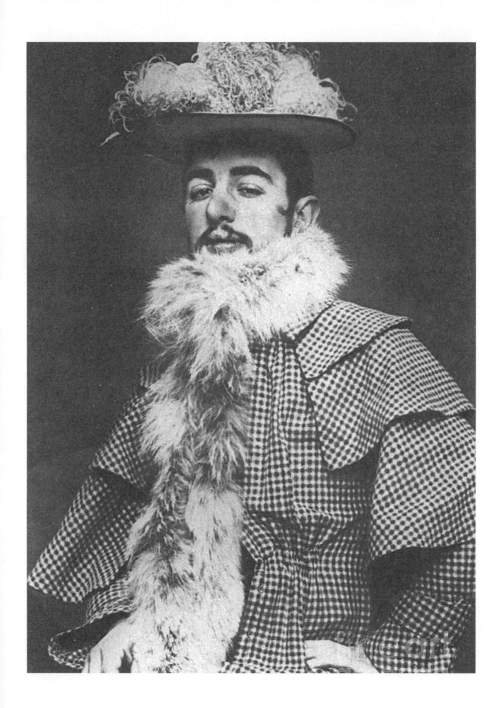

당대 물랭 루주를 사로잡던 댄서 잔 아브릴을 상징하는 모자와 외투, 털목도리를 착용한 로트레크.

퇴부가 골절되고, 다음 해에는 산책하던 도중 구덩이에 빠져 오른쪽 대퇴부가 골절되기에 이른다. 이 사건 이후 로트레크는 자라지 않는 아이, 아니 머리만 기형적으로 자란 '아이 같은 어른'이 되었다. 오늘날에 와서 거의 확정적으로 밝혀진 그의 병명은 균형성 왜소증과 뭉툭한 턱, 두꺼운 입술 등의 안면 기형을 동반하는 골절 약화 중첩증이다.

함께 사냥과 승마를 하며 자신을 꼭 닮은 2세로 키울 생각에 부풀어 있던 아버지의 실망은 이만저만이 아니었다. 그때부터 아버지는 아들에게 철저히 무관심으로 일관했으며, 더욱더 승마와 사냥 같은 스포츠나 섹스에 탐닉하게 된다. 아버지의 세계에 대한 동경 때문인지 아니면 움직임이 어려운 장애에 대한 보상 심리 때문인지 로트레크는 파리 시절 초기 육상경기장과 사이클경기장, 승마경기장 등에 자주 모습을 드러냈다. 양지바른 잔디밭에서 경쾌하고도 무사태평하게 달리는 종마, 혹은 사이클경기장에서 볼 수 있는 강하고도 멋진 근육을 가진 운동선수들, 그에게 이들을 보는 일만큼 흥미를 끄는 일은 없었다. 그는 아버지처럼 승마를 하는 대신 생동감 있게 움직이는 종마들을 관찰했고, 무수한 스케치를 남겼다.

그렇게 남성성의 취향에 몰입하던 것과는 반대로 로트레크는 향수, 보석, 모자, 코르셋, 속옷 등의 물건에도 애착을 보였다. 이런 행위를 일컬어 페티시즘*이라고 하는데, 그의 이런 취향은 입맞춤이나 성교가 쉽사리 허락되지 않은 여자

페티시즘 fetishism
이성의 몸의 일부나 이성이 사용하던 속옷 혹은 물건 등을 성적 대상으로 삼는 이상 변태 성향.

34

들을 대신해 그녀들을 느끼기 위한 방편이 아닌가 싶다. 로트
레크는 여자들의 맨살, 특히 몸 구석진 부분의 피부를 좋아했
다. 이를테면 무릎 뒤쪽이나 팔꿈치 안쪽과 같은 곳! 이 근처
살갗은 그의 표현대로라면 '결코 닳지 않는, 살아 있는 비단으
로 만들어진 것'이었다. 그는 여자의 손을 몇 시간씩 만지작거
리면서 자신의 뺨과 귀와 코에 대고 그 감촉을 느끼곤 했다.
뿐만 아니라 여자들만의 고유한 냄새를 좋아했는데, 머리카락

〈물랭 루주에서〉, 캔버스에 유채, 140x123cm, 1892~1895, 시카고 아트인스티튜트

출퇴근하듯 드나들었던 이 카바레 모습을 스냅샷 기법으로 그렸다. 멀리 단신인 로트레크의 모습이 보인다.

혹은 팔과 무릎 안쪽에서 나는 냄새를 맡곤 했다. 모델이 벗어 놓은 스타킹 냄새를 좋아했으며, 특별히 '코담배 가게'라고 부르던 겨드랑이 냄새를 가장 좋아했다. 한창때를 지난 여자들의 겨드랑이에서 그녀들의 과거의 영광을 상기시키는 냄새를 느꼈던 것이다. 아마도 그 속에서 로트레크는 장애를 입기 이전의 상태, 그러니까 엄마와의 완벽한 합일의 상태였던 따뜻한 자궁 회귀를 꿈꾸지 않았을까? 거기라면 자신의 장애 혹은 외모 콤플렉스 같은 것은 전혀 문제가 되지 않을 테니까……

〈물랭 가의 살롱〉, 캔버스에 유채, 132.5x111.5cm, 1894, 툴루즈 로트레크 미술관

아무도 화가를 신경 쓰지 않는 시선에 대해 생각해보게 하는 작품이다. 다큐멘터리적 요소가 느껴진다.

로트레크는 여름에도 평소 검정이나 짙은 청색 옷을 입고, 정성 들여 머리와 수염을 정돈하고 나타날 만큼 멋쟁이였다. 그런 그는 자주 이상한 의상을 걸치고 친구들을 어리둥절하게 만들기 일쑤였다. 사실 어린 시절부터 자신을 위장하는 데 매력을 느낀 로트레크는 아이디어가 떠오르면 즉각 실행

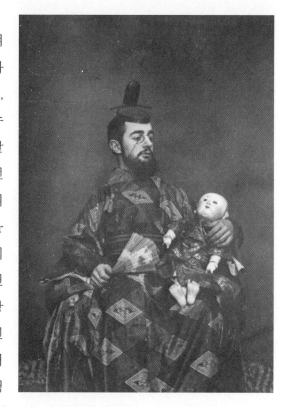

에 옮겼다. 그는 성가대 소년, 어릿광대, 가발을 쓰고 드레스를 입은 여자, 일본의 사무라이, 가상의 대중에게 설교하는 회교 사제 등으로 분장하는 것을 좋아했다. 한번은 잡지사의 연례 무도회에 가톨릭의 복사 복장으로 참석했다. 성수채 대신 먼지떨이를 들고서 말이다. 동료 사진작가가 주최한 무도회에는 인쇄 노동자의 푸른 작업복과 부드러운 펠트 모자를 착용하고 나갔다.

로트레크는 특히 여름휴가 때 동양식 가장 파티를 즐겼다. 별장과 작업실에는 동양에서 온 여러 가지 옷과 장식품

일본 사무라이 복장으로 분한 로트레크.

들이 즐비했다. 어느 날은 신도들에게 기도 시간을 알리는 회교도처럼 별장 꼭대기 창문까지 올라가곤 했다. 심지어 로트레크는 '톨로세그뢰그'라는 가명을 사용하면서 '카이로를 방문했고, 지금은 친구 집에 머물고 있으며, 재능이 있어 언젠가는 그 재능을 증명하게 될 몽마르트르의 헝가리인'으로 행세하기도 했다. 죽기 몇 년 전에는 더욱더 놀라운 행동을 보여주었다. 빨간 바지에 파란 우산을 쓰고 도자기로 만든 개를 들거나 마분지로 만든 코끼리를 끌고 거리를 활보했던 것이다.

평상시 로트레크는 쾌활하고 사교적인 성격으로 유머와 위트를 즐겼다. 그는 자신이 전혀 심각한 사람이 아니라는 것을 증명이라도 하듯 곧잘 짓궂은 농담과 술수를 부렸다. 쾌활한 성격과 유머도 그를 끊임없이 괴롭히는 육체적 콤플렉스를 은폐하고자 하는 안간힘이라고 본다면, 이 역시 가장의 일종이 아니었을까?

정신분석의 세계에서 '가장' 혹은 '변장'은 '멀티플-에고(다중자아)'의 표출이라고 볼 수 있다. 다중인격장애 환자들이 어린 시절의 트라우마로부터 벗어나기 위해 새로운 인격(정체성)을 만들어내지 않으면 안 되었던 것처럼 로트레크 역시 가장을 할 때 자신이 장애자라는 뼈아픈 사실을 잊었다. 그는 새로운 인물을 연기하면서, 현실을 벗어난 판타지의 세계로 전이되는 체험을 통해 묘한 쾌감을 느꼈을 것이다.

그렇게 본다면 로트레크의 변장은 또 다른 자화상이

다. 실상 그가 사진 찍히는 것을 그다지 즐기지 않았음에도 불구하고 많은 사진을 남긴 것은 예술가로서 어쩔 수 없는 자기 성찰의 도구로서 자화상이 필요했기 때문일 것이다. 그 도구가 사진이었던 이유는 그림보다 사진이라는 장르가 고통스런 자신의 육체적 진실과 마주할 시간을 좀 더 줄여준다는 사실, 그리고 이율배반적으로 자신의 정체성을 훨씬 더 빠른 시간 내에 더욱 적나라한 모습으로 드러낸다는 사실을 알고 있었기 때문이 아닌가 추측해볼 수 있다. 그런 까닭에 로트레크의 가장 초상은 로트레크의 그림보다 로트레크 개인에 대해서 더 많은 것을 알려주고 있는 것이다.

사실 현대미술사에서 가장이나 위장은 더 이상 새로운 일이 아니다. 마르셀 뒤샹, 앤디 워홀 등을 거쳐 신디 셔먼, 오를랑, 매슈 바니, 모리무라 야수마사, 니키리 등 수많은 예술가들이 자신을 분장하고 위장했다. 프랑스 후기구조주의 철학자 질 들뢰즈식으로 말하자면 '되기devenir/becoming'의 개념을 실천한 것이다. 예컨대 예술가는 경계에 선 자로, 끊임없는 '되기'의 선수들이다. 그들의 '되기'의 대상은 언제나 기성 사회에서 배제되고 소외된 타자들인 경우가 많다. 즉 아이 되기, 동물 되기, 여자 되기, 게이 되기 등등. 로트레크는 역으로 장애인이라는 타자를 벗어나 전혀 새로운 인물로 가장함으로써 새로운 활동, 새로운 감응, 새로운 탈주를 실천했던 것이다. 그래야만 삶을 지속할 수 있었기 때문이다.

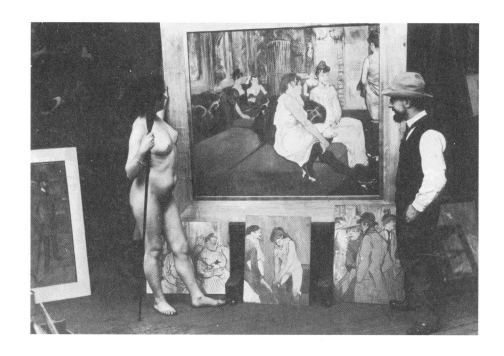

그런 로트레크가 더 이상 가장을 할 수 없게 되었다. 그가 36세라는 젊은 나이로 요절했기 때문이다. 사실 로트레크의 작품은 살아생전 비평가의 인정과 대중의 사랑을 동시에 받았다. 파리와 브뤼셀, 런던에서 전시도 하고 판매도 활발하게 이루어졌다. 그렇지만 그는 자기 작품을 대수롭지 않게 여겼다. 작업실을 떠나면서 많은 작품을 청소부에게 주고 갔고 그 청소부는 로트레크의 그림을 일부는 자루걸레를 만들어 쓰고 일부는 불쏘시개로 썼다. 그는 불규칙한 생활 습관, 과음, 무분별한 매춘으로 건강이 악화되어 1901년 생을 마감했다. 화려하고 짧은 생애 속에서도 그가 남긴 그림들은 진정 감동

1894년경 작업실에서 모델과 함께 포즈를 취한 로트레크.

적이다. 그의 그림 속에서 물랭 루주의 무희와 매춘부들은 영원한 생명을 얻었다. 로트레크는 자기 다리가 조금만 길었더라도 그림을 그리지 않았을 거라고 말하곤 했다. 그렇기에 로트레크의 변장 취미는 어떤 예술보다 아프고, 슬프다. 그래서 더욱 아름답다!

카미유
클로델

지나친 의지력과
열정의 희생양

로댕의 연인 카미유 클로델, 그녀는 정신병원에서 죽었다. 30년간의 수용소 생활이었다. 흥미로운 사실은 그 오랜 세월 동안 단 한 점의 작품도 만들지 않았다는 점이다. 반 고흐가 정신병원을 오가면서도 주옥같은 작품을 남겼던 것에 비하면 카미유는 철저히 창작 활동을 멈춘 것으로 보인다. 그녀가 만든 것이라곤 요양 생활 초기, 어린 조카딸에게 보내기 위해 자기 치마를 재활용해 만든 패치워크 이불뿐이었다. 카미유는 진정 조각을 포기했던 것일까? 작업을 하지 않았다면 취미 생활이라도 했던 것일까?

　　카미유는 만 48세에 수용소에 들어가 79세에 죽는다. 20세기 전반기, 정신병원에서 30년이 넘는 세월을 보냈다는 사실은 무엇을 말해주는가? 그것은 그녀가 아주 건강했다는 증거다. 시골 출신의 카미유는 소아마비를 앓아 한쪽 다리를 약간 절기는 했지만 몸집이 크고 튼튼한 아이였다. 등기소 서기인 과묵한 아버지와 비사교적인 어머니 밑에서 맏딸로 태어난 그녀는 오빠의 죽음 이후 태어난 대체아였다. 38세라는 늦은 나이에 얻은 딸을 끔찍이 아꼈던 아버지에 비해 아들의 죽음을 무의식적으로 카미유와 연관 지었던 어머니는 유독 그녀를 미워했다. 어머니는 카미유와 남동생 폴을 한 번도 안아준 적이 없을 만큼 냉정했지만, 둘째 딸 루이즈만은 편애했다. 이런 까닭에 카미유와 폴은 서로를 의지하며 둘만의 은밀하고 풍요로운 유년 시절을 보내게 된다. 남매는 맘껏 산과 들로 뛰

카미유 클로델

Camille Claudel
1864~1943

프랑스 조각가. 오귀스트 로댕의 제자이자 연인으로도 잘 알려져 있다. 로댕과 결별 이후 불안정한 정서 상태에 빠져들자 가족의 요청으로 정신병원에 수용되어 그곳에서 생을 마감했다.

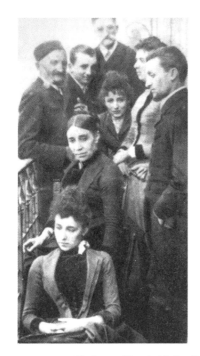

어다니고 산책하며 사색을 즐겼다. 카미유와 폴은 둘 다 오래 살았는데 이 장수 유전자도 얼마간 이런 시골 생활과 관련 있을 터!

더군다나 카미유는 폭넓은 취향의 열광적인 독서가였다. 클로델 가문에는 두 개의 서가가 있었다. 아버지가 자랑스럽게 여기던 서가에는 라틴어와 그리스어로 된 호메로스의 책, 플루타르코스, 키케로 등 장정이 화려한 고전들이 있었다. 더욱 매력적인 곳은 신부였던 외증조부가 남긴 서가였다. 그녀는 소설과 여행기는 물론 성경까지 닥치는 대로 섭렵했다. 훗날 프랑스를 대표하는 시인이자 소설가가 될 폴에게 자신이 흥미롭게 읽은 책을 건네주곤 했다. 폴이 문학가가 된 것은 순전히 카미유 덕분이었으리라. 이처럼 책 읽기는 여행과 모험을 향한 갈증을 달래주었고, 남매 사이의 탄탄한 정신적 유대를 형성해주었다.

카미유는 열아홉 살의 나이에 로댕의 작업실에 조수로 들어가면서 스물네 살 연상의 로댕과 사랑에 빠진다. 이미 대가의 반열에 오른 로댕과 풋내기이지만 예술에 대한 강렬한 의지를 가졌던 카미유는 서로에게 절대적인 존재가 되어갔다.

카미유 클로델의 가족

오이디푸스 삼각관계! 카미유는 어머니와의 관계가 좋지 않았다. 카미유를 평생 감옥에 있게 한 사람이 바로 어머니였다. 어머니는 유년 시절 자신의 아버지로부터 버림받아 고아원에서 생활했고, 처녀 시절엔 병에 걸린 아버지를 간호하기 위해 다시 집으로 돌아왔다. 전형적인 히스테리 인물형으로서 카미유의 어머니의 일생 또한 녹록지 않은 것이었다.

그러나 그들의 사랑은 로즈 뵈레라는, 로댕의 결혼하지 않은 조강지처의 존재를 못 견뎌한 카미유의 결별 선언으로 파국을 맞이한다. 서른 살에 로댕과 헤어지면서 그녀는 완전히 혼자가 된다. 극심한 경제적 어려움에 처하게 된 카미유는 아버지의 지원을 받았지만 조각은 돈이 많이 드는 예술이었다. 가족에게 돈을 빌리기 시작하다 급기야는 먼 친구에게까지 도움을 청해야 할 지경이 되었다. 당시 카미유의 일기와 편지는 오로지 돈돈돈! 돈에 대한 걱정은 돈에 대한 강박으로 바뀌고 있었다.

그뿐이 아니었다. 카미유는 로댕과 결별 이후 언제나 거의 아픈 상태로 지냈다. 통증이나 어지러움 증세로 침대에서 꼼짝 못하고 지내는 날이 늘어갔다. 카미유의 몸이 계속해서 보냈던 조난신호로 그녀의 신경 체계에 결함이 생겼음을 증명하는 것이었다. 이는 또한 스스로 택한 고독의 결과를 혹독하게 치르고 있는 셈이기도 했다. 카미유는 작업실에 틀어박혀 나오지 않았다. 밤에만 외출하고, 남루한 옷차림에 몸도 씻지 않았으며, 사람들과 단절된 채 모든 사람을 로댕이 보낸 살인자라고 생각했다. 더군다나 비싼 돈을 들여 만든 조각을 부수기 시작하면서 광기는 점점 심해져만 갔다.

영원한 '딸 바보' 아버지가 죽자 가족들은 그녀를 강제로 정신병원에 입원시킨다. 특히 예술을 싫어해서 평생 동안 지속되었던 어머니와의 갈등과 마찰은 결국 카미유를 정신병

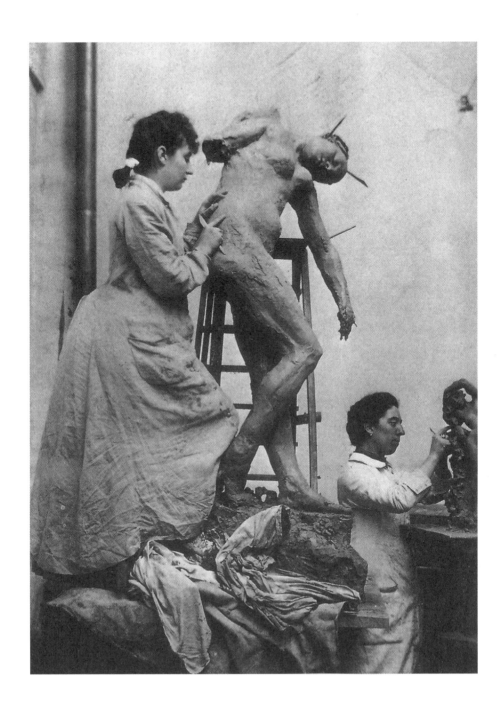

1886년 노트르담 데 샹의 작업실에서 〈샤쿤탈라〉를 만드는 카미유 클로델.

원으로 들어가게 하는 데 일조했다. 격렬한 저항에도 불구하고 카미유는 자신이 강제로 정신병원에 수용되었다는 사실에 엄청난 충격을 받았다. 그녀는 의사에게 자신이 정상이며, 집으로 돌아가고 싶다고 말했다. 자신을 미친 여자들과 함께 살게 한 것에 놀라움을 표현하기는 했지만, 그녀는 어떤 저항도 하지 않았다. 오로지 그 장소와 상황에 무관심만을 표명할 뿐이었다. 그곳이 자기와 아무 상관이 없다는 듯 말이다. 여전히 피해망상에 시달리긴 했지만 의사의 질문에 정연하게 답했다. 그리고 몇 개월 후 의사는 카미유의 정신 상태가 호전되어 외출을 허락했고, 퇴원해도 좋다는 전갈을 어머니에게 보냈지만 어머니는 카미유의 퇴원은 곧 가족의 파멸이라는 답변을 보냈다. 이렇듯 어머니는 원장에게 탄원서를 보내는 한편 원장의 말을 지속적으로 묵살함으로써 딸을 생매장하기에 이르렀던 것이다.

그렇다면 30년이라는 기나긴 수용 생활 속에서 카미유는 도대체 무엇을 하며 지냈을까? 병원과 수도원과 감옥을 섞어놓은 듯한 이 단조로운 공간에서 무엇을 할 수 있었을까? 바로 '걷기'였다. 카미유는 방에서 걷기를 계속했다. 한밤중에도 불면증에 시달리며 방 안을 걸어 다니는 모습은 간호사들을 놀라게 했다. 걷기는 수용 생활과 허접한 음식에도 불구하고 여전히 카미유의 에너지를 발산해주는 행위였다. 그녀는 정원과 오솔길을 산책하면서 아이처럼 즐거워했고 때론 현

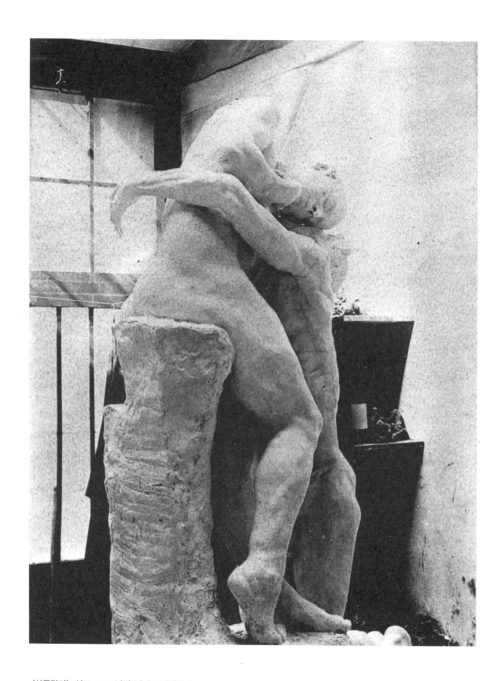

〈샤쿤탈라〉, 석고, 1887년경, 파리 로댕박물관

23세에 이 작품으로 최고상을 받고 조각가로서 입지를 다진다. 이 작품은 로댕의 〈영원한 우상〉(1889)이라는 작품과 유사하다. 로댕이 카미유의 작품을 표절했다는 시비가 있었다.

자처럼 여유로워했다. 어린 시절 늘 동생 폴과 함께 자연을 산보함으로써 미지의 세계를 탐험했던 것처럼, 수용소에서도 유일하게 행복했던 유년 시절로 돌아가는 환상의 통로가 바로 걷기였던 셈이다.

　　카미유는 걷지 않으면 먹을거리 쇼핑을 했다. 가족이 보내주는 용돈으로 비스킷, 사탕, 달걀을 사러 매점으로 향했다. 음식물을 구입하는 일은 소소한 즐거움이었다. 그녀는 끊임없이 어머니에게 자기를 빼내줄 것을 호소하는 한편 커피, 버터, 질 좋은 포도주와 치즈를 보내달라고 요구했다. 심지어 그녀는 스스로 요리를 해서 먹었는데, 그것은 로댕이 자신을 독살할지도 모른다는 강박적인 두려움의 표출이기도 했다. 로댕이 죽은 지 17년이 지났는데도 말이다.

　　또한 카미유는 평상시에는 방문 앞 복도 혹은 여름이면 병동 입구 시원한 곳에 놓아둔 의자에 앉아 시간을 보내는 것을 좋아했다. 그곳에서도 그녀는 거의 혼자였다. 그녀는 혼잣말을 하고, 미소 짓고, 심지어 웃음을 터뜨렸다. 대부분의 시간은 조각상처럼 침묵하며 가만히 있었다. 친구도 사귀지 않았다. 어쩔 수 없이 환자와 간호사와 의사들과 알고 지내긴

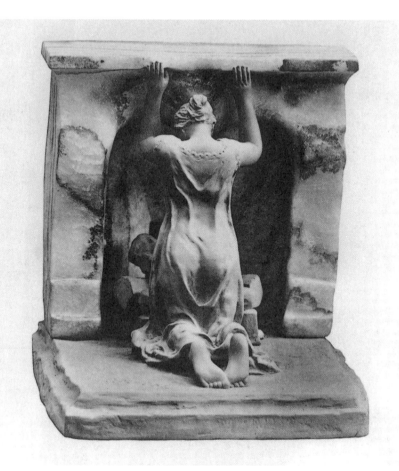

했지만 그들과도 거리를 유지했다.

　　최악의 시련의 시기에도 카미유를 지탱시키는 또 하나의 원동력이 있었으니 그것은 유머 감각이었다! 그녀는 어떤 경우에도 유머 감각을 잃지 않았다. 항상 신랄하고 톡톡 튀는 유머는 시들지 않는 그녀만의 독특한 개성이었다. 심지어 수

〈내심〉, 혹은 〈깊은 생각〉, 원본 석고상(블로 컬렉션), 1898년 이전
이 조각은 마치 15년 후의 몽드베르그에서의 카미유 자신의 운명(혹독한 추위에 지나치게 떨고 있는)을 예고하는 듯하다.

용 생활 중 가장 힘든 순간에도 가족에게 편지를 쓸 때면 자신의 처지에 관해 농담을 던지는 것을 잊지 않았다. 또한 편지는 언제나 균형 잡히고 논리적이며 명료했다. 망상의 증세가 심각할 때조차도 시공간의 개념을 결코 잃지 않았으며 언제나 일관성이 있었다. 카미유의 이런 지적인 동력은 유년 시절부터 지켜온 독서 습관으로 비롯된 것이다.

두 세계대전 사이 정신병원에서 하루 몇 명의 사망자가 나올 때에도 카미유가 건강한 체력과 강인한 기질을 유지할 수 있었던 것은 걷기와 음식에 대한 취향 때문이었다. 이런 카미유가 30년 동안 한 점의 조각은 물론 스케치도 하지 않았다는 사실은 참으로 아이러니하다. 원장이나 간호사가 점토 덩어리를 가져다주었지만 그녀는 아무런 반응을 보이지 않았다. 카미유는 정신병자들이 우글거리는 그곳이 창작할 공간으로 적합하지 않다고 생각했다. 오히려 자신은 그들처럼 미치지 않았으며 내일이라도 당장 파리의 작업실로 돌아갈 수 있을 것이라고 확신했던 것이다.

그처럼 추위가 극심하고 위생이 열악했던 수용소 생활을 30년이나 감당할 수 있을 만큼 건강했던 것도, 그 속에서 단 한 점의 작품도 제작하지 않았던 것도 모두 카미유 자신의 '강인한 의지' 때문이었다. 그 강인한 의지는 가족들에게 위험한 것으로 여겨졌다. 그들은 진정 그녀가 세상 밖으로 나오는 걸 환영하지 않았다. 심지어 그렇게 절친한 영혼의 동반자

였던 남동생 폴마저 그녀를 두려워했다. 그런 의미에서 카미유는 그 누구도 아닌 자기 본성의 희생양이 아니었을까? 동생 폴은 "하늘이 그녀에게 부여해준 특별한 재능은 그녀의 불행을 자초하는 데 쓰였을 뿐"이라며 누나의 인생을 완전한 실패라고 말했다.

정말 그럴까? 오히려 카미유의 미완의 삶이야말로 그 자체로 진정한 예술이 아닐까? 모두들 아까운 천재요, 실패자라고 하지만 어쩌면 패배한 승리자가 아닐까! 그녀의 삶 자체가 그대로 우리에게 소름 끼칠 정도의 영감을 제공하니까 말이다. 누가 감히 그녀의 삶을 실패라고 말할 수 있는가!

빈센트
반 고흐

우 키 요 에 혹 은
먼 곳 에 대 한 동 경

네덜란드 출신으로 파리에서 타향살이하는 화가였던 반 고흐. 화가로서 자신의 입지를 다지기에 급급했던 1887년 3월, 반 고흐는 파리 클리시 가에 있는 카페 르탕부랭Le Tambourin에서 자신이 수집한 일본 목판화인 우키요에를 전시하고 있었다.

당시 반 고흐가 전시 기획자 겸 컬렉터로서 이런 전시를 꾸밀 수 있었던 것은 그가 구필 화랑의 점원 즉 화상 출신이었기 때문이었다. 반 고흐의 우키요에 소장품전은 마치 자기가 모아놓은 수집품으로 전시를 하는 요즘 작가들과 닮아 있다. 그러니까 그의 우키요에 전시는 자신의 일본 목판화에 대한 사랑과 열정을 표현하는 '개념미술전' 같은 것이 아니었을까?

우키요에浮世繪는 에도시대(1603~1867)의 서민 생활을 기조로 제작된 풍속화로 보통 목판화를 뜻한다. 우키요에는 '뜬 세상' 즉 덧없는 세상이라는 의미로, 특별히 일본의 유흥가인 극장, 식당, 사창가 등 쾌락을 찾아 모여드는 사회 계층의 풍습과 풍속을 담은 그림이다. 유럽에 우키요에가 처음 소개된 것은 1854년이었으며, 1867년 파리만국박람회는 자포니슴*을 유행시키는 계기가 되었다. 파리엑스포 등을 통해 일본의 민예품이 대거 유럽으로 쏟아져 들어왔다. 그때 우키요에 판화는 구겨지고 뭉쳐져서 도자기가 깨지지 않도록 완충제 구실을 하고 있었다. 일본에서 우키요에는 잡지나 전단지처럼 가볍게 취급되었고, 유럽으로 수출하는 도자기를 보호하기 위해 사용했던

것이다. 구겨진 우키요에를 펼쳐 보던 화가 겸 판화가 펠릭스 브라크몽은 그 새로운 미감에 충격을 받았고, 친구인 마네, 드가와 같은 인상파 화가들에게 보여주었다. 그들의 반응을 상상해보라! 한낱 포장지에 불과했던 우키요에가 희귀하고 신비로운 보물로 격상되는 순간이 아닌가!

우키요에의 어떤 점이 인상주의자들을 매료했던 것일까? 인상주의자들은 자신들이 그림을 그리는 데 있어 너무나 원칙주의자였다는 자각을 하게 된다. 다시 말해 우키요에는 화면의 중심에 꼭 인물이 있어야 한다는 생각, 명암 구분을 사실적으로 묘사하려는 생각, 그림의 중심이 되는 인물(사물)을 그릴 때 그 전체를 담아야 한다는 생각 등에서 벗어날 수 있게 해주었다. 또한 우키요에가 인간을 압도하는 자연의 모습을 담고 있다는 점, 현란한 색채와 확고한 윤곽선 그리고 날렵한 선묘로 구성된 평면적인 화면은 사물을 꼼꼼하게 묘사하지 않았음에도 경쾌하고 선명하다는 점, 역원근법을 비롯해 인물이나 사물을 엉뚱한 각도(예컨대 새의 눈으로 바라보는 조감법, 아래에서 위를 바라보는 고원법 등)로 포착해서 그려냈다는 점에 깊이 매료되었다.

반 고흐는 이런 일본 그림을 보고 몸살을 앓았다. 그는 어느 인상주의자보다 우키요에에 강한 영향을 받았다. 그가 우키요에에 이끌렸던 것은 그 독특한 매력 때문이기도 하지만, 그의 고향이 네덜란드라는 사실도 중요하다. 네덜란드

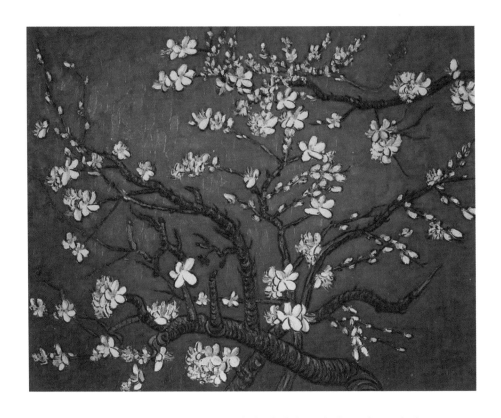

는 일본이 쇄국정책을 유지하던 시대에도 유럽 국가 중 유일
하게 일본과 교역을 했던 나라다. 반 고흐는 일찍부터 일본에
서 온 도자기, 공예품, 우키요에 등을 접할 수 있었다. 하지만
일본 미술에 대한 열광은 1886년 파리로 옮겨온 뒤에 본격적
으로 시작되었다. 파리에 오기 전 그는 〈감자 먹는 사람들〉 같
은 암울한 그림을 그렸지만, 파리 정착 후 차츰 그림이 밝아지
고 화사해지기 시작했다. 그 이유가 바로 우키요에 덕분이었
던 것이다!

〈꽃 피는 아몬드 나무〉, 캔버스에 유채, 73.5x92cm, 1890, 반 고흐 미술관

아들과 생레미 시절에 그린 이 그림은 일본의 목판화 우키요에풍을 그대로 보여준다. 전체를 다 그리지 않고 과감하게 나무를 재단한
것도 신선하고, 목판화 특유의 원색을 그대로 거칠게 사용한 것도 이채롭다.

일본화에 어찌나 매료되었던지 동생 테오에게 보낸 편지(1888년 9월 24일)에서는 다음과 같이 말하고 있다. "나는 일본인이 그들의 작업에서 모든 것을 극단적으로 분명히 하는 태도가 부러워. 그것은 결코 우둔하지도 급히 서두른 것처럼 보이지도 않아. 그들의 일은 호흡처럼 단순하고, 그들은 마치 조끼의 단추라도 꿰듯이 간단히 정확한 몇 줄의 선으로 인물을 그려. 아아, 나도 몇 줄의 선으로 인물을 그릴 수 있도록 해야 해. 그 일에 매진하며 겨울 내내 바쁘게 지낼 거야."

　　반 고흐가 파리에 와서 일본 판화와 더욱 친해질 수 있었던 이유 중 하나는 그가 엄청난 독서광이었기 때문이다. 그는 파리에 와서도 자주 헌책방을 순례했는데, 매일 새로운 보물들을 발견하는 재미를 만끽했다. 특히 일본 그림의 복제화들을 발견했는데 그 속에 놀라운 세계가 담겨 있다는 사실에 경도되었다. 우키요에 색채의 거친 화사함이 그를 들뜨게 만들었다. 우키요에의 파격적 아름다움은 반 고흐가 어두움과 침잠에서 벗어나도록 새로운 가능성들을 열어주었다.

　　반 고흐는 자신의 새로운 예술이 인상주의적이며 일본적인 것이라고 생각했다. 사실 우키요에에 매료되기 전 그의 가장 큰 스승은 밀레였다. 그런데 우키요에를 만나고 나서 아버지와 비교할 만큼 영원한 우상으로 떠받들었던 밀레를 잠깐 멀리하는 것처럼 보였다. 죽기 얼마 전 초심으로 돌아가 밀레를 모사하는 일을 다시 시작했지만, 우키요에에 빠진 직후 더

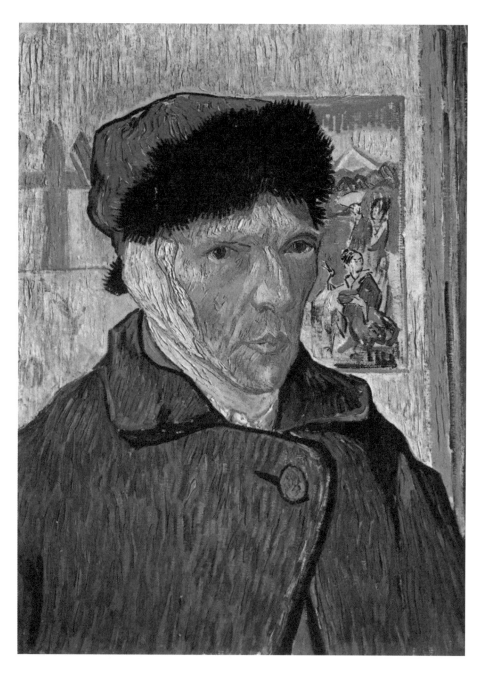

〈귀가 잘린 자화상〉, 캔버스에 유채, 49x60cm, 1889, 코톨드 미술관

자신의 방에서 포즈를 취했는데 뒤에 우키요에가 보인다.

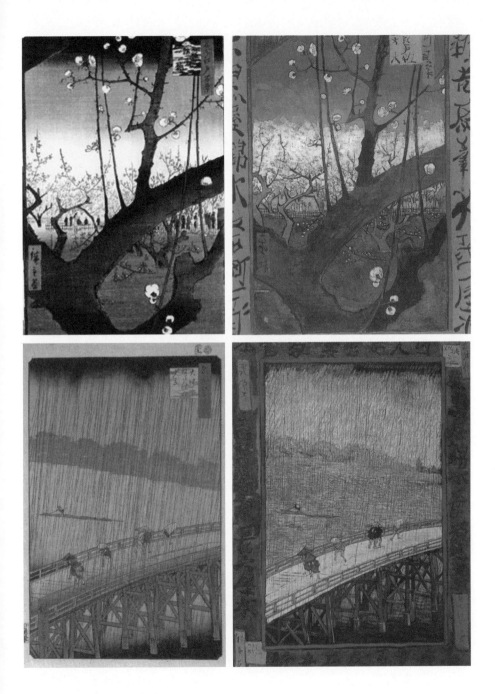

위_안도 히로시게의 매화 그림과 반 고흐의 모사.
아래_안도 히로시게의 사계 중 여름 그림과 반 고흐의 모사.

이상 밀레의 작품을 보고 감동하지도 않았고 제자가 아닌 듯 행동하기도 했다.

특히 1888년 아를행은 일본의 승려 화가들처럼 이상적인 예술가 공동체를 만들고자 한 의도였다. 동생 테오에게 보낸 편지에 반 고흐는 이렇게 썼다. "이 찬란한 햇볕 아래에 서니 나는 일본 화가가 된 기분이다. 그들처럼 사물을 보는 방식이 달라지고 싶다. 그들은 눈 깜짝할 새 그림을 그린다. 섬세하면서 단순하다. 내가 한 시간 안에 데생을 완성한 것도 그들 덕분이다." 이처럼 반 고흐는 남부 프랑스를 일본과 동일시했다. 물론 일본에 가본 적이 없을 뿐만 아니라, 건조하고 바람이 강한 아를의 기후는 일본의 습한 기후와 전혀 달랐다. 그럼에도 불구하고 테오에게 보낸 편지에서 아를의 태양과 화창한 기후, 그리고 푸른 하늘이 아주 좋다며 정말 '일본 같다'고 표현해야 할 것 같다고 말하고 있다.

반 고흐는 우타가와 히로시게와 같은 유명 판화가의 우키요에를 모사하고 자신의 작품에 배경으로 사용했다. 뿐만 아니라 다른 인상주의 화가들처럼 우키요에의 가장 혁신적인 방법론을 인용하고 실험했다. 반 고흐는 일본 미술을 연구하면 너무나도 현명하고 지혜로운 철학을 만나게 된다고 언급했다. 이처럼 일본적인 감각과 묘법을 배우려고 노력했던 그는 〈빗속의 다리〉〈꽃 피는 자두나무〉 등 안도 히로시게의 작품을 모사했다. 특히 〈탕기 영감의 초상〉의 배경은 우키요에

로 가득 차 있다. 물감이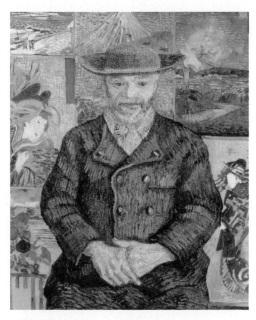
나 캔버스 등 그림 재료
를 작품과 자주 교환해주
었던 맘씨 좋은 화구상이
었던 탕기 영감 역시 우
키요에를 무척 사랑했던
모양이다. 반 고흐는 이
그림을 세 점이나 그렸을
만큼 애착을 가졌다.

　　또한 아를 시절 그
린 〈폴 고갱에게 바치는
자화상〉에는 반 고흐의 일본 취미가 그대로 드러난다. 그는
고갱에게 자화상을 보내며 "일본의 승려같이 머리를 짧게 깎
은 저의 모습입니다. 이미 이 세상의 속된 것을 바라보는 눈동
자가 아닙니다. 그 먼 곳에서 저에게 자비를 베푸시는 부처님
을 동경하는 엄숙한 불자의 눈동자입니다"라고 말했을 정도
다. 그는 "영원한 부처를 숭배할 뿐인 승려"에게서 자신을 발
견하고 과장하기 위해 그림을 그렸다고 하면서, 자화상을 그
리며 유일하게 고친 부분이 "눈을 일본 사람처럼 약간 길쭉하
게" 그렸다는 점을 강조했다. 반 고흐는 아를에서의 고갱과의
동거가 난관에 빠지자 그가 추구하던 이상향도 물거품이 되었

〈탕기 영감의 초상〉, 캔버스에 유채, 92x75cm, 1887~1888, 로댕 미술관

탕기 영감으로 불리는 상인 탕기는 1867년 파리 몽마르트르에서 화방을 열었다. 그는 화가들에게 화구 값을 외상으로 주기도 하고, 대신 그림
을 받기도 하는 등 맘씨 좋은 사람으로 알려져 있다. 화가들은 그를 '페르 탕기(탕기 아저씨)'라고 친근하게 불렀고, 그에게 그림을 맡기기도 했
다. 그의 가게에는 피사로, 모네, 르누아르, 세잔, 반 고흐, 고갱 등의 작품이 걸려 있었는데, 탕기는 이들 작품을 수집가들에게 소개하기도 했다.
반 고흐는 동생 테오를 통하여 탕기를 알게 되었고, 그를 모델로 세 점의 초상화를 그렸을 만큼 좋아했다. 두 사람은 서로 우키요에에 대한 관심
을 공유했다.

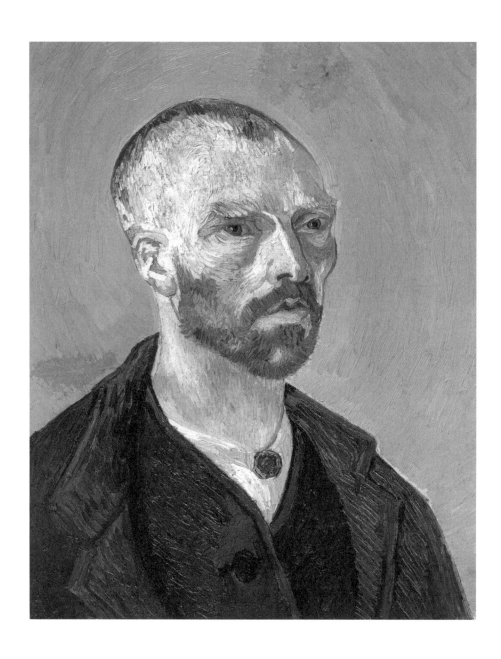

〈폴 고갱에게 바치는 자화상〉, 캔버스에 유채, 52x62cm, 1988, 포그 미술관

'영원한 부처를 숭배할 뿐인 승려'에게서 자신을 발견하고 과장하기 위해서 그렸다고 하면서, 자신의 얼굴을 그릴 때 '눈을 일본 사람처럼 약간 길쭉하게' 고쳤다는 점을 강조했다.

음을 직감한다. 이후 그는 점차적으로 '일본'을 더 이상 언급하지 않게 된다. 고갱이 떠났듯이 우키요에에 대한 그의 사랑도 시들고 있었던 것일까?

　　혹자는 반 고흐의 우키요에 사랑을 두고 맹목적 왜색 찬양이라고 비아냥거린다. 아뿔싸! 예술가에게 정치적인 이념의 잣대를 들이댄다는 것은 좀 가혹한 일이다. 혹 반 고흐가 조선 민화에 환장(?)했더라면 어떻게 반응했을까? 반 고흐의 우키요에 사랑은 단순히 일본 문화에 대한 찬양으로만 설명할 수는 없다. 낭만적 예술가의 전형인 반 고흐에게는 척박한 현실의 땅이 아닌 새로운 이상향이 필요했다. 그때 일본은 반 고흐에게 멋진 것, 훌륭한 것, 이상적인 것을 투사할 만한 가장 완벽한 대상이었다. 그러니 실제 일본과는 상관없는 것이다. 일본은 그저 반 고흐에게 가장 먼 곳이자 미지의 세계였던 셈이다. 그도 그럴 것이 서유럽에서 자포니슴의 바람은 1910~1920년 사이에 사라져갔다. 이는 자포니슴이 앵그르와 들라크루아의 동방 취미처럼 그저 동양에 대한 취향의 하나로 일시적인 유행에 그쳤음을 말해준다. 자포니슴의 소멸은 그 역할이 끝났음을 의미하는데, 서구 세계에서 미지의 세계를 대변하는 신비로운 타자였던 일본이 동양의 이웃 나라를 무참히 짓밟는 야만적인 침략국이라는 사실이 서양의 대중들에게 알려지게 된 배경과도 관련이 있다. 이제 더 이상 일본은 신비한 유토피아로서 환상을 유지할 수 없게 된 것이다.

반 고흐가 좀 더 오래 살아 있었더라면, 그가 렘브란트에 매료되고 메소니에에 매혹되고 밀레에 사로잡혔던 것처럼 또 다른 무언가와 사랑에 빠졌을 것이다. 그 다른 무엇인가는 '먼 곳에 대한 사랑'이다. 지금 여기가 아닌 저기 먼 곳! 그래야만 지난하고 척박한 삶 속의 예술가로서 한 인간으로서 삶을 지탱할 수 있었을 테니까…….

조지아 오키프

상처 입은
자발적 유배자의
사막 사랑

내 집 현관에는 조지아 오키프의 사진이 걸려 있다. 뉴멕시코의 사막 도시 애비큐, 60대의 오키프가 20대의 꽃미남이 모는 오토바이 뒤에 타고 있다. 고글이 달린 비행사 모자와 청바지를 입은 그녀는 회심의 미소를 지으며 우리에게 말한다. 왜 떠나지 않느냐고, 왜 그곳에 머물러 있느냐고! 사막은 비행飛行 혹은 비행非行하기에 좋은 장소라고…….

사실 오키프의 사막행은 상처 혹은 절망과 연관된 일이었다. 미술계의 혹평 그리고 그보다 더욱 그녀를 절망케 한 것은 거듭되는 남편의 외도였다. 그때마다 오키프는 뉴욕 주의 조지아 호수로, 급기야는 더 먼 곳 뉴멕시코로 숨어들었다. 이처럼 실연에 대처하는 남녀의 자세는 현저히 다르다. 남자는 여자를 죽인다. 영화 〈해피엔드〉에서 남편(최민식)이 불륜을 저지른 아내(전도연)를 살해하는 것처럼. 그러나 여자는 자기를 '부재화'시킨다. 물리적 자살만이 아니라 상징적 자살을 의미하는 경우가 많다. 즉 많은 여자들은 남자의 배신에 자신을 더 이상 보여주지 않는 방법을 택한다. 완전한 가출을 감행하는 것이다. 롤랑 바르트의 말처럼 자살의 상념, 결별의 상념, 은둔의 상념, 여행의 상념, 봉헌의 상념 등이 사랑의 위기를 벗어날 수 있는 해결책인 셈이다.

오키프는 미국 모더니즘 미술의 대표적 여성 화가다. 뉴멕시코의 절대고도의 황야에서 보낸 아흔아홉의 인생은 그대로 신화가 되었다. 그러나 오키프의 인생에 꼬리표처럼 따

조지아 오키프

Georgia O'Keeffe
1887~1986

미국 화가. 연인이었던 사진작가 앨프리드 스티글리츠가 죽자 뉴멕시코 사막에서 은둔 생활을 하며 그림을 그렸다. 율동적인 윤곽선으로 자연에 대한 탐미적 경향을 드러냈다. 주로 꽃, 두개골, 짐승의 뼈, 조개껍데기, 산 등을 작품의 소재로 삼았다.

라붙은 것이 있었다. 그녀가
예술가로 성공하기 위해 초
고속 엘리베이터를 탔다는 사
실이다. 바로 미국 아방가르
드 미술의 대부이자 사진가이
자 유명한 화상, 게다가 스물
네 살이나 많은 유부남 앨프
리드 스티글리츠와의 만남과
결혼이 그것이다. 미국 현대미
술계를 이끌던 거목과 텍사스
의 중학교 미술 교사 출신 무
명 화가의 만남이었다.

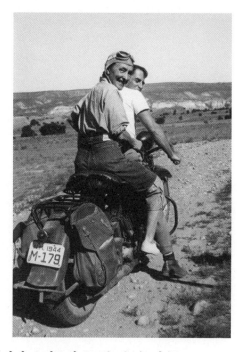

　　당시 가난했고, 몸이 아팠던 오키프의 목표는 뉴욕 미술
계에 입성하는 것이었고, 스티글리츠가 확실한 멘토가 되어줄 것
을 예감했다. 스티글리츠 역시 오키프의 친구가 보내준 드로잉을
보고 이미 그녀와의 미래를 꿈꾸고 있었다. 결국 스티글리츠는
오키프에게 따뜻한 아파트와 작업실을 제공하기에 이른다. 당시
그녀가 그에게 보답할 수 있는 유일한 길은 사진 누드모델이 되
어주는 것이었다. 오키프는 쉰을 넘긴 스티글리츠의 강력한 뮤즈
가 되었고, 어마어마한 예술 사진이 탄생하게 되었다.

　　그리고 이 누드 사진은 평생 오키프의 오점이 되었다.
화가로서 상당한 명성을 얻게 되었음에도 불구하고 그녀가 애

젊은 남자의 오토바이에 탄 오키프. 뉴멕시코의 애비큐를 달리면서 잠깐 포즈를 취하고 있다.
60대라는 것이 믿어지지 않을 만큼 젊고 활기차다.

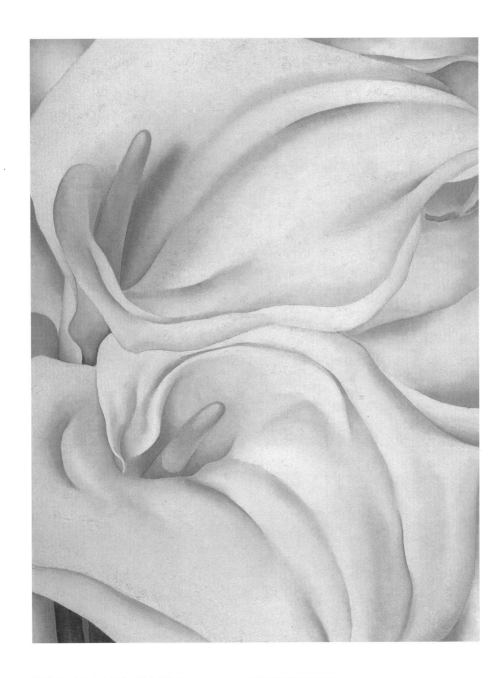

〈분홍 바탕의 두 송이 칼라〉, 캔버스에 유채, 76.2x101.6cm, 1928, 필라델피아 미술관

꽃을 통해 성적 판타지를 그린 동시에 꽃을 확대해 그리게 될 때 느껴지는 낯선 감정을 환기시키기 위한 작품. 오키프는 단순히 꽃을 그린 게 아니라, 꽃이 자기에게 의미하는 바를 그렸다.

초에 섹슈얼리티의 대상으로 주목받았다는 사실이 꼬리표처럼 따라붙었던 것이다. 게다가 스티글리츠는 오키프를 사랑하면서도 늘 새로운 연애 상대를 필요로 했다. 소유욕이 강했지만 늘 부드럽고 침울했던 스티글리츠와 사랑을 나누었던 여자들은 대부분 오키프 주변의 여자들이었다. 그는 어떤 여자든지 사진을 찍는 순간마다 사랑에 빠졌다. 이런 스티글리츠의 배신에 오키프는 매번 새롭게 상처받았다. 아마 오키프의 양성애적 성향이 드러나기 시작한 것도 이때부터인 것 같다.

급기야 오키프는 신경쇠약과 우울증을 앓게 된다. 그녀에게는 요양이 필요했고 친구 부부가 살고 있는 뉴멕시코의 타오스로 떠난다. 오키프는 뉴멕시코야말로 완벽한 탈출구이자 유일한 안식처임을 깨닫게 된다. 1930년대 이후 오키프는 스티글리츠의 여자관계, 스티글리츠의 영향 속에서의 자신의 작품에 대한 평가에 좌절할 때마다 뉴멕시코로 향하게 된다. 뉴멕시코는 그림을 그만두겠다는 그녀의 생각을 바꾸게 만들었다. 그곳에서는 기이하게 잔인하고 혹독한 관계를 견디며 그림에 몰입하는 것이 가능했다.

오키프는 뉴멕시코의 텅 빈 공허를 아주 좋아했다. 산, 하늘, 사막에 널려 있는 여러 동물의 뼈들까지도 그림의 대상이 되었다. 이곳에서 그린 작품을 통해 그녀의 명성은 더욱 확고해져갔다. 스티글리츠 역시 뉴멕시코에서의 오키프를 독립적 의지의 주인공으로 묘사하면서 그녀의 홍보대사 역할을 충

실히 해냈다. 1936년 훗날 유명 화장품 회사 대표가 된 엘리자베스 아덴이 벽화를 주문했고, 1943년 모교인 시카고 아트인스티튜트에서 회고전을 열었다. 오키프의 뉴멕시코행은 불행에서 건진 묘약 같은 것이었다.

1946년 남편이 죽고 3년 후 오키프는 초일류 부자들을 위해 외딴곳에 건설한 '고스트랜치'라는 곳에 마련한 집에 완전히 정착하게 된다. 이미 절대 고독의 세계로 침잠하는 것만이 유일한 생존의 방법임을 처절히 깨달았던 그녀에게 뉴멕시코로의 영구 이주는 당연한 것이었다. 그리고 남편의 죽음과 더불어 유방암, 신경증, 우울증 등 잦은 병치레도 사라진 60대

자신의 롤스로이스 승용차에서 뼛조각 혹은 치즈 조각 비슷한 파편을 들어 보이고 있다.
그녀는 뉴멕시코에 와서 이런 이미지들로 작업을 이어나갔다.

의 나이에 정력적인 여행을 시작한다. 그녀는 사랑의 자리를 대신하여 해마다 다른 나라로 여행을 했다. 멕시코시티에 가서 프리다 칼로를 몇 차례 만났고, 유럽을 비롯한 남미 안데스, 이집트, 중동, 북아프리카, 인도, 동남아시아, 극동아시아 등지를 여행했다. 심지어 70대의 나이에 콜로라도에서 급류 타기를 하는 등 활기찬 정열을 과시하기도 했다.

또한 오키프는 아시아와 불교에 관심이 많았다. 그녀가 구도자의 삶을 과감하게 선택할 수 있었던 근원적인 이유일지도 모른다. 젊은 시절 오키프는 중국과 일본 등 아시아 미술을 공부했는데, 특히 다도를 통해 일본 사상을 소개한 오카쿠라 덴신의 『차의 책』은 오랫동안 좋아한 책 중 하나였다. 산타페로 이주한 1950년대 이후엔 불교 책을 탐독했다. 오키프는 젊었을 때는 미술이 영적인 것과 아무 관련이 없는 그저 감각의 형태라고 생각했지만, 스티글리츠가 죽고 난 뒤에는 감각이 영적인 것의 현시라고 믿게 되었다. 이런 식의 믿음의 변화는 50년대부터 70년대까지 오키프의 예술에 영향을 미쳤다. 오키프의 후기 회화 대부분은 사실주의에서 벗어나 단순함과 여백의 미학을 되풀이하여 실험하는 경향을 보여준다. 예를 들면 벽의 문, 흰 들판에 난 굽은 길, 하늘에 배열된 구름 같은 것들이 그러하다. 애비큐의 스튜디오에는 일본 우키요에의 대가 히로시게의 눈보라 그림과 호쿠사이의 그림이 걸려 있었다. 그만큼 그녀는 선불교에 심취해 있었고, 그것이 그녀

가 살아나가는 방법 중 하나였다.

　　오키프는 나이 들면서 자신의 개성적인 외모에 점점 더 자부심을 가졌다. 그녀는 청결을 중시해 하루에도 몇 번씩 이를 닦고 자주 손을 씻고 크림을 발랐다. 아침마다 홍화씨 기름을 한 숟가락씩 먹었고 단백질 보조제를 섭취했으며 영양학에 관한 책들을 섭렵했다. 더불어 평생 몸매 가꾸기에 정성을 들였다. 수도사처럼 검은색의 미니멀한 차림을 즐겼던 그녀는 꾸준한 운동을 통해 항상 같은 체중을 고수하려 애썼다. 그런 까닭에 말년에도 똑바른 자세와 우아하고 고상한 태도를 유지할 수 있었다. 그녀가 늙어서도 많은 사진가들의 훌륭한 모델

〈뉴멕시코의 블랙 메사 풍경〉, 캔버스에 유채, 92.1x61.6cm, 1930, 조지아 오키프 미술관

을 할 수 있었던 이유다.

그런 오키프는 자신의 그림과 명성에 누가 되는 것이
라면 친구도 핏줄도 고향도 단칼에 쳐버렸다. 그녀는 십수 년
전부터 자신에 관한 평전을 써오던 50년 우정의 친구 애니타
폴리처가 자기 평전을 마음에 들지 않게 썼다는 이유로 해고
했다. 오키프는 스스로를 재미없는 사람이라고 치부했을 정도
로 감상적인 면이 거의 없으며 상대방이 감정을 표출하는 것
도 거의 참지 못했다. 그만큼 쌀쌀맞고 자기 본위적인 인간으
로 스스로를 구축해나가던 오키프에게 말년의 새로운 여정이
마련되어 있었다. 85세의 오키프에게 등장한 26세의 후안 해

밀턴이라는 남자! 일자리를 찾아온 조각가였던 그 청년은 시력이 약해져 더 이상 작업을 지속할 수 없었던 오키프에게 다큐멘터리를 만들고, 자서전을 쓰도록 자극했다. 두 사람은 오만방자한 성격에 유머 감각까지 쌍둥이 남매처럼 통했다. 오키프는 그를 선택한 것 때문에 많은 친구를 잃어야 했지만 개의치 않았다. 물론 두 사람이 보통의 연인처럼 육체적인 관계를 나누지는 않았지만, 서로 의지하고 신뢰하는 관계로 지냈다. 오키프는 자신을 사랑으로 돌보았던, 그리고 마지막 죽음까지 지켜주었던 이 남자에게 엄청난 재산을 남겨주었다.

99세까지 살았던 오키프는 우리에게 오래 사는 것의 축복에 대해 말해주지 않는다. 그녀는 나이 들면서 아웃도어에서의 다이내믹한 삶과 자연과 호흡하는 인생이 얼마나 소중한지를 알려준다. 뉴멕시코 산타페의 조지아 오키프 미술관에는 그녀의 취향에 관한 책들이 즐비하다. 그중 캠핑과 요리에 관한 책이 단연코 눈에 띈다. 그녀가 오랜 세월 창의력을 유지하면서 산 비결이 무엇인지를 알려주는 책들이다. 책 속 사진들은 또 하나의 드라마와 스펙터클한, 그러면서도 오키프가 구도

캠핑 마니아 오키프.

자 같은 명상적인 삶을 살았음을 그대로 보여준다. 우선 풍경과 하나가 된 늙은 오키프의 모습은 어디에 있어도 황홀하게 아름답다.

　한 번쯤 산타페 사막 여행을 계획해보길 바란다. 나 역시 수년 전 오키프를 만나러 홀로 그곳으로 떠났다. 비행기가 아닌 아주 느린 기차로 인디언 마을을 통과해서 말이다. 그리고 그녀가 살았던 어도비 건물에서 며칠을 보냈다. 날씨는 건조하고 하늘은 맑았다. 햇빛이 너무 강렬하고 투명해서 마치 구름이 내 옆에 있는 것처럼 환상적으로 느껴졌다. 그리고 절대고독이 무엇인지 어렴풋이 느낄 수 있었다. 그렇다! 그곳에 가면 오키프가 왜 사막으로 들어갔는지 이해하게 된다. 사막이 바로 상처받고 헐벗은 자신의 내면세계와 꼭 같았음을, 그래서 사막을 자기를 보듬듯 쓰다듬고 어루만질 수밖에 없었음을 말이다.

1957년 애비큐 작업실에서 요리를 하는 오키프.

요하네스
베르메르

자 기 만 아 는
빛의 세계에 함몰한
신 비 주 의 자

매력적인 그림은 우리의 시선을 고정시키지만, 마력적인 그림은 우리를 그 속으로 끌고 들어가 살게 만든다. 처음 베르메르의 작품을 보았을 때 '이 그림은 오랜 시간 두고두고 천천히 그린 그림이군!'이라고만 생각했다. 그런데 갈수록 그 평범하기 짝이 없는 그림들에 새록새록 빨려드는 것은 무슨 이유인가! 마치 예쁜 여자들은 상상력을 불러일으키지 못한다는 이유로 거부했던 마르셀 프루스트와 평범한 외모를 가진 여자에게서 영감을 받았던 히치콕처럼 말이다. 도대체 베르메르는 어떤 성향의 사람이기에 이토록 호기심을 자극하는 신비롭고 은밀한 그림을 그려낼 수 있었던 것일까?

삶을 모르고 오직 작품으로만 알 수 있는 화가, 그가 바로 베르메르다. 그는 평생 50여 점을 그렸고, 그중에서도 30여 점만이 남아 있을 정도로 과작의 작가다. 더군다나 인생도 거의 알려져 있지 않다. 그저 출생 연도(1632), 세례, 다섯 살 연상의 카타리나 보네스와의 결혼(1653), 같은 해 델프트 화가조합에 가입한 사실과 사망 연도(1675)가 전부다. 삶에 대한 정보가 적으면 적을수록 그림에 대한 비의적인 측면은 더욱 깊어져만 간다.

〈진주 귀고리를 한 소녀〉〈우유 따르는 여인〉으로 유명한 베르메르 그림의 매력은 어디로부터 오는가? 우선 '빛'으로부터 온다고 말할 수 있다. 우유 붓는 여인을 보라. 흰 두건을 쓴 여자는 그토록 겸손한 진실성을 가진 여자로 드러나

요하네스 베르메르

Johannes
Vermeer
1632~1675

네덜란드 화가. 생애에 대해 거의 알려져 있지 않으며 작품에 대한 평가 또한 감추어져 있다가 19세기 중반에야 인정받았다. 주요 작품인 〈진주 귀고리를 한 소녀〉가 동명의 소설과 영화로 발표되어 화가 베르메르를 재조명하는 계기가 되었다.

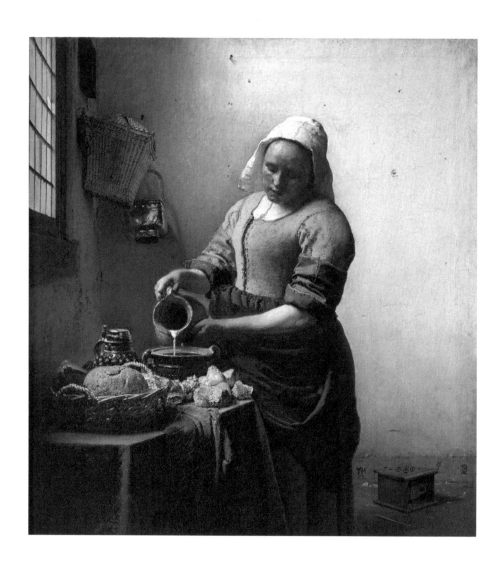

〈우유 따르는 여인〉, 캔버스에 유채, 45.4x40.6cm, 1658~1660년경, 암스테르담 국립박물관

이 고요함의 정체가 그의 조상의 사기꾼 기질과 연관된다고 보는 것은 무리한 일일까?

고, 빵과 질그릇과 버들가지 바구니와 놋주전자 또한 감동적인 존재감을 드러낸다. 그림에서건 일상에서건 어떤 사람이든 사물이든 존재가 바로 그 존재이게끔 하는 가장 중요한 요소는 '빛'이다. 빛의 분산만이 물체의 모습을 드러나게 하기 때문이다.

서양미술사에서 빛이 던지는 시적 감흥을 이렇게도 섬세하고 참신하게 묘사한 화가는 없었다. 렘브란트의 빛은 깊은 명암법을 이용해 강렬하지만 그것은 인물을 온화하게 감싸지 않는다. 그래서 생기가 돌지 않는다. 그 인물들은 우리에게 수심에 찬 인상, 불편과 고통스러운 인상을 준다. 이와 달리 베르메르는 외부 빛의 신선함과 맑은 하늘의 청명함을 실내로 끌어들여 그윽하고 황홀한 도취를 맛보게 해준다. 이처럼 베르메르의 빛은 전혀 작위적이지 않다. 그 빛으로 베르메르는 자기 앞의 사물에 혼을 불어넣어준다. 덧없는 것, 순간적인 것에서 영원한 것을 이끌어내는 것이다. 한때 어떤 관람자는 베르메르 그림 속의 열린 창으로 들어오는 저 경이로운 광선이 어디에서 오는지 알아보려고 그림 뒤쪽으로 가서 들여다보기도 했다.

경이로운 것은 빛뿐만이 아니다. 베르메르는 그림 어디에서도 자신의 모습을 드러내지 않는다. 바로크 화가들이 몇 점의 자화상을 그리는 동안 베르메르는 단독 자화상은 물론 어떤 그림에서도 자신의 모습을 드러내지 않았던 것이다.

〈저울을 들고 있는 여인〉, 캔버스에 유채, 42.5×38cm, 1662~1665, 워싱턴 국립미술관

단 한 점, 자신의 작업실
풍경을 그린 〈화가의 아틀
리에〉에서조차 화가는 자
신의 뒷모습만을 보여주고
있다. 당대에 완전히 등을
돌린 자기 자신을 표현한
화가는 거의 전무하다. 그
는 왜 철저하게 자신을 숨
겼던 것일까?

　　베르메르가 우리
의 시선을 피할수록, 우리는 더욱더 그의 엉뚱한 행동과 빗나
간 정열에 대해 알고 싶어진다. 그가 어떤 성향의 사람이었는
지 알기 위해 조상의 흔적을 좇을 수밖에 없다. 그래서 발견한
몇 가지 단서가 있다! 평생 자신의 고향을, 자신이 살던 구역
을, 더 좁게는 자신의 작업실을 떠나지 않았던 것으로 보이는
베르메르가 일생 처가살이를 하며 장모와 함께 살았다는 것이
다. 그리고 이른 결혼으로 줄줄이 열네 명의 아이들을 낳았다
는 사실이다. 마흔다섯의 나이에 아이가 열 명이나 되었으니
경제적으로 능력이 있었던 장모의 눈치를 봐야만 했을 것이
고, 고만고만한 십여 명의 자식들로 둘러싸인 집안은 바람 잘
날 없이 소란스럽고 분주했을 것이다. 그림쟁이인 그가 이런
각박한 현실로부터 벗어날 수 있으려면 집 안에 마련된 작은

〈물주전자를 든 젊은 여인〉, 캔버스에 유채, 40.6x45.7cm, 1662~1665, 메트로폴리탄 미술관

〈여주인과 하녀〉, 캔버스에 유채, 89.5x78.1cm, 1667~1668년경, 프릭 컬렉션

작업실로 숨어드는 수밖에는 없었을 것이다.

　　무엇보다 베르메르의 은밀한 성향에 강력한 영향을 끼친 가족적 배경이 있다. 그의 외할아버지와 외삼촌이 지폐 위조범이었다는 충격적인 사실이다. 지금이야 디지털프린트가 가능해 지폐 위조가 간단하지만, 당시의 지폐 위조범은 섬세함의 극치를 표현해낼 줄 아는 세필화의 달인 즉 실력 있는 장인이었을 것이다. 게다가 지폐 위조범은 가장 정확한 그림 실력과 더불어 가장 치밀한 계산성 그리고 가장 황당한 사기성이 맞물려야 가능한 직업(?) 아닌가?

　　백남준이 예술을 사기라고 말한 것처럼, 어찌 보면 사기야말로 가장 친밀한 개념예술이 아닌가? 미국 속어로 사기꾼이 'conartist'인 것처럼 말이다. 그런 의미에서 세부에 천착하고 더할 수 없는 고요함을 표출한 베르메르의 그림은 외가쪽 성향을 닮은 것이 아닌가 추측해볼 수 있다. 심리학에서도 통상 디테일에 강한 사람들은 전략가이거나 모사꾼일 확률이 높다고 한다. 따라서 섬세하다는 것은 그만큼 예민하고 선병질적이고 침착하고 용의주도할 수 있다는 것이다. 더불어 베르메르의 아버지가 젊은 시절 칼부림 사건을 일으켰다는 점도 그의 성격에 어느 정도 영향을 미쳤을 것이다. 예컨대 '칼부림'이라는 것은 속되게 말해 욱하는 성질을 가진 사람이 일으키는 경우가 많을 것이다. 사실 욱하는 성질을 표출하는 사람들은 대부분 평상시에는 조용하고 말이 없는 스타일인 경우가

많다.

어쩌면 섬세하고 예민한 베르메르가 장모에게 인정을
받았던 일은 그림 그리기가 아닌 돈 관리였을지도 모른다. 사
실 처가는 부동산 임대업과 사채놀이를 하는 비교적 여유 있
는 집안이었다. 폭력적인 남편과 이혼한 상태였던 장모는 아
들마저 행실이 좋지 못한지라 무엇보다 좋은 사위를 얻고 싶
어 했다. 장모는 베르메르 집안이 자신의 집안과 어울리지 않
는다는 이유로 결혼을 반대했다. 그래서 8년이 지난 후에야
혼인신고를 한 것이 아닌가 생각된다. 다시 말해 장모는 처음
엔 베르메르를 흡족하게 생각지 않다가, 같이 살다 보니 사위
가 인간적으로 신뢰할 만한 사람이라는 것을 인정하기 시작했
던 것이다.

1670년대는 베르메르뿐 아니라 네덜란드도 커다란 전
환기였다. 프랑스의 침공으로 경제가 악화되었기 때문이다.
처가의 주수입원은 집세와 사채였는데, 채무자의 지불이 늦어
지는 바람에 베르메르가 어쩔 수 없이 이자 징수를 위해 곳곳
을 여행해야만 했다. 장모는 세심하고 꼼꼼한 그의 성격이 금
전 관련 업무를 맡기기에는 적격이라고 생각했다. 그러니까
베르메르의 수치에 대한 감각과 사업가 기질이 장모를 만족
시켰던 것이다. 그도 그럴 것이 베르메르가 원근법을 자유자
재로 구사할 줄 알았던 아주 드문 화가였다는 점도 같은 맥락
에서 생각해볼 일이다. 원근법은 기본적으로 수학이기 때문이

다. 안타깝게도 이런 일로 베르메르는 점차 그림에 집중할 여유를 잃어만 갔을 것이다. 그림만 열심히 그렸다면 먹고사는 것에 지장이 없었던 시대인데 그는 그림 그릴 여유가 없었던 것 같다. 화가조합인 성 루가 길드의 회비를 지불할 능력이 없을 만큼 가난하게 살았다니 말이다. 아마 많은 아이를 부양하려면 당연히 그랬을 것이다. 과작인 데다 그나마 그리는 대로 그림을 팔아 빠듯한 살림에 보태야 했기 때문에 작업실에는 여분의 그림이 거의 없었다고 전해진다.

베르메르 작품의 진정한 매력은 무엇일까? 그의 화면은 조용하지만 생생하며, 움직임의 순간을 포착했지만 정지해 있는 것 같다. 마치 미미하고 사소한 순간을 영원한 시간성으로 바꾸어놓은 것 같다. 베르메르는 운동을 정지시키지만 인물들은 세심하게 편안한 자세로 그려졌다. 더군다나 그 인물들은 작위성과 비작위성의 경계에서 매우 아슬아슬한 줄타기를 하고 있는 듯이 보인다.

베르메르는 살아생전 유명세를 떨치지 못했고 죽은 후에도 작품은 여전히 헐값에 팔렸다. 18세기에는 이름이 거의 사라졌고, 19세기 역시 이 천재적인 화가를 모르고 지나쳤다. 겨우 19세기 중반에 미술사가들에 의해 재조명되기 시작하면서 오늘날의 베르메르가 된 것이다. 그만큼 베르메르 작품의 매력은 단박에 드러나는 성질의 것이 아니다.

베르메르의 침묵과 과작은 오히려 그의 그림에 대한

매혹을 증폭시킨다. 베르메르의 그림은 영원히 손에 잡히지 않는 신기루 같다. 그림의 베일이 한 꺼풀 벗겨지면 어느새 또 다른 베일이 드리워져 있다. 베르메르의 그림은 계속 자기를 욕망해달라고 유혹한다. 그 베일의 실체는 무엇일까? 영원히 풀리지 않았으면 좋겠다! 우리는 실체보다는 베일을, 환상을 사랑하기 때문이다. 베르메르의 베일이여 영원하라…….

프리다
칼로

동물원이 된 애니멀
커뮤니케이터의 정원

아틀리에의 고양이는 움직이는 드로잉이다. 뉴욕에 사는 내 절친한 아티스트는 아주 오래전부터 고양이 두 마리와 산다. 스튜디오를 방문하면 그녀는 먼저 고양이에게 인사할 것을 권한다. 벌써 십수 년째 알고 있는 고양이인지라 애써 친한 척하지만 고양이는 선뜻 나를 받아주지 않는다. 샐쭉해진 연인을 다루는 것처럼 조심스럽기만 하다.

언제부터인지 나는 아기들한테 인기가 좋거나, 동물들이 잘 따르는 사람에게 본능적으로 주눅이 든다. 동물과 친하다는 게 무엇을 의미하는지 선험적으로 잘 알고 있기 때문이다. 그들은 눈에 보이지 않는 세계에 대한 예민한 촉수와 직관, 자연에 가장 가까운 원초적인 영혼의 소유자라는 생각이 드는 것이다. 이는 마치 새소리를 희랍어로 번역할 수 있었다는 버지니아 울프에게 느끼는 열등감과 비슷하다고나 할까!

멕시코 출신의 유명 화가 프리다 칼로의 정원은 동물원이었다. 그녀는 거미원숭이, 고양이, 개, 앵무새, 독수리, 사슴, 칠면조, 다람쥐 등 온갖 동물들을 키웠다. 멕시코 전통 의상을 입고 동물들과 함께 노는 프리다의 모습이 자주 눈에 띈다. 그녀는 마치 초현실의 낙원에 있는 것처럼 보인다. 그런 프리다가 동물을 키우게 된 데에는 가슴 아픈 사연이 있다. 어릴 적 앓았던 소아마비로 한쪽 다리가 불편했던 프리다는 10대 후반에 또 한 번의 치명적인 교통사고로 평생 스무 번 이상의 외과 수술을 받아야 할 만큼 고통스러운 나날을 보내게

프리다 칼로

Frida Kahlo
1907~1954

멕시코 화가. 남편 디에고 리베라의 영향을 받아 본격적으로 그림을 그렸다. 교통사고로 인한 육체적 고통, 남편으로 인한 정신적 고통을 그림으로 승화했다. 아픔을 극복하고자 거울을 보며 내면 심리 상태를 관찰하고 표현했기 때문에 특히 자화상이 많다.

된다. 그녀가 그림을 그리게 된 것도 일생의 반 이상을 침대에서 보내야만 했던 투병 생활의 무료함을 달래기 위한 방편이었다.

그런 프리다는 멕시코 벽화운동의 선구자이자 남미의 피카소라 불릴 만큼 명성이 자자했던 디에고 리베라*의 세 번째 부인이 된다. 그녀의 평생 소원은 "디에고와 함께 사는 것, 그림을 계속 그리는 것, 혁명가가 되는 것"이었다. 그러나 그림도 혁명도 디에고 다음이었다. 사실상 명성과 권력과 유머까지 겸비한 디에고의 여성 편력은 이미 정평이 나 있었는데, 프리다와의 결혼 후에도 지속되었던 것이다. 프리다가 자신의 육체적 고통보다 더 견디기 어려웠던 것은 디에고의 외도였다. 그의 바람기가 심해질 때마다 그녀는 더더욱 아이를 낳고 싶어 했다. 디에고에게 아들을 선사하고 싶었지만 번번이 유산하고 낙태를 해야 하는 처지에 놓였다. 선천적인 자궁 기형과 교통사고 때 다친 골반 때문에 임신은 가능하나 아이를 낳을 수 없었던 것이다. 그럴수록 프리다는 강렬하게 아이를 원했다.

프리다의 아이에 대한 열망은 자연스럽게 지인들의 아이에게로 옮아갔다. 그녀는 어린아이들의 방문을 특별히 좋아했다. 디에고와 전처 사이의 자식들과 조카들은 물론, 이웃집 아이들에게 작업실을 개방할 정도로 아이들을 사랑했다. 호기심으로 가득했던 그녀는 아이들에게 재미있는 이야기를 들려주고 그들로 하여금 끊임없이 조잘거리도록 말을 걸었다. 그

디에고 리베라

Diego Rivera
1886~1957

멕시코의 국민 화가로 벽화운동의 선구자이자 공산주의자. 마야, 잉카문명의 이미지를 상징적으로 표현하는 한편 정치적이고 역사적인 주제를 거대한 벽화로 남겼다.

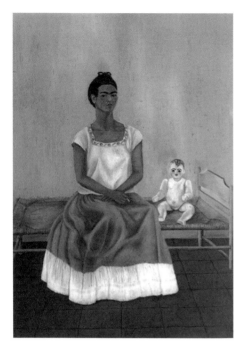

림 그리는 시간을 빼앗긴다는 생각은 전혀 하지 않았다. 그것도 모자라 구식 인형, 멕시코 인형, 중국 인형 등 각종 인형을 수집했는데, 자신의 침대 옆에 인형 침대를 따로 비치해둘 정도였다. 한땐 소년 인형에게 세례증명서를 발급해줄 만큼 인형을 자신의 아기이자 분신처럼 생각했다.

아이를 대신한 모든 대용물 중에서도 가장 친밀했던 대상은 동물이었다. 자화상에 가장 많이 등장했던 동반자가 바로 앵무새, 원숭이, 개 등의 애완동물이었던 것만 보아도 알 수 있다. 일상생활에서도 프리다의 동물과의 유희는 가히 드라마틱하다. 그녀는 매일 디에고를 위해 꽃다발과 과일, 접시들을 늘어놓고 테이블을 하나의 정물화처럼 꾸몄다. 식사 장면에 활기를 불어넣기 위해 새장 속에 든 다람쥐나 작은 앵무새를 풀어놓아 식탁의 조연으로 등장시키곤 했다. 특별히 '보니토'라는 이름을 가진 앵무새는 마치 프리다의 아기처럼 손님들 사이를 돌아다니며 재잘거리고, 신기한 듯 눈을 동그

〈나와 나의 인형〉, 금속판에 유채, 31x40cm, 1937, 자크앤나타샤 컬렉션

아이를 낳지 못하는 프리다는 모든 종류의 인형을 가지고 있었다. 그녀의 침대 옆에는 텅 빈 인형 침대가 놓여 있었다. 세 개의 인형은 리베라의 세례복에 싸여 있기도 했다. 프리다가 소중하게 여긴 인형은 소년 인형이었는데 인형에게 세례증명서를 만들어주기도 했다. 언젠가 주치의로부터 포름알데히드 병에 담긴 태아를 선물받고, 그것을 침실에 놓아두었다. 이 작품을 그린 시기 역시 유산했던 해였을 가능성이 크다.

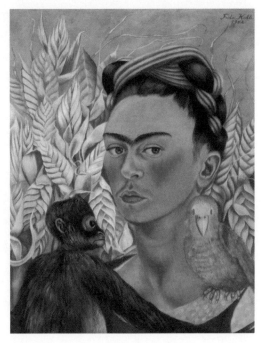

랗게 뜨고 사람들을 둘러본 다음, 그들에게 부리로 키스를 해주었다. 버터를 무척 좋아했던 앵무새가 안짱걸음으로 테이블을 통과해 버터를 탐닉적으로 먹어대면 손님들은 깔깔대고 웃었다. 프리다는 이 앵무새가 죽었을 때 몹시 슬퍼했고 무덤을 만들어주기까지 했다.

시에스타 Siesta
지중해 연안 국가와 라틴 아메리카 등지에서 시행되는 전통적인 낮잠 풍습.

프리다는 점심 식사를 마치면 시에스타▪를 즐기곤 했는데, 햇볕을 받아 따스해진 점토 타일 위에 멕시코 전통 의상인 테후아나 스커트를 넓게 펼쳐놓고 앉아서 지저귀는 새들의 노랫소리에 귀를 기울이며 휴식을 취했다. 때로는 털 없는 아즈텍 강아지들과 놀기도 하고, 길들인 비둘기나 애완용 독수리가 앉아 있는 횃대에 손을 내밀기도 했다. 그뿐 아니라 정원에서 가장 볼만한 것 중 하나가 회색 칠면조였다. 모든 동물들은 저마다의 특이한 모양새로, 프리다의 외모를 뒷받침해주는 미장센 역할을 톡톡히 해냈다.

이혼한 이후에 그린 자화상 중 가장 흥미로운 것은 원

〈원숭이와 앵무새와 함께한 자화상〉, 캔버스에 유채, 54.6x43.2cm, 1942, 개인 소장
'보니토'라는 이름을 가진 앵무새를 무척 사랑한 프리다. 그녀는 이 앵무새가 죽었을 때 몹시 슬퍼했고 무덤을 만들어주기까지 했다.

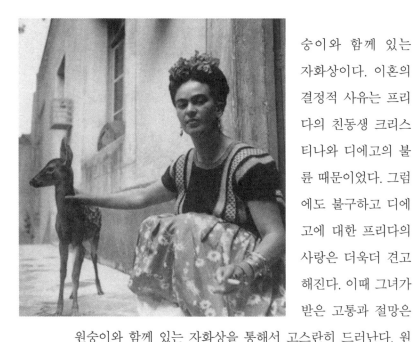

숭이와 함께 있는 자화상이다. 이혼의 결정적 사유는 프리다의 친동생 크리스티나와 디에고의 불륜 때문이었다. 그럼에도 불구하고 디에고에 대한 프리다의 사랑은 더욱더 견고해진다. 이때 그녀가 받은 고통과 절망은 원숭이와 함께 있는 자화상을 통해서 고스란히 드러난다. 원숭이들은 마치 절친한 친구처럼 그녀를 안고 있을 때가 많다. 어쩌면 이혼 후 원숭이들은 덩치 크고 심술궂고 질투심 많은 그녀의 '큰아들(어느 나라에서건 남편을 그렇게 부르는 경우가 많다)' 디에고의 빈자리를 약간은 채워줄 수 있었을 것이다. 사실 이 '카이미토 드 구야발'▪이란 이름을 가진 거미원숭이는 디에고가 남부 멕시코를 여행하고 돌아오면서, 자신 때문에 상처받은 프리다의 가슴 한구석을 채워주리라는 생각으로 데려온 동물이었다.

카이미토 드 구야발
구아바 패치 열매라는 뜻.

이처럼 프리다의 예술 세계 안에서 거미원숭이는 어떤 다른 동물보다 중요하고 복잡하고 미묘한 역할을 맡는다. 〈가

1938년경 정원에서 사슴과 함께.

시 목걸이를 한 자화상〉에는 거미원숭이와 검은 고양이가 그려져 있고, 가시 목걸이에는 죽은 벌새가 매달려 있다. 실제로 다른 원숭이보다 훨씬 거칠고 사나운 거미원숭이는 그녀의 내면에 감추어진 야만성과 원시성을 암시하는 동시에 성적 본능의 강렬함을 나타낸다. 뿐만 아니라 거미원숭이는 버림받은 여주인을 향한 거의 인간적인 공감의 능력과 원숭이 특유의 예측 불가능성이 결합된 존재로 묘사된다. 잘 보라! 거미원숭이는 그녀를 위로하는 친구이자 자식의 대역을 맡고 있는 것 같지만 홀로 자기에 빠져 있는 모습은 오히려 그녀의 외로움에 대한 공포를 강조하고 있는 것처럼 느껴지지 않는가! 그것은 프리다가 외롭지 않으려고 발버둥을 치지만 그런 발버둥은 오히려 그 외로움을 강조하는 격이 되었다는 의미다!

고양이도 위협적이긴 마찬가지다. 이 야생 고양이 역시 프리다의 원시성과 야성성을 상징한다. 금방이라도 달려들듯 귀를 쫑긋 세우고 벌새를 쏘아보고 있는 모습이 여간 냉혹해 보이지 않는다. 벌새 또한 프리다의 분신이다. 조류 중에서 가장 작고 머리에 장식깃이 있는 벌새는 다리가 짧으며 발가락은 작고 약해 걷기 능력은 없는 반면 경쾌하게 공중비행을 잘한다. 프리다 역시 벌새처럼 재빠른 걸음걸이가 특징이었다. 소아마비로 인한 장애가 있는 다리를 감추고자 한 까닭이었다. 사실 벌새는 프리다에게 친밀감을 느끼는 종족을 상징한다. 즉 멕시코에서 벌새는 마술적인 매력을 발휘해서 사

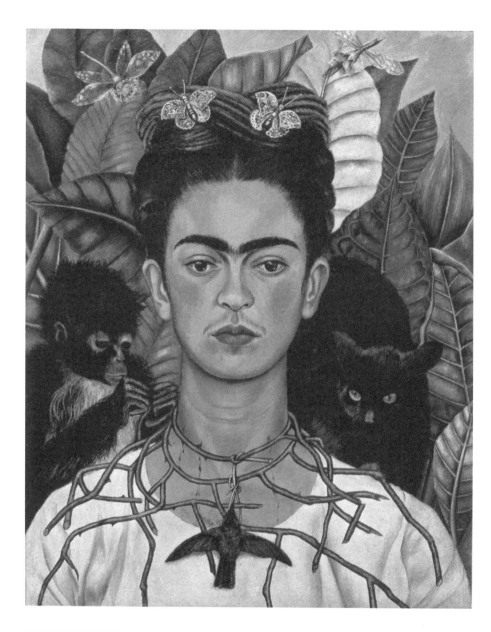

〈가시 목걸이를 한 자화상〉, 캔버스에 유채, 62.2x48.3cm, 1940, 니콜라스 머레이 컬렉션

프리다 칼로의 그림에 자주 등장하는 원숭이와 고양이는 성적 본능의 강렬함과 야수성을 상징한다. 특히 원숭이들은 그녀가 낳기를
포기한 아기 역할을 대신하기도 하고 그녀를 위로하는 친구의 대역으로도 보이지만, 실상 그녀의 외로움에 대한 공포를 강조하는 대
상이다. 더군다나 벌새는 조류 중에서 가장 작은 새로 다리는 짧고 발가락은 작고 약하다. 경쾌하게 공중비행을 잘하나, 반대로 걷기
능력은 없다. 주로 단독생활을 하며 성질이 공격적이고 물가에서 목욕을 즐긴다. 프리다는 바로 이런 벌새 같은 재빠른 걸음걸이로 다
녔다. 눈썹이야말로 바로 그 날개 벌린 벌새와 흡사했다. 벌새는 멕시코에서 사랑의 행운을 가져오는 마법의 부적으로 사용된다.

〈아즈텍 강아지가 있는 자화상〉, 캔버스에 유채, 28x20.3cm, 1938, 개인 소장

이 강아지는 아즈텍 시대부터 있었던 멕시코 토종개로 꺼칠꺼칠한 까만 피부에 털이 하나도 없는 아주 징그러운(?) 모습을 하고 있다. 게다가 다른 개에 비하여 이빨 수가 적고 체온이 1도 높은 특이한 체질을 가지고 있으며 오늘날 희귀종으로 특별히 보호받고 있다. 카풀리나, 욜로틀, 코스티! 이 이름들은 프리다 칼로가 사랑했던 개들의 이름이다. 그녀가 죽기 전, 사랑하는 사람의 이름을 하나씩 불러 주었던 일기의 맨 마지막을 장식했던 것은 사랑하는 남자 디에고의 이름이 아니라 그녀의 애완견들이었다.

랑하는 사람들에게 행운을 가져다주는 길조였던 것이다. 프리다는 벌새를 동병상련의 감정을 묘사하려고 등장시킨 것뿐만이 아니라, 다시 한 번 '삶에 의해 살해당한' 자기감정의 표현으로서 벌새의 생명 없는 몸뚱이를 등장시켰는지도 모른다.

프리다의 동물 사랑은 단순히 아이를 대신하는 것만은 아니었다. 그녀는 불행하다고 느낄 때면 항상 삶에 대한 자신의 통찰력과 이해를 재확인할 수 있는 방법을 찾아내곤 했다. 그러니까 프리다의 동물 사랑은 단순히 습관이나 위안이 아닌, 믿음과 신앙의 문제로서 자신을 자연에 밀착시키는 것이었다. 카풀리나, 욜로틀, 코스티! 이 이름들은 프리다 칼로가 사랑했던 개들의 이름이다. 그녀가 죽기 전, 사랑하는 사람의 이름을 하나씩 불러주었던 일기의 맨 마지막을 장식했던 것은 사랑하는 남자 디에고가 아니라 그녀의 애완견들이었다.

프리다의 동물 사랑이 다른 동물 애호가들과 다른 점이 있을까? 어떤 동물 애호가들은 사람에게서 받은 상처를 동물에게 보상받으려고 하는 경향이 있다. 그러나 프리다의 동물 사랑은 나약함의 지표가 아니었다. 탁월한 굿 리스너로 병상에 있을 때조차도 건강한 사람들을 격려했던 프리다는 마치 애니멀커뮤니케이터처럼 오히려 동물들을 위로했을 것이다. 그것은 눈에 보이지 않는 세계에 대한 엄청난 믿음과 통하는 길이었다.

폴 고갱

가출 혹은 출가,
영 원 히
출타 중인 남자

톨스토이의 마지막 작품은? 바로 '가출'이다. 그것도 여든이 넘은 노구를 이끌고 말이다. 사람들은 죽음을 앞둔 톨스토이의 가출에 의심의 눈초리를 보낸다. 왜 그가 죽음을 앞두고 가출을 결행했을까? 그는 집을 떠난 지 얼마 후 역사驛舍에서 숨을 거둔다. 톨스토이의 가출 동기에 대해 이런저런 주장들이 있다. 속물근성 부인과의 불화 때문이라고 보는 설도 있고, 자신의 사상과 배치되는 귀족적이고 호사스러운 삶의 방식으로부터 탈출하기 위한 것이라는 설도 있다. 또 『부활』의 주인공이 시베리아로 떠난 것처럼 속죄 의식에서 동기를 찾는 사람도 있다. 톨스토이의 가출이 무슨 이유에서든, 노구를 이끈 거의 병자에 가까운 그의 결단 자체가 예술이 아닌가!

예술가란 무엇인가를 잘 견디지 못하는 사람들이다. 그러니까 보통 사람들은 잘 견디는 것도 잘 못 견디는 사람들이며, 견딜 수 없는 것을 절대로 견디지 않는 사람들이다. 긍정적으로 보면 '저항'이라고 할 수 있고, 부정적으로 보면 '인내심'이 없는 거다. 좀 좋은 말로 '저항'으로 표현되는 톨스토이의 가출은 출가에 가까운 것이었다. 가출과 출가는 다르다. 출가는 돌아올 집을 태워버리고 떠나는 거란다. 그래서 돌아오면 안 되는 거다.

톨스토이와 달리 고갱은 가출과 출가로 점철된 삶을 살았다. 평생 출타 중이거나 출가 중인 남자! 고갱이 그런 인생을 살리라는 것은 어쩌면 예비된 일이었는지 모른다. 그의

폴 고갱

Paul Gauguin
1848~1903

프랑스 화가. 파리 생활을 청산하고 남태평양으로 건너가 타히티 등의 섬의 풍경과 원주민의 생활을 많이 그렸으며 서머싯 몸의 장편소설 「달과 6펜스」의 주인공으로도 유명하다. 대표작으로 〈황색의 그리스도〉〈우리는 어디서 왔는가? 우리는 누구인가? 우리는 어디로 가는가?〉 등이 있다.

첫 외출은 참으로 길고 지난한 것이었다. 고갱의 나이 겨우 세 살, 신변 위협을 느꼈던 진보 성향의 언론인이었던 부친과 가족을 따라 페루행 배에 몸을 실었던 것이다.

고갱은 파리에서 페루 출신 프랑스계 혼혈인 어머니와 급진적 공화주의자였던 아버지 사이에서 태어났다. 아버지는 1851년 나폴레옹 3세가 집권하자 가족과 함께 페루로 망명하던 배 안에서 심장마비로 사망한다. 고갱은 세 살부터 일곱 살까지 어머니와 누나와 함께 페루의 리마에서 어린 시절을 보낸다. 프랑스로 돌아와 조부가 있는 오를레앙에 정착하게 되는데, 초등학교를 입학하기 전까지 보냈던 페루의 이미지들은 유년 시절 내내 고갱의 뇌리를 떠나지 않는다. 그는 마치 페루를 비롯한 잉카문명을 두고 온 고향처럼 생각했던 것 같다. 고갱은 "엉뚱하게도 나는 늘 어디론가 멀리 사라져버리는 상상을 하곤 했다. 아홉 살 무렵 오를레앙에 살 때 막대기 끝에 모래주머니를 매달아 어깨에 둘러메고 봉디 숲으로 도망친 적도 있었다. 이 모습은 언제나 내 상상력을 자극했다"고 고백한다.

열일곱 살이 된 고갱은 마침내 자신의 꿈을 실현할 직업을 찾아낸다. 바로 선원이 되는 것이다. 고갱은 선박의 항로를 담당하는 수습 도선사(사관후보생)가 되어, 배를 타고 라틴아메리카와 북극 등 많은 곳을 여행한다. 1871년 인도에서 어머니의 사망 소식을 접한 고갱은 6년간의 선원 생활을 청산하고 파리로 돌아와 어머니의 친구 구스타프 아로자가 마련해준

〈두 번 다시는〉, 캔버스에 유채, 116x50cm, 1897, 코톨드 미술관

남태평양판 〈올랭피아〉라고 볼 수 있는 이 작품 속 여자들은 백인 남성의 환상을 채워줄 완벽한 성적 모험의 대상으로 자리매김된다. 또한 원주민 여자들은 '자연 그대로의 여성' '다산의 여성' 등 성적이고 육감적인 존재로 표상된다. 달리 말하면, 자아의 상실, 의식의 상실, 의미의 상실을 의미하기도 한다.

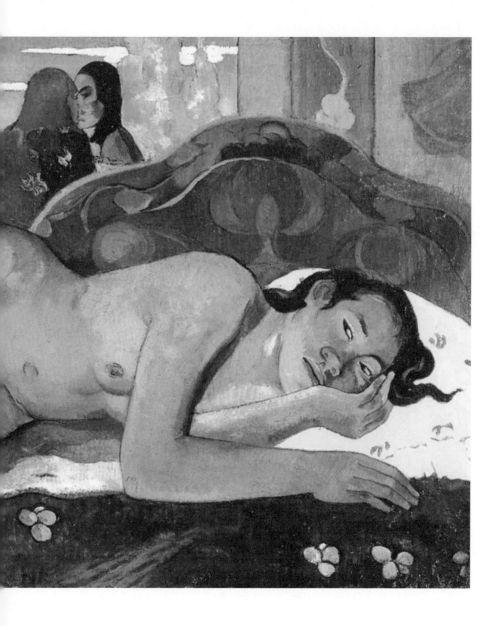

증권거래소에서 일하게 된다. 2년 후 고갱은 덴마크 출신의 목석같은 여인 메테 소피 가트와 결혼하여 10년 동안 다섯 명의 아이를 낳는다.

결혼 이후 경제적으로 여유로워진 그는 후견인 아로자의 영향으로 그림에 관심을 두기 시작하여 낭만주의 화가 들라크루아와 피사로와 세잔 같은 인상파 작품들을 수집한다. 고갱은 갤러리를 수시로 드나들면서 그림을 사들였고 직접 그림을 그리기 시작했다. 27세 무렵엔 아마추어들의 모임인 '일요화가회'에서 그림을 배우기도 했다. 1876년엔 처음으로 살롱에 출품했고, 이때 인상파 화가들의 대부 카미유 피사로와 개인적으로 친분을 쌓으면서 인상파의 주요 멤버가 된다. 그런데 '투잡'을 뛰던 고갱에게 불안이 닥쳤다. 1882년 주식시장의 붕괴! 그는 피사로의 조언으로 화가가 될 것을 고려하게 되고, 세잔과 기요맹 같은 사람들과 친교를 맺게 되면서 결심을 굳힌다.

증권거래소를 그만둔 1883년부터 생활비가 저렴한 루앙으로 이사하면서 고갱의 외유는 더욱 잦아진다. 생활고로 처가가 있는 코펜하겐에 가지만, 그림에 전념하기 위해 혼자 파리로 돌아온 후 벽보 붙이는 일을 하며 연명한다. 도시 생활에 지친 고갱은 1886년 프랑스 서부 브르타뉴의 퐁타방으로 이사한다. 이때 인상파를 벗어난 독창적인 그림을 그리기 시작하고, 민속적인 토기의 원시적인 미감에 매료된다. 이를 계

기로 1887년 원시문명이 남아 있는 파나마와 남태평양의 마르티니크 섬으로 향하게 되고, 1년 만에 다시 돌아와 전시를 개최한다. 이후 아를에서 반 고흐와 아주 짧은 동거를 했고, 다시 1889년 퐁타방으로 가서 대표작인 〈황색의 그리스도〉 〈황색 그리스도가 있는 자화상〉 등의 작품을 제작하게 된다.

마침내 고갱은 1891년 남태평양 타히티로 떠난다. '타히티의 관습과 풍경을 연구하고 그리기 위한 목적'으로 프랑스 교육부와 미술부처의 서신을 가지고 상당한 주목을 받으며 고국을 떠났던 것이다. 두 달을 걸쳐 도착한 타히티의 파테이테 섬은 고갱의 생각과는 달리 문명의 때가 묻어 있어 적잖은 실망감을 안겨주었다. 고갱은 더 원시적인 미지의 세계로 들어가고 싶어 했고 타히티에 도착한 지 채 1년도 못 되어 마르케사스에 있는, 유럽인은 셋밖에 살지 않는 더욱 원시적인 섬인 도미니크로 간다. 고갱은 점점 돈이 안 드는 곳에서 살기를 원했다. 그는 정말 돈 한 푼 없이 원주민처럼 사냥만으로 생활하기를 원했던 것이다. 그곳에서 고갱은 열세 살의 어린 원주민 소녀 테하마나(테후라)와 동거한다. 2년 후 타히티에서 그린 그림 전시와 그곳에서의 삶에 관한 에세이 출판을 위해 파리로 돌아간다. 잠시 자바 출신의 여인 안나와 동거했지만 그녀는 물건을 훔쳐 달아나고 말았다. 1895년 파리 생활에 역겨움을 느낀 그는 다시 타히티로 돌아와 원주민의 도움을 받아 오두막 작업실을 짓는다. 경제적인 궁핍으로 절망적 위기를

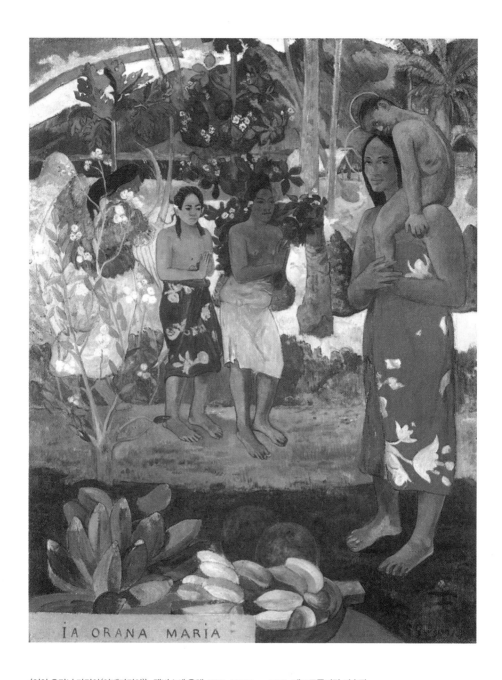

〈이아 오라나 마리아(아베마리아)〉, 캔버스에 유채, 87.7x113.7cm, 1891, 메트로폴리탄 미술관

타히티판 〈동방박사의 경배〉에 속하는 이 작품은 고갱 스스로 타히티에서 그린 그림 중 완성도가 가장 높은 작품으로 생각했다. 고갱이 이 그림을 뤽상부르 박물관에 기증하려 했으나 거절당했다.

맞은 가운데서도 열네 살의 어린 소녀 파후라를 애인으로 맞이한다. 그 이후에도 몇 곳을 전전하며 집을 짓고 어린 애인을 구하고 그림을 그리는 삶을 지속한다.

　　이처럼 고갱은 수많은 미지의 도시를 자그마치 20년에 걸쳐 옮겨 다녔다. 가난, 매독, 다리 부상, 전시 실패, 질병, 소송, 실연, 자식의 죽음, 자살 시도 등 여러 악조건 속에서도 그림만은 놓지 않는 결연한 의지를 보여주었다. 이런 고갱은 보들레르의 시 「여행에의 초대」를 믿고 남태평양의 이국적이고 풍요로운 유토피아를 찾아 나설 만큼 이상주의자이기도 했지만, 가정의 평화를 등지고 오직 자기만을 생각하는 쾌락주의자이자 방탕한 인간이기도 했다. 뿐만 아니라 타히티에서 그린 그림을 파리에서 전시하여 팔았고, 그곳의 생활을 담은 일기를 출간해 성공하기를 원했던, 한마디로 다면적이고 복합적인 인격의 소유자였다.

　　고갱은 왜 유랑을 멈추지 못했을까? 도대체 무엇이 고갱으로 하여금 정주가 아닌 탈주의 처절한 삶을 살게 했던 것일까? 젊은 시절에는 누구나 어디론가 떠나는 환상을 품는다. 사실 이데아와 유토피아는 말 그대로 이 세상에 없는 곳이다. 먼 곳에 대한 환상을 품는 자, 영원한 세계에 갈증을 느끼는 자, 천성이 여행자일 수밖에 없는 자. 어쩌면 우리 모두는 어디론가 떠나고 싶은 자들이고, 다만 예술가들은 우리보다 한발 앞서 늘 떠나 있는 것이다.

　　고갱의 유랑은 타고난 방랑 기질과 더불어 유독 독특
한 가정환경으로부터 비롯되었을 것이다. 유전자가 기질을 구
성하는 것이라면 고갱은 스페인 식민지 개척자, 급진적 저널
리스트, 범죄자 등 다채로운 경력을 자랑하는 조상의 유전자
를 물려받은 것이 아닐까! 특히 자신의 혈통을 자랑스러워했
던 고갱은 스스로 페루인인 외조모의 영향을 많이 받았다고
생각했다. 외조모 플로라 트리스탄은 유명한 작가이자 페미니
스트이며 사회운동가로서 출판과 강연을 하는 등 그 시대에
는 보기 드문 파란만장한 인생을 살았다. 조르주 상드의 친구
이기도 했던 그녀의 인생과 고갱의 인생은 너무도 닮아 있었다.

〈해변의 말 타는 사람들〉, 캔버스에 유채, 92x73cm, 1902, 스타브로스 니아르코스 컬렉션

둘 다 자신의 삶을 위
해 배우자와 아이를
버렸고, 야망을 위해
열대지방으로 향했으
며 가난과 불행으로
고생했다.

여행하는 자
는 길 위에서 죽는
다! 여행을 좋아했던
세계적인 건축가 루
이스 칸도 뉴욕의 펜
스테이션에서 객사

했다. 객사한 아버지로 인해 평생 트라우마에 시달렸을 법한
고갱 역시 아버지처럼 외지에서 객사했다. 고갱도 말년에는
파리로 돌아오고 싶어 했지만 파리는 이제 마음과 육체가 병
든 그에게 승리의 팡파르를 울리지 않고는 돌아갈 수 없는 곳
이 되어버렸다. 그는 자신에게 호의를 베풀었던 남태평양 원
주민들의 인권 투쟁을 위해 법정에 서려다 심장마비로 자신의
초라한 스튜디오에서 사망한다. 외로운 죽음이었다…….

〈황색의 그리스도〉, 캔버스에 유채, 73×92.1cm, 1889, 올브라이트녹스 미술관

고갱은 타히티로 떠나기 전부터 원시적인 생명력이 살아 있는 전원 마을을 즐겨 찾았다. 이 그림이 완성된 곳은 프랑스 북서부 브르타
뉴 시골 마을이다. 브르타뉴 전통 의상을 입은 여인들의 모습이 보인다.

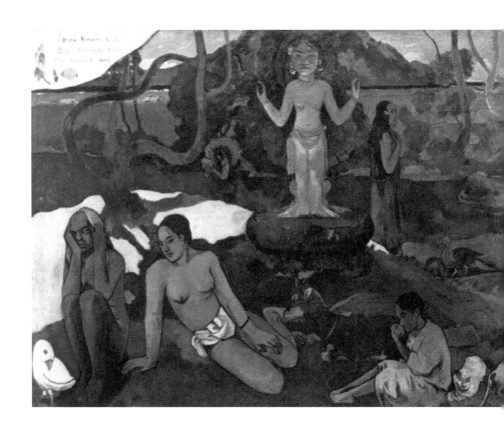

⟨우리는 어디서 왔는가? 우리는 누구인가? 우리는 어디로 가는가?⟩
캔버스에 유채, 141x376cm, 1897, 보스턴 미술관

"12월 한 달 동안 유작으로 대작을 그려보기로 했네. 미친듯이 그렸네. 사람들은 이 작품이 미완성이라고 하겠지. 그러나 이 작품은 내가 지금껏 그린 것 중에서 최고이며, 앞으로도 이 그림과 비교할 만한 작품을 그릴 자신이 없네. 작품 구상이 워낙 뚜렷해 어느덧 생동감이 느껴지고 있네. 그림 상단 양쪽 귀퉁이는 연노랑으로 칠했어. 위의 양 귀퉁이가 손상된 프레스코 벽화처럼 말이야. 나는 이것을 걸작으로 본다네." 친구 몽프레에게 설명한 말.

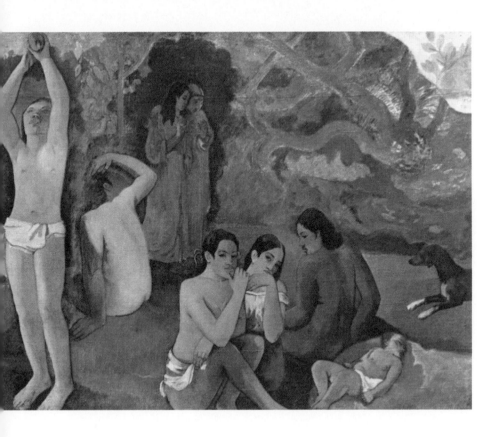

모든 취향은
예술이다

에드바르
뭉크

자기 그림을 사들인
기이한 컬렉터

뭉크는 매번 건물 가까이 붙어서 걸었다. 뭉크가 거리를 지나갈 때 사람들은 뒤돌아 그를 쳐다보곤 했다. 큰 키에 조각한 듯 고전적 기품이 느껴지는 외모 때문은 아니었을 것이다. 그렇다고 꿈꾸는 듯 먼 곳을 바라보는 시선과 단호한 턱이 주는 상충된 이미지 효과와 같은 기이한 느낌 때문만도 아니었을 것이다. 어쩌면 불안하고 두려워하는 금치산자 같은 사회 부적응자의 분위기 때문이었을까?

뭉크는 평생 그림 이외엔 어떤 즐길 만한 일을 찾아내지 못했다. 그는 어떤 예술가보다 단조로운 삶을 살았다. 옷 입고 밥 먹고 산책하고 면도하는 일과 같이 똑같은 일이 반복되는 것을 극도로 싫어했던 뭉크에게 그림 그리는 일만이 세상에서 자신이 알고 있는 가장 덜 단조로운 행위였다. 예민하고 신경질적인 뭉크는 어디에서건 이방인으로 머물렀고 어떤 타인과도 가깝게 지낼 수 없었으며 어떤 여자와도 자기 삶을 공유할 능력이 없었다.

그런 뭉크가 죽었을 때 세상 사람들은 깜짝 놀랐다. 그는 여러 해 동안 자기 집 2층에는 아무도 발을 들여놓지 못하게 했는데, 사후 그 방이 개방되자 사람들은 경악을 금치 못했다. 유화 1008점, 드로잉 4443점, 실크스크린 1만 5931점, 석판화 378점, 에칭화 188점, 목판화 148점, 석판화용 석판 143점, 동판 155점을 비롯해 수많은 사진과 일기가 수북이 쌓여 있었던 것이다! 뭉크는 평상시의 생각대로 이 모든 유산을 아무런 조건

에드바르 뭉크

Edvard Munch
1863~1944

노르웨이 화가. 어린 시절 경험한 질병과 죽음의 형상들을 왜곡된 형태와 격렬한 색채에 담아 표현했다. 평생 죽음에 대한 공포를 안고 살았으며 그 두려운 감정을 깊게 파고들어 작품에 반영했다. 주요 작품으로 〈절규〉〈마돈나〉〈뱀파이어〉 등이 있다.

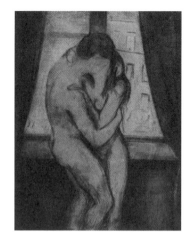

없이 오슬로 시에 양도했다. 1963년 오슬로 시는 그 작품들을 전시하기 위해 뭉크 미술관을 열었다. 유년기를 넘길 가망이라곤 전혀 없어 보였던 한 남자에겐 놀라운 유산이 아닐 수 없었다.

이렇게 어마어마한 유산을 남길 수 있었던 것은 뭉크가 자기 작품이 팔리는 것을 병적으로 싫어했기 때문이다. 뭉크는 그림들을 자신의 '아이들'이라고 불렀고, 남들이 그의 손아귀에서 그림을 떼어놓으려고 하면 격렬하게 저항했다. 그래서 한 점이 팔리면 똑같은 것을 그렸다. 대표작 〈절규〉가 5점씩이나 되는 것도 그 때문이다. 파스텔과 드로잉까지 합하면 50여 점이다. 그가 판화 제작에 몰입한 것도 원본은 자기가 소장할 수 있었기 때문이다. 작품을 팔고 나면 뭉크는 그것을 지독하게 그리워했고 종종 다시 빌려달라고 했다. 그러나 그림을 되찾아 오는 일이 있더라도 소중하게 걸어놓지는 않았다. 단지 그림이 거기 있다는 안도감으로 족했고, 그런 느낌이 다음 작품을 위한 동기 유발이 되어주었다.

뭉크가 그림을 사랑한다고 해서 자식처럼 잘 보살핀 것은 아니었다. 말년에 그는 야외 작업실에서 많은 작업을 했는데 완성작을 바람, 비, 태양, 눈에 그대로 방치했다. 그것을 목격한 방문객이 충격을 받자 뭉크는 그림이 태양과 빗속에서

〈키스〉, 에칭·드라이포인트, 26.5x33.2cm, 1895, 뭉크 미술관

그는 작품의 원본을 직접 소장하기 위한 방법으로 판화를 다량 제작했다.

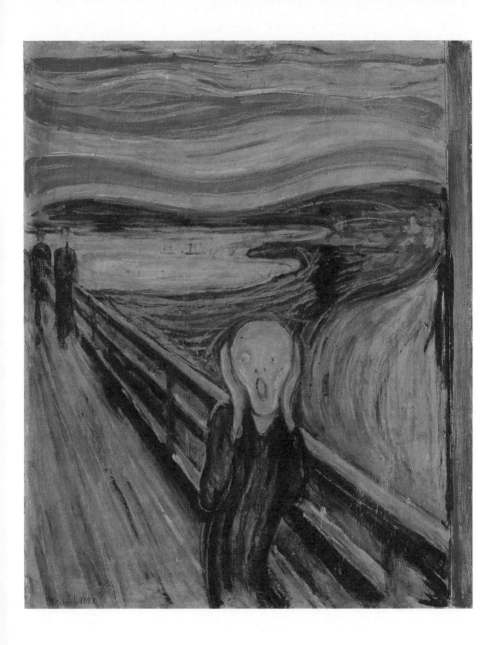

〈절규〉, 종이에 템페라, 91x73.5cm, 1893, 노르웨이 내셔널갤러리

이 작품은 자화상과 같은 것이다. 그는 〈절규〉를 오리지널 페인팅으로 5점 정도 그렸고, 오일스틱, 파스텔, 판화까지 합하면 50여 점
정도가 된다. 그림이 팔리면 꼭 같은 것을 가지는 습성 때문에 이렇게 많은 〈절규〉가 탄생한 것이다.

1년을 보내다 보면 더욱 정제된다고 말했다. 뭉크는 캔버스를 애완견이 뚫고 지나가도 고양이가 오줌을 싸도 그냥 두었다. 뿐만 아니라 자기 자신도 그림들을 밟고 지나갔으며 냄비의 임시 덮개로도 사용했다. 이처럼 뭉크는 자기 그림을 사랑하는 동시에 학대했다. 마치 자기 자신에게 그러하듯이……. 방문객이 필생의 역작을 함부로 방치해서는 안 된다고 충고하자 뭉크는 "그렇게 하면 그림이 자활하는 데 도움이 된다네"라고 대답했을 정도다.

뭉크는 마지막 30년간을 오슬로 외곽 에켈리의 저택에서 살았다. 주 건물엔 여덟 개의 방, 헛간, 온실, 넓은 정원이 있었다. 바깥일에는 관심이 없었던 그는 정원을 방치했으며 소들을 팔아버렸다. 가구들은 그림 한 점과 맞바꾼 그랜드 피아노를 빼고는 아주 검소했다. 전등에는 하나같이 갓이 없었고 창문에도 커튼이 없었으며 마루에는 아무것도 깔려 있지 않았다. 그것은 뭉크의 절약 정신 때문이 아니라 집을 매력적이거나 안락하게 꾸미는 일에 도통 관심이 없었기 때문이었다. 그러나 그림들을 위한 공간을 마련하는 데는 돈을 아끼지 않아 세 채의 별채를 지었을 정도다. 그런데 그것마저도 겨우 해를 가리고 바닥은 잔디의 연장 수준이었다.

자기 그림의 컬렉터로서는 그나마 훌륭한 뭉크는 남의 작품을 수집했을까? 사실 예술가들은 또 다른 예술가들의 광팬이다. 아름다움에 미친 예술가들이 남의 작품을 사들이는

경우는 매우 흔한 일이다. 인상파 화가들이 일본 목판화 우키요에를, 고갱이 세잔 작품을, 렘브란트가 르네상스 작품을 구입했던 것처럼 말이다. 그에 비하면 뭉크는 다른 화가들의 그림을 절대 사지 않았다. 돈이 없어서가 아니라 과거의 쓰라린 경험 때문이었다. 어떤 젊은 화가의 유화를 한 점 사주었는데 나중에 보니 자신에 관한 음모를 꾸미더라는 것! 그런데 경제적으로 풍요로웠던 말년에도 그랬다는 건 너무 예민하고 쩨쩨한 처사 아닌가?

젊은 시절 뭉크는 많은 사람들을 만났고 쉽게 친구를 사귀었지만 그만큼 빨리 그들을 거부했다. 그는 예술가협회 모임에 한 번도 참석하지 않았으며 그룹전에 참가하는 것도 완강히 거부했다. 뭉크는 일대일 대화만을 선호했다. 몇 사람이 모여 있는 방에 우연히 들어가면 입을 다물곤 했다. 뭉크는 한 번에 한 사람하고만 만났고 대화했다. 뭉크의 평전을 쓰느라 살아생전 자주 만남을 가졌던 롤프 스테너센은 그의 집에 초대되었을 때 지인과 동행한다는 사실을 미리 얘기하지 않고 갔다가 결국 혼자 들어갈 수밖에 없었다. 롤프는 밖이 너무 어두우니 지인을 들어오게 해달라고 간청했고 마침내 집에 들어오는 것이 허락되었지만, 뭉크는 지인에게 한마디도 말을 걸지 않았다. 난처해진 친구는 금방 다시 떠났고 뭉크 역시 자신의 대화 스타일을 다시금 호되게 각인시켰다. 뭉크는 고집

스럽고 이기적이었지만 한편으론 매우 정중한 사람이기도 했다. 어린 손님들이 떨어뜨린 물건도 몸을 구부려 집어줄 정도로 배려심이 많았다. 그는 어디에 있든 항상 제일 마지막으로 나가길 고집했으며 모든 손님들이 앉기 전까지는 절대로 먼저 의자에 앉질 않았다.

뭉크는 평생을 죽음에 대한 불안과 공포로 점철된 인생을 살았다. 유년 시절 어머니의 죽음으로부터 시작되어 누나, 여동생, 남동생, 아버지, 이모의 죽음에 이르기까지 숱한 죽음을 치러내야 했다. 사춘기 시절 뭉크는 정신질환으로 여동생이 죽었을 때 장례식에 참석하는 것이 두려워 그저 먼발치에서 바라만 보았다. 늙어서도 마찬가지였다. 조카의 아들이 폐결핵으로 입원했다는 소식을 듣고 병원이 있는 도시로 달려갔지만 몇 블록을 앞에 두고 다시 기차를 타고 집으로 돌아와야만 했다. 또한 그는 환자와 노인을 만나는 걸 참을 수 없어 했다. 누군가가 유난히 건강하다는 말을 듣는 것도 아주 싫어했다. 그에게 안색이 좋지 않아 보인다거나 창백해 보인다고 하면 매우 불안해했다. 죽음과 질병을 떠올리는 모든 것에 상처를 받았고 강한 반발심을 드러냈다.

평생 독신이었던 뭉크의 여성 혐오는 더욱더 강력한 것이었다. 멜랑콜리한 미남인 데다 성공적인 예술가였고 신비스럽고 은둔자적인 이미지를 가진 뭉크는 끊임없이 여성들을 매료시켰지만, 여성들과의 관계는 모두 짧게 끝났다. 그에

〈죽은 어머니〉, 캔버스에 유채, 39.3x35.3cm, 1899~1990, 쿤스트할레 브레멘

평생 죽음에 대한 공포를 느꼈던 뭉크는 자신을 다섯 살의 어린아이로 그렸다. 그가 다섯 살 때 어머니가 폐결핵으로 사망했다.

게 있어 여성은 뱀파이어나 살로메였다. 뭉크는 죽음의 냄새
만큼 역겹고 무서운 것이 '여자에의 복종'이라고 생각했다. 사
실 여성 혐오는 사랑하는 이들이 모두 자신을 먼저 버렸던 죽
음에 대한 공포와 맞물려 있다. 마찬가지로 어머니를 생각나
게 하는 모든 것들, 예컨대 침대에 누워 미소 짓는 착한 여자,
심지어 꽃까지도 혐오했다. 생일과 크리스마스가 다가오면 미
리 걱정했던 뭉크는 자기 방에서 꽃이 시들어가는 것을 볼 수
없다며 얼른 꽃을 치워달라고 부탁했다. 꽃향기야말로 죽음의

〈뱀파이어〉, 캔버스에 유채, 109x91cm, 1895, 뭉크 미술관

뭉크에게 여자는 흡혈귀를 의미했다.

냄새, 바니타스▪가 아니던가!

바니타스Vanitas
무상 혹은 허무.

　　더군다나 밤낮으로 라디오를 켜놓고 살았던 뭉크! 라디오를 통해 흘러나오는 것은 음악이나 뉴스가 아니었다. 그냥 사람의 큰 목소리였다. 때론 주파수가 잘 맞지 않아 소음이 심하기도 했고 한꺼번에 여러 개의 라디오를 틀어놓기도 했다. 특이한 것은 사람들이 주변에 있는 것을 못 견뎌 했음에도 불구하고 라디오를 통해 사람들 목소리에 둘러싸여 있었다는 점이다. 낯선 군중 속에 홀로 있을 때가 가장 편안했기 때문이었을까? 그도 그럴 것이 뭉크는 기차역과 역 구내식당을 좋아했다. 그곳에서 홀로 식사하는 것을 즐겼다. 군중 속의 고독은 그가 살아나가는 방식이었다.

　　뭉크는 평생 불면증, 대인공포증, 금욕주의, 건강염려증, 알코올중독, 류머티즘 등 여러 정신적·육체적 질병에 시달렸지만 여든 살 넘게 살았다. 그것은 오로지 그림을 통해 자기 삶을 끊임없이 애도할 수 있었기 때문에 가능한 일이었다. 오로지 예술의 여신과의 동침만을 허락했던 뭉크에게 그림 그리기는 질병이자 중독인 동시에 그것의 치유였던 것이다. 애도의 달인, 뭉크 만세!

에곤 실레

헐벗은 여자아이에
매혹된 위험한
어른 아이

비엔나에 가면 실레의 그림보다 더 시선을 끄는 것이 있다. 옆으로 삐딱하게 서서 거울을 보고 있는 전신 초상 사진! 실레는 화가가 되지 않았더라면 배우가 되었을 것 같다. 그림과 사진 속 실레는 마치 마임이스트처럼 독특한 표정과 몸짓을 하고 있다. 사진이라는 매체에 특별히 매혹되었던 실레는 사진 찍기보다는 사진 찍히기를 매우 선호했던 것이다. 사진 속 실레는 눈살을 찌푸리거나 무언가를 뚫어지게 쳐다보거나 온몸으로 거의 곡예사에 가까운 자세를 취하고 있다. 더욱이 시선을 사로잡고 있는 부분은 손이다. 손의 연기, 손의 표정!

실레는 이러한 초상 사진을 화가가 전 과정을 책임지는 하나의 예술 작품으로 여겼다. 그런 까닭에 단순한 모델 역할을 벗어나 현상된 음화나 완성된 사진에 드로잉을 하기도 하고, 마치 사진이 회화 작품이나 되는 것처럼 사인을 남기기도 했다. 이런 사진 프로젝트는 그림을 그리는 동안 거울 속 자신의 모습을 몇 시간이고 쳐다보는 데 익숙한 '나르시시스트' 실레의 흥미를 끌기에 충분한 것이었다.

실레는 1890년 오스트리아 빈 근교의 작은 마을 툴른에서, 대대로 철도 공무원인 중산층 집안에서 태어났다. 유년 시절 내성적이고 몸이 허약했던 실레의 가장 큰 슬픔은 존경하는 아버지가 매독으로 고통스럽게 죽은 것이었다. 그보다 더 충격적이었던 것은 아버지의 죽음을 슬퍼하지 않는 어머니

에곤 실레

Egon Schiele
1890~1918

오스트리아 화가. 초기에는 클림트를 비롯한 빈 분리파의 영향을 받았으나 점차 독자적인 스타일로 발전해나갔다. 성과 죽음을 통해 진실을 표현하고자 했으며 여인과 소녀들을 모델로 한 누드화는 논란의 대상이 되기도 했다.

의 무덤덤한 태도였다. 이때부터 실레는 더욱더 아버지를 우상화하고 어머니를 혐오하게 된다. 실제로 그전까지 아버지를 썩 좋아하지는 않았다. 실레의 미술 재능을 탐탁지 않게 여겨 드로잉을 태워버렸던 아버지였으니 썩 좋은 부자 관계는 아니었다. 그럼에도 불구하고 어머니의 냉담한 성격은 세상에 대한 신뢰에 금이 가게 만든 최초의 불신의 시작이었다. 이후 그는 평생 어머니와 불화한 채 살아간다. 어머니와의 소원한 관계가 여동생 게르트루드에 대한 집착으로 넘어갔던 것일까? 여동생을 누드모델로 제작한 많은 작품들은 실레를 근친상간 혐의에서 자유롭지 못하게 한다.

실레는 자화상의 대가들인 렘브란트와 뭉크만큼 많은 자화상을 남겼다. 100여 점의 자화상을 남겼지만 그들과는 좀 다른 이유에서 출발했다. 실레가 무엇보다 거울 보기를 좋아했다는 사실과 관련된다. 그는 비엔나의 패셔니스타이자 트렌드세터였다. 실레는 보기 드문 미남인 데다 화가다운 데를 찾기 힘들었다. 훤칠한 키에 좁은 어깨, 긴 팔다리, 작은 얼굴의 독특한 표정은 어디에서나 눈에 띄었다. 게다가 단정한 머리와 깨끗하게 깎은 수염, 말끔히 정리한 손톱 등 가장 빈곤할 때조차도 절대 궁색해 보이는 차림은 하지 않았다. 실레는 말쑥하게 차려입고 돈을 헤프게 쓰고 다니면서도 가난한 척했다. 그는 화가는 평범한 사람들과는 다른 고단한 삶을 살아야 한다고 생각했고, 다른 한편으로는 아버지와 후견인들이 누리

왼쪽_⟨자화상⟩, 종이에 수채, 1911, 메트로폴리탄 미술관

오른쪽_⟨꽈리 열매가 있는 자화상⟩ 부분, 목판에 유채, 32.2x39.8cm, 1912, 레오폴드 미술관

는 보다 안락하고 평온한 삶을 원했다. 이런 이중적인 잣대는 그대로 배우자 선택에서도 드러난다. 자신에게 지극히 헌신적이었던 모델이자 연인 발리 노이칠을 버리고 부르주아 집안의 여성인 에디트 하름스와 결혼한 것도 바로 그런 가치관이 반영된 것 아니겠는가!

사실 실레가 패션에 특별히 관심을 가지게 된 것은 바로 그가 속해 있던 '빈 분리파'*라는 당대의 미술공예운동 덕분이었다. 그는 그림 그리는 일 이외에도 포스터와 엽서, 그리고 구두와 의상을 디자인했다. 요즘 말로 빈 분리파의 철학은 미술과 공예와 디자인을 융복합하여 예술과 일상의 경계를 와해하는 것을 목표로 했다. 이런 디자인 작업은 자신이 어떻게 보이는가에 관심이 많았으며 어떻게든 강력하게 눈에 띄고 싶어 했던 실레의 성격에 아주 잘 들어맞는 일이었다. 이처럼 그는 거울 앞을 지날 때면 언제나 멈춰 서서 자신의 모습을 비춰 보곤 했다. 수많은 자화상 역시 그가 거울 앞에서 얼마나 다양한 포즈를 연습했는지 짐작하게 한다.

실레는 점점 더 제스처와 포즈에 관심을 갖게 되었다. 특히 친구이자 화가였던 에르빈 오젠은 실레에게 많은 영감을 주었다. 잡다한 이력의 소유자였던 오젠은 특히 빈 슈타인호프 정신병동의 보조원 자격으로 수감자들을 관찰했던 경력을 가지고 있었다. 오젠은 자신이 목도한 정신이상자들의 과잉된 표정과 몸짓을 자신의 병적 연기에 활용했는데, 이런 그의 다

빈 분리파 Wien Secession
'분리하다'라는 뜻의 라틴어 동사 'secedo'를 어원으로 한다. 이 미술운동은 과거의 전통에서 분리되어 자유로운 표현 활동을 목적으로 결성되었다.

양한 연기는 실레에게 많은 아이디어를 제공했다. 실레는 정신이상자의 몸짓이 마치 연극배우의 연기 이상으로 드라마틱한 표현을 가능하게 하는 것으로 생각했다. 그렇게 드러난 자화상과 초상화의 병적 제스처는 실레 특유의 잠재의식의 표현에 다름 아니다.

언제나 거울을 보듯 나르시시즘적으로 몰입되어 있는 실레에게 분신과 같은 존재가 있었다. 바로 '어린 소녀'들이었다. 실레는 당대 유명 화가였던 오스카어 코코슈카가 그린 빈민가의 어린아이들 그림에 압도당했다. 그가 도시의 빠른 성장을 따라갈 수 없었던 수척하고 세련되지 못한 소외계층의 아이들에게 매혹되었던 이유는, 그 아이들에게서 자신이 그리고 싶었던 과장되고 불편한 느낌들을 발견했기 때문이다. 이후 실레는 빈민가를 뻔질나게 드나들며 아이들을 모델로 인상적인 그림들을 그려낸다. 피골이 상접하여 눈만 퀭한 아이, 혈관이 드러날 지경으로 핏기 없는 아이, 알코올중독으로 천천히 망가져가는 아이 등 질병으로 황폐해져가는 빈민가의 아이들을 스케치하는 일에 몰두했던 것이다. 실레는 이들의 병든 모습 속에서 기이한 생명력을 발견해냈다. 즉 붉게 충혈된 눈꺼풀에 숨겨진 맑은 초록색 눈망울, 부풀어 오른 손마디와 메마른 입술에서도 빛나는 무언가가 있음을 보았다. 상한 육체에 깃든 영혼들 말이다.

실레는 거리의 아이들 중에서도 대부분 여자아이들을

〈술이 달린 담요 위의 두 소녀〉, 종이에 수채와 연필, 1911, 개인 소장.

모델로 삼았다. 마르고 신경질적이며 막 사춘기에 들어선 여자아이들은 굶주리고 불안해 보이지만, 한편으로는 성에 대해 커가는 호기심이 역력해 보인다는 것이 실레의 마음을 사로잡았다. 그는 아이들에게서 교활함과 순박함의 양면성을 보았다. 실레의 작업실에는 언제나 몇 명의 크고 작은 여자애들이 앉아 있었다. 빈민가, 공원, 거리에서 데려온 아이들이었다. 시작은 실레의 유혹이었지만 첫 번째 만남 이후론 자발적으로 찾아왔다. 아이들은 실레의 작업실에서 자기가 하고 싶은 짓을 할 수 있었다. 몸을 씻거나 지저분한 채 그냥 놀거나 머리를 빗거나 치마를 입고 벗거나 신발을 벗고 돌아다니거나 잠을 자거나 했다. 아이들은 부모한테 맞은 상처가 아물 때까지 그곳에 마음대로 머물렀다. 마치 편안한 우리 안에 들어앉은 동물들처럼. 실레는 약간의 돈과 친절함으로 이 어린 야수들을 안심시켰다. 아이들은 실레가 펼쳐놓은 종이에 대해 아무런 두려움도 느끼지 않았다. 실레가 이런 소외된 아이를 그린 이유는, 그 아이들의 몸이 가진 조형적인 특징 때문만은 아니었다. 그는 아이와 자기 자신을 동일시했다. 실레는 아이들의 생각을 파고들어 그들의 눈으로 세상을 보려 했던 것이다. 아이들이 그 앞에서 무

〈서 있는 소녀 누드〉, 종이에 수채와 연필, 30.7x 54.3cm, 1910, 알베르티나 미술관

실레는 거리의 아이들 중에서도 대부분 여자아이들을 모델로 삼았다. 마르고 신경질적이며 막 사춘기에 들어선 여자아이들은 굶주리고 불안해 보이지만, 한편으로는 성에 대해 커가는 호기심이 역력해 보인다는 이유가 그의 마음을 사로잡았다.

장해제되었던 이유다!

소녀에 대한 남다른 실레의 취향은 곧 범죄가 되었다. 이른바 1912년 '노이렌바흐 사건'이다. 노이렌바흐는 도시에 싫증이 난 실레가 택한 빈의 외곽 마을이다. 실레는 이곳에서도 어린 소녀들을 데려다 그림을 그렸다. 마을에서는 모델인 발리 노이칠과 뻔뻔스러운 동거를 하다 못해 어린아이들을 유혹해 옷을 벗겨 그림을 그리고 서로의 몸에 대한 호기심을 부추긴다는 소문이 나돌았다. 실레는 유아 납치 혐의로 구속되었고 한 달 가까이 감옥신세를 져야 했다. 그곳에서 그는 자신을 무지한 대중 앞에서 수십 개의 화살을 맞고 희생당한 순교자 성세바스티아노의 모습으로 그렸다. 이 사건으로 실레는 빈에서 더욱 유명해졌다.

그 이후로 실레는 안정을 되찾고 싶었는지 자신을 위해 온갖 희생을 마다하지 않았던 오랜 연인 발리 노이칠을 버리고, 늘 결혼 상대로 점찍어두었던 에디트 하름스라는 중산층 여성과 결혼한다. 결혼 후 음산한 에로티시즘이 풍겨나오는 그로테스크한 어린아이 그림은 더 이상 그리지 않는다. 그러던 1918년 10월 31일 아내 에디트가 임신한 상태로 스페인 독감에 걸려 사망한다. 실레는 화가로서 이 기회를 놓치지 않았다. 아내를 그린 소묘는 그가 최후로 남긴 작품이 되었다.

실레는 유아 납치 혐의로 구속되었고 한 달 가까이 감옥신세를 져야 했다. 그는 자신을 무지한 대중 앞에서 수십 개의 화살을 맞고 희생당한 순교자 성세바스티아노의 모습으로 그렸다. 이 사건으로 실레는 빈에서 더욱 유명해졌다. 이 그림을 당시 개인전의 포스터로 사용했다.

〈줄무늬 옷을 입은 에디트 실레의 초상〉, 캔버스에 유채, 110.5x180cm, 1915, 헤이그 시립현대미술관

실레는 1915년 6월, 연인 발리 노이칠을 버리고 부유한 중산층 에디트와 결혼했지만 그들의 행복은 짧았다. 둘 다 스페인 감기로 며칠 간격을 두고 사망한다.

실레는 자신의 그림이 사후에 유럽의 유명 박물관에 전시될 것을 잘 알고 있었다. 그만큼 실레는 자기 작품에 자부심을 가지고 있었고, 자신이 유명해질 수 있는 기회를 놓치지 않으려 했다. 그리고 그 역시 사흘 후 같은 증세로 세상을 뜬다. 물론 그는 자기 자신이 죽는 순간을 자화상으로 남기지는 못했다. 대신 죽어가는 모습을 사진으로 담아달라고 부탁했던 것 같다. 그의 마지막 초상 사진은 아직 살아 있는 듯 멋진 모델처럼 포즈를 취하고 있는 것처럼 보인다. 아마 세상에서 실레만큼 철저한 모델은 앞으로도 없을 것 같다. 최후의 사진 모델 실레, 그의 나이 겨우 28세였다.

에드가
드가

여성 혐오주의자의
무희 사랑

에드가 드가는 전형적인 '까도남'이었다. 그는 아주 냉소적이고 비판적이며 사람을 불편하게 만드는 기질로 악명 높았다. 드가를 만찬에 초대했던 당대 유명한 화상 앙브루아즈 볼라르의 회고에 따르면 그가 얼마나 유별난 사람이었는지 알 수 있다.

"잠깐만요. 저한테는 버터를 바르지 않은 요리를 주실 수 있을까요? 그리고 식탁에는 꽃을 꽂지 말고, 저녁 식사는 7시 반 정각에 주십시오. 댁에서 키우는 고양이가 식탁 주변에 얼씬거리지 못하게 해주시고, 손님들도 개를 데리고 오지 않게 해주세요. 초대 손님 중에 여성이 있다면 향수를 뿌리지 말고 와주시면 좋겠습니다. 토스트 냄새나 심지어 거름 냄새처럼 좋은 냄새가 많은데 거기에 이상한 냄새를 풍기면 안 되지 않겠습니까? 아 참, 그리고 조명은 아주 약하게 해주세요. 아시다시피 제가 눈이 안 좋아서요."

볼라르는 드가를 위해 음식은 물론 실내장식이나 시간, 애완동물, 향수와 조명까지 그가 말한 대로 한 치의 오차도 없이 준비해야 했다고 말했다. 게다가 드가는 이 저녁 식사에서 어린아이가 포크로 접시를 두드린다는 이유로 고함을 질러 기겁한 아이가 울게 만들었다. 또한 드가는 친구들을 놀리거나 예리한 지적으로 기를 죽이는 일을 좋아했는데 친구들은 더 큰 상처를 받는 것이 두려워 아예 대꾸를 하지 않았다고 한다. 비사교적이고 빈정대며 방어적이고 적대적인 성격에

도 불구하고 사람들은 그의 비위를 맞추어주었는데, 그가 아주 위트 있고 재미있는 입담의 소유자였기 때문이다.

이처럼 드가는 어린이, 강아지, 꽃을 싫어했다. 무엇보다 그는 미장트로프misanthrope 즉 인간을 혐오하는 사람으로 알려져 있었다. 그러나 드가의 인간 혐오는 그림을 그리기 위한 시간을 확보하기 위한 전략일 수도 있다. 말하자면 그는 사람들과 거리를 둔 채 자신만의 삶을 지키기 위해 일종의 부드러운 잔인함을 선택했던 것이다. 드가는 사람들에게 무례하게 대하지 않고서는 그림을 그릴 시간을 도저히 낼 수가 없기 때문에 그렇게 하는 것이라고 자신의 공격성을 정당화하곤 했으니까 말이다.

드가의 인간 혐오에는 여성 혐오가 큰 비중을 차지한다. 사랑에 대해 지나치게 조심스럽고 방어적이었던 그는 결국 평생 독신으로 살게 된다. 드가는 작품 속에서는 목욕하는 여성이나 창녀의 추한 누드를 보여주었지만, 실제 생활에서는 여성들과 대화하는 것을 즐겼고 그들을 즐겁게 해주기 위해 최선을 다했다. 모델들에게는 때론 가혹하게 때론 사랑스럽게 대했다. 그런 그가 어린 여자 무용수들을 그렸다. 그것도 아주 많이, 아주 가까이에서! 어떻게 그것이 가능했을까? 무엇이 그로 하여금 강박적으로 어린 소녀들에게 집착하게 만들었던 것일까?

드가의 무희 그림은 그들과 친밀하지 않으면 도저히 포착할 수 없는 장면들로 가득 차 있다. 그것은 마치 창녀들과

동고동락을 했기에 가능했던 동시대 화가 툴루즈 로트레크의 카바레 그림과 비슷하다. 아마 드가는 처음부터 무용수들에 관심을 가지고 접근했던 것은 아닐 것이다. 사실 그는 고전음악을 아주 좋아했고 오페라극장의 관현악단 연주자들과 친분을 가지고 있었다. 그러다 보니 오페라극장에서 공연을 자주 관람하게 되었던 것! 더군다나 화가로서 사물의 '형태'에 관심이 많았던 그는 발레 공연이 곧 움직이는 드로잉이라고 느껴 더욱더 매혹되었던 것 같다.

드가는 오페라극장을 마음대로 드나들 수 있는 연간 회원권을 구입했다. 당대 상류층 사람들은 연간 회원권을 구입해 오페라극장의 주요 좌석을 차지했다. 그들은 단순히 공연을 볼 수 있는 1층 앞자리나 귀빈석뿐만 아니라 무대 옆 공간이나 기둥 사이사이의 은밀한 공간, 공연 시작 전이나 막간 혹은 끝나고 나서 배우들을 직접 만날 수 있는 배우 휴게실 등에도 자유롭게 드나들 수 있었다. 드가 역시 무대뿐 아니라 탈의실, 대기실, 연습실 등 무용수들이 있는 곳이라면 어디라도 쫓아가서 스케치할 수 있었다.

처음부터 드가가 이런 호사를 누릴 수 있었던 것은 아니다. 애초에 무희 그림을 그릴 때는 공연에서 본 것과 상상한 것을 더해 그렸다. 그것은 드가가 원하는 정확한 묘사가 아니었다. 그래서 그는 오페라극장에서 무용 오디션이 있는 날, 들어가서 볼 수 있게 해달라고 부탁했다. "오디션 장면을 그리기

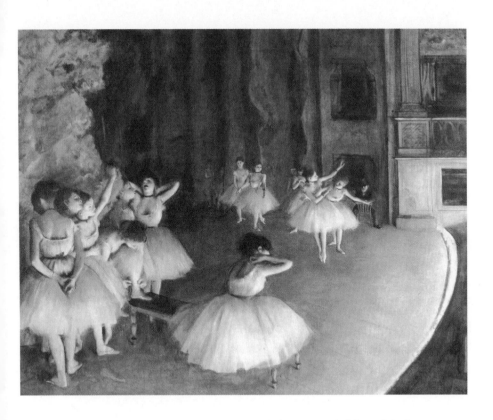

는 했는데, 실제 장면을 본 적이 없어서 부끄럽다"는 겸손한
부탁과 함께 말이다. 그리하여 1870년대 초반부터 발레 그림
을 부쩍 많이 그리기 시작했는데 무대 위의 무희들보다는 발
레 연습과 휴식 장면을 더 많이 그렸다.

　　드가가 이런 무희 그림에 천착하게 된 것은 단순히 발
레 동작의 미학적 측면 때문만은 아니다. 그를 더욱 매혹시켰
던 것은 무대 뒤 무용수들의 은밀한 세계였다. 예컨대 우아한
백조의 수면 아래 절박한 발길질처럼 피나는 노력을 숨기도록

〈무대 위에서의 발레〉, 캔버스에 유채, 81x65cm, 1874, 오르세 미술관

드가는 오페라극장 연간 회원권을 구입해 들락거렸는데, 그가 어떤 위치에서 그렸는지 얼마나 자유자재로 이곳저곳을 옮겨다니며 그
릴 수 있었는지 보여준다.　　137

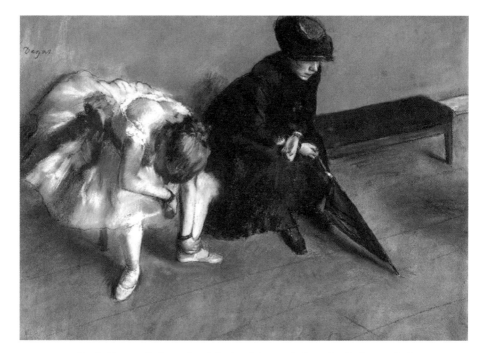

훈련받는 무용수들의 실상에 더욱 끌렸다고나 할까! 그러니까 아름답고, 육감적이고, 우아하고, 고상한 겉모습 뒤에 감추어진 긴장감과 피로, 숨어 있는 고통 등에 신경이 쓰였다. 뿐만 아니라 드가는 그녀들을 둘러싼 남성 관람객들 사이의 미묘한 분위기에도 관심이 많았다.

　　더욱이 '무대 뒤의 은밀함'이란 무용수들의 드라마틱한 인생 역정과 관련된다. 당시 무용수들은 주로 노동계층에서 선발되었고 일고여덟 살부터 혹독한 훈련을 받아야 했다. 정식 교육을 받지 않아 글을 읽거나 쓸 수 없었던 아이들이 대부분이었는데, 이들은 일주일에 엿새씩 늦은 저녁까지 수업

〈기다림〉, 종이에 파스텔, 61x48.2cm, 1882, 말리부 폴게티 미술관

오디션을 보고 난 후 모녀의 모습 같다. 무희는 발목을 삐었는지 실수를 했는지 발목을 만지작거리고, 엄마는 딸의 상태에는 무관심하고 낙담한 듯 그저 걱정이 이만저만이 아닌 모습이다.

과 연습에 몰두했다. 무용수들의 엄마들 또한 인고의 세월을 보내기는 마찬가지였는데, 그들 중 대다수는 드가가 즐겨 그리던 세탁부들이었다. 그들은 집안 살림을 갉아먹는 딸들을 위해 가장 밑바닥 직업까지 마다하지 않았던 것인데, 딸을 젊은 무용수로 키우는 것만이 노동계급의 가난에서 구해줄 수 있는 유일한 희망

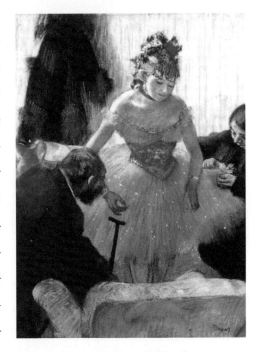

이었기 때문이다. 따라서 늘 딸의 행동을 주시하고 있었는데, 그것은 딸의 처녀성을 지켜주기 위해서가 아니라 더 비싼 값을 부르는 고객(후원자)을 찾을 때까지 상품성을 유지하기 위한 것이었다. 음악가 베를리오즈는 오페라를 세련된 탐욕과 겁 많고 헐벗은 희생자를 엮어주는 것에 비유했다. 돈 많은 후원자들은 발레리나를 마치 우리에 갇힌 사냥감이나 시녀 정도로 여겼던 것! 한 전직 무용수는 "일단 오페라에 들어오고 나면 창녀로서의 운명이 결정된다. 그곳에서 고급 창녀로 길러지는 것"이라고 탄식했다.

〈탈의실의 무용수〉, 종이에 파스텔, 1878년경, 개인 소장

무용수들을 다룬 그림 중 조금 불순한 내용을 담고 있는 작품이다. 시선을 내린 재봉사가 예쁘게 차려입은 무용수의 의상을 마지막으로 점검하고 있다. 작품의 구성은 두 사람이 친밀한 사이임을 암시한다. 옆의 원숭이 같은 남자는 그녀에게 달려들 기회만 엿보고 있는 듯하다. 무희와 남자의 지팡이가 맞닿아 있는 것도 두 사람의 관계를 추측하게 한다. 당시 한 시인은 무용수이면서 동시에 정부인, 아직 어린아이의 조숙한 얼굴 표정이 참 안타깝다고 표현했다.

드가만큼은 무용수들 앞에서 반듯하게 행동했다. 그는 무용수를 비롯한 모델과 잠자리를 같이해도 된다고 생각하지 않았다. 특히 드가는 오페라극장 단장에게 보내는 편지에서 발레단을 자신의 가족처럼 느낀다고 토로하고 있다. 그도 그럴 것이 가난한 무용수가 돈이 없어 힘들어하자 영향력이 있는 친구에게 그 무용수를 잘 봐달라고 부탁하는가 하면, 모델 한 명이 결핵으로 죽어갈 때에도 병원에 입원시키기 위해 백방으로 노력했다. 무용수들은 그런 드가를 좋아하지 않을 수 없었다. 그들은 드가가 자기들의 일에 관심을 가져주는 것에 고마워하며 그를 즐겁게 해주기 위해 최선을 다했다. 한 무용수는 "조용하고 친절한 노인으로 눈을 보호하기 위해 항상 파란 안경을 쓰고 있었다. 층계참에 서서 오가는 무용수들을 그리곤 했는데, 지나가는 무용수들에게 잠깐만 멈춰달라고 부탁하고는 그렇게 서 있는 동안 재빨리 그 모습을 스케치했다"고 회고했다.

그렇게 하여 드가가 포착해낸 무용수들은 거식증에 걸린 오늘날의 무용수들과는 다르다. 그들은 자기 몸을 핥는 고양이처럼 무심해 보이기도 하지만 단단하고 건장해 보이기도 한다. 또한 이런 그림은 드가와 모델의 물리적 거리는 아주 가까웠지만 심리적 거리는 조금 소원했음을 드러낸다. 심리적 거리란 최소한의 환상을 유지해줄 수 있는 거리를 의미하는데 그것은 드가가 그녀들을 섹슈얼리티의 시선으로 바라보지 않

앉음을 의미한다. 시인 폴 발레리는 드가가 "여성들의 몸과 행동에 대해서 잔인할 정도의 전문가"라며 아무리 추한 여성이라고 해도 그녀에게서 존경할 만한 점을 찾아낸다고 했다. 그것이야말로 인간 혐오주의자 드가의 사랑법이었다.

　　말년에 드가는 또 하나의 예술적 취미를 개발했다. 1889년 2월 모리조의 소개로 드가를 알게 된 상징주의 시인 스테판 말라르메는 이 화가가 미술에 쏟았던 열정만큼 큰 열정으로 시에 빠져 지낸다고 전했다. 드가는 스무 편의 정교한 소네트를 썼는데 그림과 거의 비슷한 소재들, 즉 말과 경마장, 발레 무용수, 오페라 등이었다. 그림은 쉽게 그리는 편이었지만 시를 쓸 때는 극심한 창작의 고통에 시달렸다고 한다. 드가는 말라르메의 비평을 전부 알아듣지는 못했어도 기꺼이 귀담아들었다. 발레의 마법에 매혹되고 거기에서 영감을 받았던 드가는 무용수를 글로 포착했고, 무용수를 그렸듯이 시 속에 영원히 그녀들을 담았다.

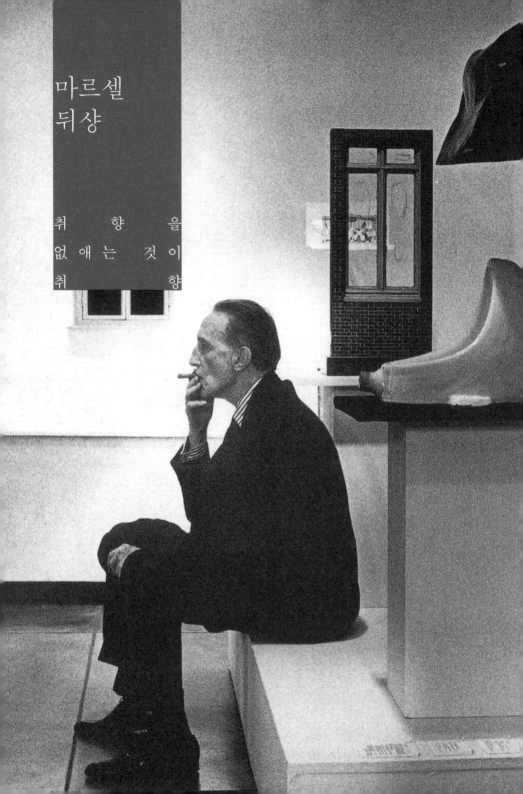

마르셀
뒤샹

취　　　향　　　을
없애는　것　이
취　　　　　　향

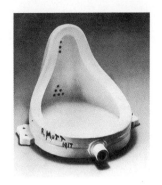

화장실 변기와 같은 레디메이드ready-made, 기성품가 예술이 될 수 있음을 보여주었던 개념미술가 마르셀 뒤샹. 삶이 예술이라고 하면서 예술가로서의 삶을 포기하고 체스를 두면서 일생을 보냈던 뒤샹. 아이러니하게도, 예술가를 닮지 않고자 했던 뒤샹은 오늘날 예술가들이 가장 닮고 싶어 하는 예술가가 되었다. 이런 역설 혹은 모순이 그의 삶 속에 존재했다. 아니 뒤샹은 항상 모든 종류의 모순을 기꺼이 받아들였다.

뒤샹은 매우 차갑고 이지적인 사람이었다. 그는 어떤 것에도 열광하지 않았다. 어떤 것에도 빠져들지 않기 위해 최대한 몸을 사렸던 뒤샹은 어떤 일이 발생하면 거기에 '관여'하는 것이 아니라 '관망'하는 태도로 일관했다. 그것이 그를 '신비로워 보이게' 했다. 이런 뒤샹의 성격은 어머니로부터 기인한 것으로 보인다. 유년 시절 그는 어머니의 침착함, 다시 말해 그녀의 무관심으로부터 상처를 받았다.(사실 그 이유 중의 하나로, 아마추어 화가이기도 했던 모친이 귀가 잘 들리지 않았고 그로 인해 모자 사이에 소통의 문제가 있었을 것이라고 추측할 수 있다.) 그리고 그는 어머니가 지녔던 침착함에 도달하는 것을 자신의 목표로 삼게 되었다. 상처를 준 사람의 성격이 상처를 받은 사람에게 그대로 내면화되는 것처럼, 다시 말해 상처를 받은 사람이 다시 상처를 주는 사람의 입장에 서는 것처럼 말이다.

마르셀 뒤샹

Henri Robert
Marcel Duchamp
1887~1968

프랑스 미술가. 기존의 예술 개념을 전복하고 개념미술이라는 새로운 장르를 낳으며 현대 미술계에 가장 큰 영향을 끼쳤다. 주요 작품 중 하나인 〈샘〉은 미술사상 가장 큰 논란의 대상이 되었다.

〈샘〉, 혼합 재료, 63x48x35cm, 1917(1964), 조르주 퐁피두센터

소변기는 정상적인 위치에서 90도 각도로 눕혀져 있다.

뒤샹은 여성들에게 꽤 인기가 많았다. 모든 여자들은 뒤샹을 만나고 오면 그에 대한 찬사로 흥분하기 일쑤였다. 그가 어떤 옷을 입었건 어떤 모자를 썼건 여자들은 매혹되었다. 여자를 유혹하는 뒤샹의 탁월한 재주는 애정은 보이되 거리를 유지하는 나름대로의 연애 방식 때문이었다. 그는 모든 수단을 동원해서 감정적으로 자기 마음을 한 여자에게 고정하는 것을 피했다. 모든 여자들로부터 자신을 지켰던 것이다. 자신의 고독, 침묵, 체스, 사랑의 환상을 지키려 했던 뒤샹은 시쳇말로 '나쁜 남자'였고 여자들은 그의 '자유'를 사랑할 수밖에 없었다. 소위 나쁜 여자, 나쁜 남자는 제멋대로인 존재들이고 여기서 '제멋대로'란 좀 이기적이고 자유로운 정신세계를 가진 이들의 특징이라고 보아도 무방하다. 정말 그렇다!

흥미로운 사실은 뒤샹이 예쁜 여자보다는 못생긴 여자를 좋아했다는 점이다. 마치 마르셀 프루스트가 그의 자전적 소설 『잃어버린 시간을 찾아서』에서 고전적으로 아름다운 여자는 남자에게 상상력의 여지를 주지 않는다고 말하면서 "어여쁜 여자들은 상상력 없는 사내들에게 넘겨주자"고 한 것처럼 말이다! 그래서인지 친구인 다다이스트 피카비아가 소개한 첫 번째 부인 리디 사라쟁은 예쁘지도 않고, 게다가 뚱뚱한 여자였다.(물론 그녀는 부자였고, 뒤샹은 돈 벌지 않고 자유롭게 사는 삶에 대한 환상을 가졌을지도 모른다.) 그녀와의 결혼은 6개월 만에 농담처럼 끝나버렸다. 또한 뒤샹은 자기 경험상 못생기

고 매력적이지 않은 여성들이
아름다운 여성들보다 더 섹스
를 잘했다고 말하곤 했다. 그러
면서 섹스와 사랑은 아주 다른
것이라고 설명했다.

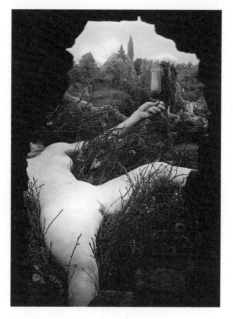

더욱더 기이한 취향은
그가 여성들의 음모를 깎게 했
다는 점이다. 그것은 어린 여자
에 대한 취향 때문이라기보다
는 털에 대한 공포 때문이라고
보아야 한다. 모든 종류의 털에
병적인 공포를 가지고 있었던 뒤샹은 자기 몸에 난 아주 작은
솜털도 그냥 내버려두지 않았다. 그는 털을 더럽고 추한 것으
로 보는 동시에 털이 있다는 것을 사람이 약간 진화한 동물에
불과하다는 것을 보여주는 뚜렷한 징표라고 생각했다. 첫 번
째 부인이었던 리디의 헤어스타일이 그 시대에는 드문 아주
파격적인 쇼트커트였다는 점도 털에 대한 뒤샹의 취향으로부
터 비롯된 것이리라.

젊은 시절 뒤샹은 예술가들과 매일같이 만나는 일, 예
술가들과 함께 살고 그들과 함께 대화하는 일을 마음에 들어
하지 않았다. 1912년 앙데팡당전에 〈계단을 내려오는 나부〉를

〈주어진 것 : 1. 폭포 2. 가스등〉 부분,
나무로 된 문의 빈틈을 통해 훔쳐본 이미지로 벨벳, 나무, 가죽, 쇠 등 혼합매체로 이루어진 작품.

진정 사랑했던 여인 마리아 마틴스를 모델로 한 작품이다. 뒤샹은 여자 친구에게 음모를 깎게 한 것으로 알려져 있다. 그것은 어린 여
자에 대한 취향 때문이라기보다는 털에 대한 공포 때문이다. 모든 종류의 털에 병적인 공포를 가지고 있었던 뒤샹은 자기 몸에 난 아주
작은 솜털도 그냥 내버려두지 않았다. 그는 털을 더럽고 추한 것으로 보는 동시에 털이 있다는 것을, 사람이 약간 진화한 동물에 불과
하다는 것을 보여주는 뚜렷한 징표라고 생각했다.

출품했던 그는 전시 개막 전에 강제 철거를 요구받았다. 그때 소위 아방가르드 하다고 믿었던 주변의 예술가들은 그것이 안전선 밖으로 밀려난 작품이라고 비판했다. 뒤샹은 자유롭다고 믿었던 예술가들에 실망했고, 생트 주느비에브 도서관의 사서가 된다. 자신만의 평온한 의식을 유지하고 싶었기 때문이다. 뒤샹은 사서로 일하는 동안 지적 탐구를 위한 혼자만의 시간을 충분히 가질 수 있었다. 주로 베르그송이나 니체와 같은 철학에 심취했지만, 정작 그의 마음을 사로잡은 자는 고대 그리스 철학자 피론이었다.

회화를 포기하고 철학을 선택한 피론은 플라톤의 이데아 세계를 부인하면서 절대적인 것들의 존재를 믿지 않았다. 또한 객관적인 진리란 가능하지 않다고 주장하면서 어느 것도 진리 혹은 오류가 될 수 없으므로 무관심하고 태연한 자세로 인생을 살아가야 한다고 설파했다. 뒤샹은 그런 삶이 자신에게 썩 잘 어울린다는 점을 알아차렸다. 이런 경험은 뒤샹으로 하여금 아무런 가치 없는 무의미한 오브제에 관심을 갖게 만들었다. 결국 시시한 것, 낯익은 것, 평범한 것을 예술로 선택하게 만드는 배경이 되었던 것이다.

세월이 흐른 뒤 뒤샹은 마치 어느 날 갑자기 도서관 사서가 되었던 것처럼 체스에 흥미를 느낀다. 체스는 뒤샹의 무관심적 자유를 실천에 옮기는 또 다른 방식이었다. 그는 프랑스어 교습으로 근근이 생활을 유지하면서 체스로 지적인 에

너지를 소모했다. 체스 클럽 회원이 되었고 극장이나 레스토랑에 가는 대신 체스 클럽으로 향했으며 지속적으로 체스 경연 대회에 참가했다. 그는 승부에 연연하는 게임을 하기보다는 아슬아슬한 게임을 멋지게 이끌어나갈 줄 알았다. 사실 뒤샹은 체스에 몰입하는 까닭을 두고 자신과 체스 사이에서 '사회적 유용성'의 부재를 발견했기 때문이라고 말하곤 했다. 그러니까 가장 쓸모없는 일, 그것이야말로 최고의 순수가 아니던가! 더군다나 예술가 군단을 못마땅해했던 뒤샹은 체스를 두는 사람들의 분위기가 예술가들 사이의 분위기보다 훨씬 더 화기애애하다는 사실을 좋아했다.

　　뒤샹이 체스에 빠진 까닭은 이뿐이 아니다. 그가 체스에서 가장 큰 흥미를 느꼈던 점은 체스를 두는 사람의 행동과 움직임에 포함된 아름다움이었다. 뒤샹은 체스가 보여주는 예술적인 측면, 즉 펜으로 그린 데생, 움직이는 드로잉과 유사하다고 여겼다. 체스 경기의 아름다움이 마치 시가 주는 아름다움과 흡사하다고 느꼈던 것이다. 그러면서 그는 "모든 예술가가 체스를 두는 것은 아니지만, 체스를 두는 자는 모두 예술가"라고 말했다.

　　뒤샹은 강박적으로 두는 체스만이 유일하게 그를 이중으로 속박하던 사랑과 예술이라고 하는 두 가지 함정에 빠지는 것을 막아준다고 생각했다. 그렇게 철저하게 예술과 여자들로부터 자기 자신을 지켜냈던 예순 무렵 뒤샹에게 예기치

않은 고통스러운 사랑이 찾아왔다. 이 일은 오랫동안 숨겨져 있었다. 조각가이자 유부녀였던 한 여자, 그것도 유명한 정치인의 부인이었던 마리아 마틴스! 그녀는 뒤샹이 지금까지 만나왔던 여자들과 궤를 달리하는 여자였다. 그녀는 '메두사'였다. 한 번 보면 굳어서 얼어버리게 만드는 메두사 같은 팜므파탈이었다. 외향적이고 사교적이며 자신만만한 마리아는 거부할 수 없는 매력의 소유자였다. 어떤 것에도 열광하지 않았던 뒤샹이 그녀의 강렬한 오라에 사로잡혔다. 뒤샹은 그녀의 녹록하지 않은 강인한 성격에 오랫동안 빠져 절절한 사랑의 편지를 보낸다. 그들은 오랫동안 불륜 관계를 유지했지만 그녀는 처음부터 자신은 뒤샹과 결혼하지 않을 것이라고 지속적인 암시를 보냈다. 첫 번째 결혼 후 여자와 동거한다는 생각을 전혀 하지 않았던 뒤샹은 그녀에게 결혼을 요구했지만 그녀는 남편에게 돌아가곤 했다. 뒤샹이 다른 여자에게 나쁜 남자였던 것처럼 마리아 마틴스 역시 뒤샹에게 나쁜 여자였던 셈이다. 뒤샹도 그런 사랑의 메커니즘에서 자유로울 수 없었던, 그저 사랑에 빠진 한 남자였던 것이다. 예술가도 사람이다. 그것도 상처에 더 민감한……

　　뒤샹이 아무것도 소유하지 않았던 것처럼, 그래서 짐 없는 여행객으로 살고 싶어 했던 것처럼, 취향을 갖는 것이 끔찍한 일이라고 생각했다. 그는 모든 취향을 혐오했다. 취향은 '감각적인 것'이기 때문이고, 그렇게 되면 그것은 '권력적인 것'

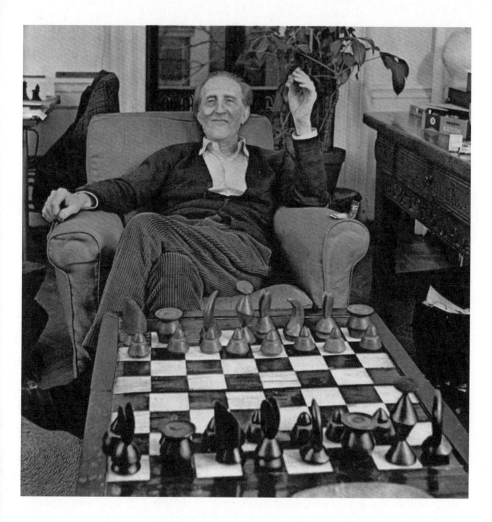

이 된다고 생각했다. 그런 까닭에 진정 예술에도 체스에도 그리
고 사랑에도 전 존재를 걸지는 않았다. 뒤샹의 진정한 취향은
취향을 없애는 것 즉 '취향으로부터의 자유'였던 것이다! 그런
데 진짜 뒤샹이 그럴 수 있었을까? 진짜 속마음은 어땠을까?

뒤샹은 프랑스어 교습으로 근근이 생활을 유지하면서 체스로 지적인 에너지를 소모했다. 그는 체스 클럽 회원이 되었고 극장이나 레
스토랑에 가는 대신 체스 클럽으로 향했으며 지속적으로 체스 경연대회에 참가했다. 체스는 그에게 있어 숨쉬기나 마찬가지였다. 그
는 오직 승부를 위해 지나치게 신중한 게임을 이끌어나가지 않았으며, 거친 게임을 하기보다는 아슬아슬하고 멋지게 게임을 이끌어나
갈 줄 알았던 명선수였다. 승부에 연연하지 않는 체스만이 의미 있는 것이었다. 뒤샹에게 있어 체스냐 예술이냐는 중요하지 않다. 그는
그저 체스를 두는 예술가일 뿐이었다.

하르먼스
판 레인
렘브란트

파산을 가져온
수집벽이 만든
걸 작 품

어느 날 렘브란트의 모델 한 사람이 물었다.

"선생님이 그린 인물들은 왜 그렇게 슬퍼 보이는 거죠?"

"그들은 걱정을 하지."

"무엇을요?"

"돈!"

슬퍼 보이는 그 인물은 누구였을까? 화가는 자기 자신만을 그릴 뿐이라는 레오나르도 다빈치의 말을 빌린다면, 실제 인물들이 누구였든 간에 그림 속 인물들은 렘브란트의 자화상이라고 볼 수 있다. 렘브란트는 도대체 무슨 이유로 돈 걱정을 해야만 했을까? 17세기 바로크를 대표하는 유명 작가, 그것도 당대에 어마어마한 명성을 누린 화가에게 무슨 일이 일어났던 것일까?

렘브란트의 돈 걱정은 순전히 수집벽 때문이었다. 그는 그림, 골동품, 온갖 무기 그리고 고풍스러운 의상들과 소품 등을 대대적으로 모았다. 책도 닥치는 대로 사들였다. 렘브란트는 하루가 멀다 하고 화상, 행상인, 의류 상인들을 통해 끊임없이 물건을 구입했다. 특별히 경매장을 자주 이용했기 때문에 그곳에서 번호판을 든 호기 어린 눈빛의 화가를 만나는 것은 어려운 일이 아니었다. 통이 크다는 평판이 나 있던 그는 이런 좋은 평가를 이용해 어떤 물건이든 경매에 붙여지면 매우 높은 입찰가를 불러 다른 사람들이 감히 그보다 높은 값을

하르먼스 판 레인
렘브란트

Rembrandt
Harmensz van
Rijn
1606~1669

네덜란드 화가. 유럽 미술
사상 가장 위대한 화가이자
판화가 중 한 사람으로 기
록되며, 소위 네덜란드 황
금시대를 열었다. 특유의
깊은 빛과 그늘을 창조했으
며 종교적 권능을 감지하게
하는 빛의 처리 기법이 큰
특징이다.

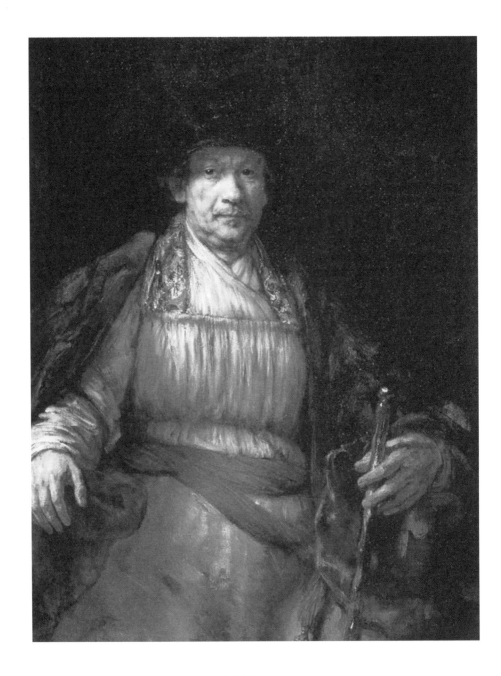

〈자화상〉, 캔버스에 유채, 103.8x133.7cm, 1658, 프릭 컬렉션

1657년 파산선고가 내려지고 집과 소장품이 경매에 부쳐진다. 경매에도 불구하고 빚을 갚기에는 부족했다. 아마 경매에 붙여지기 전 귀한 옛날 옷을 입고 포즈를 취한 자신을 그린 것 같다. 옷은 극적으로 화려하지만, 눈빛은 처연하고 깊다.

부르지 못하게 만들었다.

렘브란트에게는 이런 물건들이 왜 필요했을까? 단순히 렘브란트가 자신의 교양과 지위를 과시하려고 각종 이국적인 물건들을 구입했다고들 말한다. 그의 이런 수집적인 성향과 작품과의 관계에 대해서는 그다지 면밀하게 들여다보지 않은 자들의 발언일 것이다. 사실 당대 역사화가나 초상화가라면 당연히 이런 소품 정도는 어느 정도 갖추어야만 했다. 그런데 렘브란트의 수집은 상식적인 수준을 넘어선다고 할 수 있을 만큼 지나치긴 하다. 그는 당대 흔하디흔한 레이스 주름깃으로 치장한 검정색 옷을 입은 모델들을 그려야 하는 주문 초상화의 단조로운 엄격성에 싫증이 났다. 그래서 그는 터번과 예복, 무기로 치장한 모델들을 그렸다. 렘브란트는 이런 초상화를 그리는 데 쓰려고 언월도偃月刀, 비단 따위를 구입했고, 모사하기 위해 판화와 그림을 사들였던 것이다. 그는 이런 수집이 자기 작업의 위신을 높여주는 일이라고 생각했다. 즉 작업에 대한 재투자가 질 좋은 작품을 만드는 데 기여한다는 것을 잘 알고 있었던 것이다. 백남준 선생이 죽고 난 뒤 보니 잔뜩 빚만 있더라는 풍문은 어딘지 렘브란트와 유사하다. 그 역시 자기 작업에 온전히 재투자한 것이다. 훌륭한 작가, 틀림없다! 세계적인 미디어 아티스트인 빌 비올라가 그를 회고하면서 진정한 예술가였다고 울먹거릴 정도였으니 말이다.

렘브란트의 수집벽은 단지 그뿐일까? 인간의 취향, 특

히 문화 예술에 대한 취향은 하루아침에 자발적으로 생겨나는 것이 아니다. '문화culture'가 '경작하다cultivate'와 관련 있는 것처럼 예술에 대한 취향과 감각 역시 갈고닦고 길러지는 것이다. 메디치 가문을 보라. 문화 예술을 본격적으로 후원하기 시작한 지 3대째인 로렌초 메디치에 와서야 비로소 예술에 대한 세련된 안목을 지니지 않았던가. 마찬가지로 렘브란트의 수집에 대한 취향은 그의 미적 수준과 안목의 역사를 그대로 보여주는 것이다. 아마 그 역시 젊은 시절 수집 취향은 미미한 수준이었을 것이다. 그러다가 진화하는 안목과 취향에 스스로도 점점 빠져들었을 것이다. 새로운 그림과 골동품이 나왔다는 소식을 들으면 마치 한 번도 보지 못한 귀족 여인을 만나러 가는 도중 이미 사랑에 빠진 발자크 같은 마음이 되었을 것이다.

렘브란트의 취향은 또한 그가 활동했던 암스테르담이라는 도시의 성격과 무관하지 않다. 17세기 암스테르담은 유럽의 관문이자 코즈모폴리턴적인 도시였다. 오죽했으면 당시 검열을 피해 프랑스에서 암스테르담에 와 있던 철학자 데카르트가 "세계의 다른 어느 곳에서도 이토록 손쉽게 편리한 물품들과 진기한 물품을 찾을 수 있을 것인가? 세계의 다른 어느 나라에서 이토록 완전한 자유를 누릴 수 있을 것인가?"라고 설파했던가! 자주 신문을 통해 전해지는, 동인도회사를 통해 들어온 이국적인 산물들 얘기는 지금 생각해도 얼마나 매혹적인가!

렘브란트의 사치와 낭비는 결혼 후 더욱더 심해졌다.

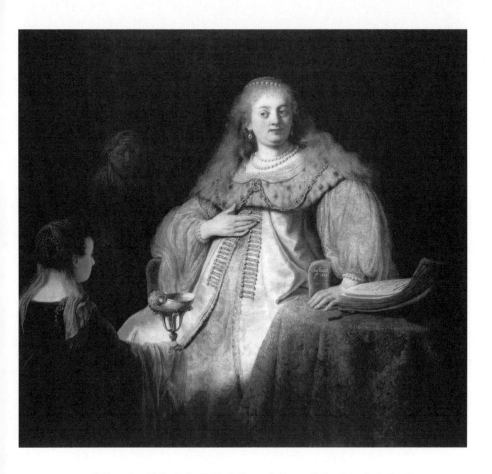

27세의 그는 화상이자 후원자의 조카인 22세의 사스키아와 결혼한다. 제분업을 하는 중산층 가문의 남자와 시장을 역임했던 집안 여자의 결혼. 처갓집에서는 날로 낭비벽이 심해지는 렘브란트를 못마땅해했다. 딸의 어머어마한 지참금을 살금살금 빼먹고 있다는 것이다. 더군다나 칼뱅교 국가인 네덜란드는 검소와 절제를 미덕으로 삼았으니 탐욕과 탐식, 사치와 낭

〈홀로페르네스의 만찬장의 유디트〉, 캔버스에 유채, 143x154.7cm, 1634, 프라도 미술관

렘브란트가 첫 번째 부인 사스키아를 구약성서 속 인물인 유디트로 그렸다. 이 그림 속에서 유디트가 입은 옷, 꼬마 아이가 들고 있는 값비싼 노틸러스 컵도 그가 사 모은 귀한 물건 중 하나일 것이다.

비는 가장 경계해야 할 죄악으로 치부되었다. 그런다고 기가 꺾일 렘브란트가 아니었다. 사스키아를 무릎에 앉혀놓고 코가 빨개지도록 만취한 그를 그린 그림 〈돌아온 탕자의 옷을 입고 사스키아와 함께 있는 자화상〉은 렘브란트가 처갓집에 보내는 조소이자 항변이었다. "뭐라고! 니들이 나한테 내 마누라 지참금 쓴다고 난리쳐봐라! 난 끄떡도 안 한다구! 난 계속 나하던 방식대로 열심히 사들이고 수집할 거라고! 니들이 예술을 알기나 해?" 그러면서 창녀들이나 하던 짓을 명문가의 아내에게 시킨 렘브란트. 그리고 자신이 수집한 소장품으로 보이는 옷에 귀족들만이 찰 수 있는 멋진 칼까지 차고서 자신의 인생에 축배를 들고 있지 않은가!

그러나 렘브란트의 비극적 인생은 곧 시작되었다. 사랑하는 가족들이 하나씩 죽어나갔던 것. 사스키아와의 사이에서 낳은 아이들 셋이 태어난 지 얼마 안 되어 죽고 어머니, 사스키아, 첫째 아들 티투스, 동거녀 헨드리케도 모두 렘브란트보다 먼저 죽었다. 그럼에도 불구하고 그는 그림과 골동을 사모으는 일을 그만두지 않았고 계속 돈을 뿌리고 다녔다. 렘브란트는 그림 그리는 재능만 있으면 돈 걱정은 하지 않아도 된다고 생각했다. 저축은 그에게는 말도 안 되는 짓이었다. 그도 그럴 것이 당시 화가는 수입이 두둑한 직업이었기 때문이다. 그는 좋은 그림이 나오면 앞뒤 가리지 않고 무조건 들여놓고 보았다. 그림뿐 아니라 마음에 드는 오만 가지 물건을 뭐

든지 사서 집 안에 끌어
모았다. 맘에 드는 물건이
나왔는데 돈이 부족하거
나 경매에 패배했을 때, 즉
석에서 스케치하는 렘브
란트를 목격할 수 있었다.
당시 한 경매에서 이탈리
아 르네상스 거장 라파엘
로가 그린 〈발다사레 카스
틸리오네의 초상화〉(1516)
가 매물로 나왔다. 이탈리

아 화가들에 대한 콤플렉스가 있었던 렘브란트는 경매에 응찰
했지만 이번에는 패하리라고 직감적으로 알았다. 그는 경매가
진행되는 동안 이 초상화를 소묘했다. 이 초상화의 포즈를 그
대로 인용하여 그의 유명한 자화상(1640)을 완성했던 것이다.

렘브란트의 빚이 계속 불어났다. 당장이라도 집을 팔
면 빚을 갚을 가능성이 있을 때에도 그는 천하태평이었다. 계
속 어음을 긁어대고 면식 있는 사람들에게 염치없이 돈을 꾸
었다. 빚이 한계에 이르자 꿔간 돈을 갚으라는 채근이 밀려들
었다. 눈덩이처럼 불어난 부채가 그의 목을 옥죄었다. 급기야
렘브란트는 파산을 했다. 전 재산이 공식적으로 압류되었고
1658년에는 손때를 묻히며 애지중지하던 귀중한 수집품들이

몽땅 경매에 붙여졌다. 르네상스의 거장 라파엘로의 그림, 얀 반 아이크와 조르조네의 작품도 경매 목록에 포함되었다. 루카스 크라나흐, 피터르 브뤼헐, 루벤스의 동판화, 희귀한 서책들, 화약을 담은 터키산 뿔통, 오리엔트 민속 의상, 사슴뿔과 노루뿔, 미늘창 스무 자루, 아라비아 반원형 환도, 인도산 부채, 로마 황제의 흉상 조각, 대리석 원주, 진귀한 바닷조개 등이 쏟아져 나왔다. 그림 속의 주인공들이 입었던 옷들도 나왔다.

당시 열여섯 살이던 아들 티투스가 그동안 모았던 저금통을 털어서 아버지가 애장했던 거울을 되사왔다. 자화상을 그리던 바로 그 거울이었다. 그때 중산층 이상의 여자들이 하나씩 갖고 싶어 안달이 났던 비싼 베네치아산 거울이었다. 바로 오늘날같이 선명한 거울 말이다. 그런데 오는 길에 실수로 길모퉁이에 부딪히는 바람에 아까운 거울이 산산조각 나고 말았다. 더욱 기막힌 건, 파산 후에도 돈이 조금이라도 생기면 그림을 사들였다는 것! 렘브란트는 파산과 고독 속에서도 '화가에게 필요하다고 여겨지는' 물건들을 끊임없이 사 모았던 것이다.

수집벽은 정신분석학적으로 강박증과 페티시즘으로 설명된다. 예술은 강박관념을 현실화하는 것이라는 카뮈의 말처럼 모든 예술가는 얼마간 강박적이다. 강박은 근원적인 애정결핍으로부터 나오는 경우가 많다. 어쩌면 더 이상 상처를 주지 않는 사물을 끊임없이 사랑하고 쓰다듬는 페티시적 행위는 무의식적으로 결핍을 메꾸는 애정 행각일 것이다. 사랑과

미가 만나는 지점이다.

　　사실 렘브란트의 낭비벽은 과다한 것이었다. 그러나 예술은 넘치거나 모자라야 나온다. 결여와 과잉의 변증법적 메커니즘에서 탄생한다는 거다. 어쨌거나 우리는 그의 극단적 수집 취미 때문에 그 시대의 화려했던 의상들과 진귀한 물건들을 작품을 통해서나마 감상하고 있지 않은가! 그런 의미에서 렘브란트의 사치와 낭비벽은 무죄! 진짜 무죄!

피에르
보나르

병든 여자를 훔쳐보는
완 벽 주 의 자

만년의 피에르 보나르가 프랑스 남부 칸에 살 때의 일이다. 하루는 가정부가 정원의 꽃을 꺾어 테이블에 올려놓았다. 오후가 지나도 보나르는 꽃을 그릴 생각을 하지 않는 것이다. 가정부는 보나르에게 물었다. "주인님, 왜 꽃을 그리지 않는 거죠? 시들기 전에 그리셔야 할 텐데요." 보나르는 꽃을 물끄러미 쳐다보면서 대답했다. "꽃이 시들기를 기다리고 있지요. 꽃은 시들어야 존재감이 생기거든요……." 꽃의 시듦에 대한 보나르의 존재론적 사유에 심하게 매혹된 나는 그의 작품을 다시 들여다보기 시작했다.

피카소가 '얼치기 화가'라고 보나르를 폄하했던 것처럼 나 역시 보나르는 내 미술사전에는 없는 인물이었다. '우유부단함의 잡탕'이라는 피카소의 논평에 동감할 정도였다. 그러나 한 사람에게 매료되는 계기는 의외로 사소하고 단순하다. 그저 내가 아닌 강력한 누군가가 그를 사랑하거나 욕망하고 있으면 된다. 그런 계기로 나는 보나르에 대해 좀 더 자세히 알고 싶어졌다. 시든 꽃에 대한 언급이 얼마나 그의 본질을 잘 드러내는지 새롭게 깨닫고 있는 중이다. 동시에 시든 꽃에 대한 취향이 아픈 한 여자에 대한 연민과 사랑의 경험에서 비롯된 것이라는 사실도 알게 되었다.

보나르는 19세기 말 부르주아의 단란하고 내밀한 가정생활을 즐겨 다룬 앵티미슴▪ 경향을 대표하는 나비파▪의 일원이다. 보나르는 꽃과 과일과 같은 정물, 개와 고양이 같은

앵티미슴 Intimisme

'친애하는' '친밀한'이라는 의미의 형용사 앵팀intime에서 파생된 말. 서양 근대회화상의 유파라고 하기보다는 경향을 나타내는 말. 일상적인 신변의 광경과 가정 내의 정경, 모자상 등을 제재로 한 가정적인 친밀감이 넘치는 회화.

나비파 Les Nabis

퐁타방 시대의 고갱의 영향을 받은 화가들이 19세기 말기에 파리에서 결성한 젊은 예술가 그룹. 핵심 인물로 세뤼지에, 베르나르, 뷔야르, 드니, 보나르 등이 있다.

피에르 보나르

Pierre Bonnard
1867~1947

프랑스 화가. 폴 고갱에게 영감을 받아 히브리어로 '예언자'를 뜻하는 '나비'라는 이름의 그룹을 결성해 그림 활동을 했다. 자신만의 생생한 색채 감각을 보여주었고 '최후의 인상주의 화가'로 불리기도 한다.

애완동물, 어린아이와 여자들과 같이 일상 속의 친밀한 소재들을 그렸다. 그리고 그의 작품 속에 빠짐없이 지속적으로 드러나는 존재가 있었다. 바로 그의 오랜 연인이자 아내였던 '마르트'다. 어떤 화가도 보나르만큼 한 여자에 대한 집중을 보인 예가 없다.

보나르는 평생 한 여자, 마르트하고만 살았다. 보나르는 1893년 26세 때 파리의 오스망 거리를 지나다가 우연히 마르트를 만난다. 장례용 조화를 만드는 가게에서 일했던 그녀는 속내를 알 수 없는 미스터리한 여인이었다. 첫 만남부터 마르트는 자신의 나이가 16세라고 속였다. 더군다나 그녀의 본명이 마리아 부르쟁이라는 사실을 알 게 된 것도 같이 산 지 32년 만에 혼인신고를 할 때였다. 보나르는 이 모든 것을 그저 무심하게 받아들였다.

사실 마르트는 병든 여자였다. 그녀는 '한 마리의 새' 처럼 가냘픈 체격에 걸음새가 사뿐사뿐했으며, 약간 어린아이 같은 둥근 얼굴에 연보랏빛 눈동자를 지녔다. 폐질환이 있어

〈고양이와 함께 있는 여인〉, 캔버스에 유채, 78x77.2cm, 1912, 오르세 미술관

보나르는 앵티미슴 장르의 대가다. 보나르의 작품에는 고양이도 자주 등장한다.

서인지 목소리에서는 쇳소리가 났다. 이처럼 폐질환이 심해지면서 정신까지 온전치 않게 되자 중년에는 편집증과 피해망상에 사로잡혔다. 마르트는 다른 화가들이 보나르의 아이디어를 훔칠까 봐 집에 찾아오는 것을 싫어했다. 보나르가 강아지 산책을 핑계로 친구를 만나야만 했을 정도다. 그럼에도 보나르는 마치 이런 억압을 즐기는 사람처럼 조심스럽게 행동하면서 그녀에 대한 연민을 버리지 않았다. 그는 모든 생활이 마르트 중심으로 돌아가게 만들었다. 맑은 공기와 청결함 그리고 안정감이 필요한 그녀를 위해 한적한 온천이나 요양지를 찾아다녔으며, 평소 목욕하는 것을 좋아해 욕조에서 살다시피 한 그녀를 위해서 당시로선 드물었던 뜨거운 물이 나오는 목욕탕 시설을 갖추는 등 돈을 아끼지 않았다.

보나르는 이미 혼인신고 수년 전에 자신의 전 재산을 마르트에게 남긴다는 유서를 남겼다. 뿐만 아니라 오십 줄에 만나 5년 동안 함께 보낸 모델이자 연인이자 약혼자였던 아름다운 젊은 여인 '르네 몽샤티'와도 고통스러운 이별을 감행했다. 아무래도 병든 여인을 두고 다른 여자를 택할 수는 없는 노릇이라고 생각했던 것이다. 이별 통보를 받은 르네는 자살을 했고 보나르는 거의 자포자기 심정으로 마르트와 혼인신고를 하게 된다.

이상한 것은 그때부터다. 보나르는 자기 또래의 마르트의 나체를 더욱더 집착적으로 그려낸다. 그것도 오십 대 중

반의 여자를 이십 대 중반, 서로 열정적으로 사랑했을 당시의 젊고 아름다운 육신으로만 묘사했다. 목욕 준비를 하고 욕조에 막 들어서고 욕조 안 물 속에 길게 누워 있으며 목욕을 끝내고 분가루를 바르는 여인의 모습으로 말이다. 그렇게 400여 점에 가까운 작품을 남겼다. 중요한 건 그림 속 그녀가 이 세상에 존재하지 않는 여자처럼 보인다는 사실이다. 마치 공기처럼 투명하게 부유하는 이미지로 드러나는 것이다. 그뿐 아니다. 보나르가 나체가 아닌 정물이나 풍경을 그릴 때조차도 마르트는 거의 모든 작품에 등장한다. 그것도 단박에 명료하게 드러나는 것이 아닌, 마치 유령처럼 어슴푸레 출몰한다. 그런 까닭에 우리는 마르트를 찾기 위해 아주 오랫동안 열심히 보나르의 그림을 들여다보아야만 한다. 마치 숨은그림찾기 하듯이.

　　중요한 건 보통 사람들에겐 힘들고 버거운 대상인 신경증 환자가 보나르에겐 영감의 근원이 되었다는 점이다. 병든 마르트와 살면서 가장 생산적인 시기를 보냈기 때문이다. 무엇이 보나르를 그렇게 만든 것일까? 보나르는 왜 마르트에게 매료된 것일까? 그것은 단순히 연약하고 병든 여자에 대한 보호 본능과 연민 때문만은 아닐 것이다. 우리는 그 이유를 알기 위해 죽은 보나르를 불러낼 필요는 없다. 그림이 말해주니까.

　　그림 속 마르트는 거의 혼자다. 그녀는 욕조에 들어가거나 목욕을 하거나 수건으로 몸을 닦거나 거울을 들여다보거

나 식탁에 앉아 있거
나 차를 마실 때에도
언제나 홀로다. 물리
적인 의미에서가 아닌
심리적인 의미에서 그
렇다. 즉 여럿이 있을
때도 혼자처럼 보인다

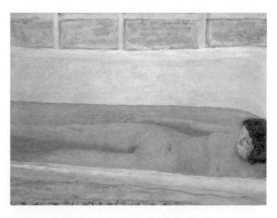

는 거다. 마르트는 세상에서 할 일이라고는 자기 자신에게 집
중하는 것이 전부인 양, 혹은 자기 앞의 사물이 온 세계인 양
완전히 '몰입'되어 있다. 마치 자폐증에 걸린 아이처럼, 놀이
에 빠진 아이처럼 자기만의 세계에 푹 빠져 있는 것이다. 바로
이 모습이 예술가인 보나르를 매료시켰을 것이다. 철학자 강
신주가 사랑에 관한 강의에서 인용했던 한용운의 시처럼 보나
르 역시 '님의 자유를 사랑'했던 것일까?

　　　마르트가 병적인 나르시시즘에 빠져 있지 않고 여느
여자처럼 헌신적으로 보나르를 사랑했다면? 그녀가 자신을
미스터리하게 꾸며내지 않았더라면? 아마 보나르는 더 이상
그녀 곁에 머물러 있지 않았을 것이다. 마르트의 사랑은 늘 미
끄러지기에 안타깝고 아쉽다. 그렇기에 그녀에 대한 화가의
환상은 언제나 현재진행형이었다. 보나르는 그렇게 반쯤만 존
재하는 여자를 영원히 존재하는 욕망의 대상으로 격상시켜놓
았던 것이다.

〈목욕〉, 캔버스에 유채, 120.6x86cm, 1925, 테이트 미술관

56세의 마르트를 20대 중반의 젊은 여자로 묘사한다.

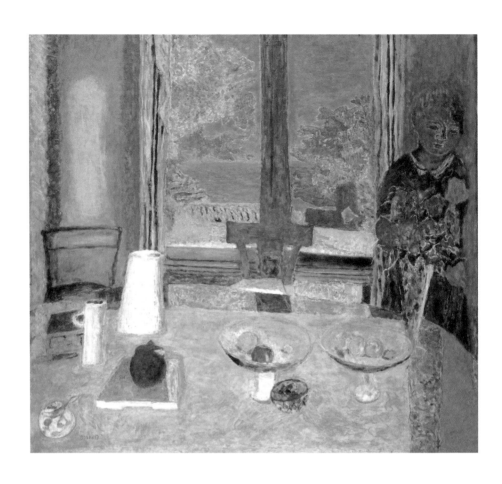

〈정원의 식당〉, 캔버스에 유채, 127x135cm, 1934~1935, 구겐하임 미술관

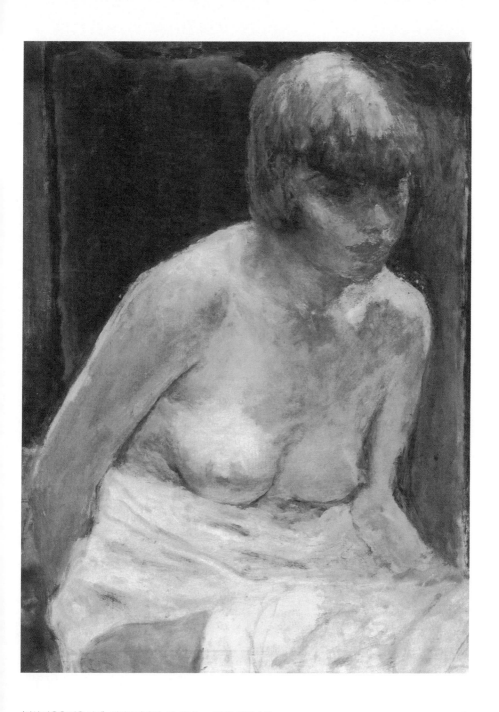

〈하얀 가운을 입은 여인〉, 캔버스에 유채, 46x53.3cm, 1918, 개인 소장

수년 전 TV 프로그램에 가수 타블로가 초대 손님으로 나왔다. 아마도 결혼 전이었나 보다. 이상형을 묻는 질문에 타블로는 이렇게 대답했다. "낯선 여자!" 참으로 인상적인 이 대답은 사랑의 담론에서는 더 이상 낯설지 않다. 이는 마르셀 프루스트를 환기한다. "그녀는 다른 어떤 이유에서가 아니라, 나와 다른 자, 즉 타자이기 때문에 숙명적으로 비밀스러운 것이며, 이 타자성 때문에 결국 나로 환원될 수 없고, 늘 낯선 자로 남는 것이다."(「사라진 알베르틴」 중에서) 그러니까 프루스트는 알베르틴의 이타성을 파괴하고 그녀를 소유하는 데 성공한 적이 없으며 오히려 그녀의 이타성, 그녀의 낯설음이 계속 상처를 주는 한에서만 그녀를 사랑할 수 있었노라고 고백하고 있다. 보나르의 사랑 역시 프루스트적인 것이었으리라.

마르트가 없었다면, 그녀가 사람들을 좋아했더라면, 그래서 은둔하지 않고 사람들과 어울리며 살았더라면, 보나르는 어떤 작품을 그렸을까? 단언컨대 이런 환상적인 그림은 존재하지 못했을 것이다. 그럼에도 불구하고 내겐 신비주의자 마르트보다 그녀를 바라보는 보나르에 훨씬 더 관심이 간다. 어떻게 보나르는 이런 그림을 그토록 지속적으로 그릴 수 있었을까? 여성의 사랑은 모성, 남성의 사랑은 보호 본능이라는 말이 있다. 그렇지만 그런 설명으로도 부족하다.

물론 보나르는 따뜻하고 다정하고 겸손하고 소심한 성격의 소유자였다. 그는 미술관에 몰래 들어가 이미 갤러리에

걸린 자기 작품을 고치는 것으로
유명했다. 그만큼 완벽주의자로
알려져 있는 화가다. 보나르가 궁
극적으로 이런 작품들을 만들어낼
수밖에 없는 사람임을 알려주는
에피소드가 있다. 미국인 화가 헨
리 트와츠먼과 함께 풍경을 보기
위해 이탈리아에 갔다. 이 두 화
가는 목적지까지 운전을 해서 갔
다. 트와츠먼이 차에서 내려 자기 이젤을 설치하기 시작했다.
보나르가 차에서 내릴 기미를 보이지 않자 트와츠먼은 뭘 하
고 있느냐고 물었다. "난 관찰하고 있다네." 보나르는 아주 섬
세하고 치밀한 관찰자였다. 이처럼 보나르는 특별히 마르트가
아니어도, 어떤 대상에서도 관찰할 거리를 찾아내어 몰입했을
것이다. "어떤 이는 모든 것에서 아름다움을 찾을 수 있다"는
보나르의 말은 딱 그의 기질과 성향을 드러낸다. 그리고 그가
어떤 삶을 살아왔는지에 대해서는 마지막 자화상들을 보면 알
수 있다. 그 그림 앞에선 어떤 설명도 사족이 된다. 그림이 문
학보다 위대한 지점이다.

레오나르도
다빈치

완벽한 얼굴보다
기 형 에 끌 린
천 재

"아름다움은 어딘지 비례가 이상하다!" 16세기 근대 경험론 철학자 프랜시스 베이컨의 말이다. 르네상스 이후 매너리즘*의 시대 즉 고전적 아름다움이 해체되던 시기의 철학자였기 때문에 이런 발언이 가능했던 것일까?

사실 매너리즘 시대의 인문학자들 사이에서는 거장들의 작품은 실로 완벽하지만 완벽한 것은 오랫동안 흥미를 끌 수 없다는 생각이 싹트기 시작했다. 그러니까 르네상스 시대에 다시 부활한 '비율proportion'과 '규준canon'과 '조화harmony'라는 고대 그리스 미학의 3대 조건에 잘 들어맞는 미술 작품에 질려버렸다고나 할까. 그래서 매너리즘 시대의 작품은 르네상스 그림보다 훨씬 더 우아함이 강조되어 오히려 기이하고 그로테스크해진 인체들이 등장한다. 인체 비례가 흐트러진 화면은 정연하지 않고 더욱 복잡해졌고 세기말적 분위기에 휩싸인 듯 무언가 몽환적이고 몽롱해져갔다.

매너리즘의 시대가 오기도 전 전성기 르네상스 시대에 이미 고전적인 아름다움의 완벽함에 싫증을 낸 화가가 있었으니 바로 레오나르도 다빈치다! 그는 플라톤의 이데아론이 득세하던 피렌체에서 기형과 기괴한 얼굴들을 수없이 그려냈던 것이다. 어떻게 그럴 수 있었을까? 물론 레오나르도 역시 다른 화가들처럼 고전의 부활이라는 르네상스 이념에 걸맞게 지고한 미의 표준을 찾아내려고 부단히 노력했다. 그러면 그럴수록 그는 반대로 그로테스크한 모습에 더욱더 매료되기 시작했다.

조르조 바사리

Giorgio Vasari
1511~1574

이탈리아의 화가, 건축가.

미술사가 조르조 바사리[■]에 따르면, 레오나르도는 독특한 외형을 지닌 사람을 연구하기 위해 하루 종일 그 뒤를 따라다닌 일이 있었다고 한다. 당대 문학가인 마테오 반델로는 레오나르도가 사형을 받는 순간의 죄수의 몸짓을 데생하러 갔다고 전한다. 이처럼 레오나르도는 기형 혹은 괴물 같은 얼굴, 절단된 사지와 같이 장애가 있는 몸에 특별히 관심이 많았다. 말하자면 그는 광기의 얼굴, 얼빠진 얼굴, 주걱턱이거나 턱이 없는 얼굴, 지나치게 살이 찌거나 마른 얼굴, 주름이 잡힌 얼굴, 나병 환자의 얼굴, 이가 빠진 노인의 얼굴, 추하게 늙은 노파의 얼굴 등을 세심하게 관찰했고, 선 하나로 시작해 재빨리 슥슥 그려 완성해나갔다.

레오나르도는 이런 인간 군상을 만나기 위해 보통 사람이라면 드나들기 꺼려하는 병원, 빈민가, 나환자촌은 물론 선술집과 사창가 같은 비천하고 비루한 장소를 두루두루 찾아다녔다. 그곳에서 그는 광인의 얼굴, 가난에 찌들어 병든 얼굴과 인간과 동물의 중간쯤으로 보이는 기괴하게 생긴 얼굴을 스케치했다. 다빈치는 드라마틱한 얼굴, 모자라거나 넘치는 결핍과 잉여의 얼굴, 그 얼굴이 가진 골계미와 추함에 대해 끊임없이 연구했다.

어느 날은 그 고장에서 가장 기괴하게 생긴 사람들만 초대해 파티를 벌인 적도 있었다. 유머러스하고 신비한 농담을 멋지게 구사할 줄 알았던 레오나르도는 사람들의 얼굴이

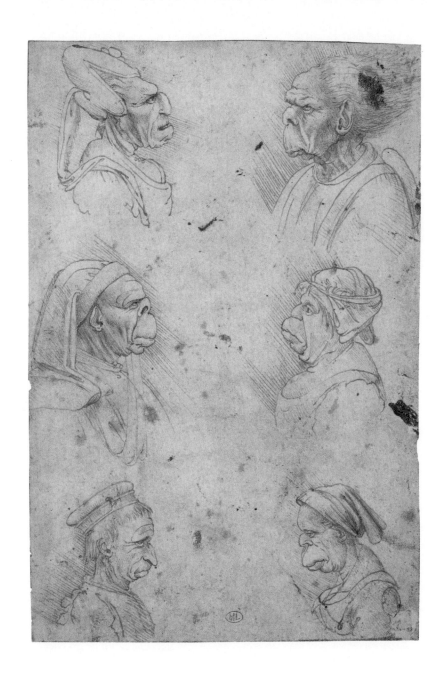

〈세 쌍의 그로테스크한 얼굴〉, 종이에 펜과 수채, 12.7x19.2cm, 1856, 루브르 박물관

일그러지면서 히스테리컬한 웃음을 터뜨릴 때까지 계속해서 우스갯소리를 해댔다. 파티가 끝나고 나면 파티에 왔던 사람들의 얼굴을 밤을 새워 스케치하곤 했다. 레오나르도는 정신이 희미한 사람을 보면서 얼이 빠졌을 때의 특징적인 요소를 발견하는 데 능숙했고, 미치광이를 보면서 분노나 절망의 요소를 단박에 찾아낼 줄 알았다.

그뿐 아니다. 레오나르도는 기이한 짐승들도 좋아했다. 환상적이고 기이한 것에 대한 그의 취향은 그림(허구)보다는 현실에서 나타난다. 그는 자기만이 유일하게 들어갈 수 있는 방에 크고 작은 도마뱀, 귀뚜라미, 뱀, 메뚜기, 박쥐와 그밖에 괴상하게 생긴 동물을 모았다. 그는 메두사처럼 무서워서 소름이 끼칠 정도로 완벽한 괴물을 만들기 위해 프랑켄슈타인 박사가 하던 방식으로 사지를 잘라서 이리저리 꿰어 맞췄다. 그가 모아놓은 동물 사체에서 참을 수 없을 정도의 악취가 풍겨 나왔지만 개의치 않고 참을성 있게 작업을 계속했다. 레오나르도는 왜 이렇게 기이한 형상에 지나칠 정도의 호기심을 보였을까? 그는 왜 이 같은 몽환의 세계를 들춰내는 것을 좋아했던 것일까? 어떤 사람들은 이것이 단지 그의 기분 전환에

〈그로테스크한 옆모습 연구〉, 종이에 레드초크, 1500~1505년경

퀀틴 마시스, 〈못생긴 공작 부인〉, 목판에 유채, 45.5x64.2cm, 1525~1530, 런던 내셔널갤러리

생전에 아주 추악한 인물이었던 티롤의 공작 부인 마거릿 마울타시의 초상으로 추정된다. 아마도 레오나르도 다빈치가 즐겨 그렸던 광
인과 기형인 그리고 추녀와 추남 등의 드로잉을 참고해 그렸을 것으로도 보인다.

지나지 않는다고 말한다. 어떤 이들은 이런 호기심이 그가 추구하는 완벽성과 균형을 이룬다고 설명한다. 그러니까 아름다움이 아름답기 위해 추함이라는 대조적인 속성이 필요하다는 말이다. 또한 빅토르 위고가 『크롬웰』 서문에서 우리는 모든 것에, 심지어 아름다움에도 싫증을 느낀다고 쓰고 있는 것처럼 레오나르도 역시 아름다움에 싫증을 낸 것이라고도 한다. 더불어 이런 관심은 시대적 취향일 수도 있다고 말한다. 당시 희귀한 형태를 애호하고 수집하는 일이 유행이었기 때문이다. 예컨대 난쟁이를 이웃 나라에서 수입해오는 일이 생기던 시대였다는 점에서 그렇다.

20세기 저명 미술사학자 케네스 클라크는 레오나르도가 추함에 호기심을 가졌던 것을 두고 앞선 의견에 보충하는 주장을 한다. 그는 추함에 대한 레오나르도의 관심을 "사람들이 고딕식 성당에 괴물 형상의 석누조石漏槽 조각을 다는 동기"에 비유했다. 괴물 형상의 돌 조각이 성인의 상을 보완해주기 위해 만들어졌다는 것이다. 즉 레오나르도의 기형 인물 스케치는 그가 끊임없이 추구하던 이상적인 아름다움을 '보완해주는 역할'을 했다는 것. 그도 그럴 것이 레오나르도가 진정 기괴한 형상의 인간을 하나의 미적 인간으로 간주했다면 아마 한 점쯤은 오리지널 회화로 남겼을지도 모른다. 그러나 기괴한 인물들은 그저 하나의 드로잉, 스케치로만 남아 있다. 레오나르도는 아직 당대의 미적 기준 즉 아름다운 외모에 아름다운

영혼이 깃든다는 신플라톤주의▪ 철학을 전복할 만큼 용기가 없었던 것일까? 신플라토니즘이 횡행한 시기에 그의 이런 취향은 즉각 이단시되었을 테니깐 말이다.

진정 레오나르도의 기형에 대한 취향은 그 이유가 전부일까? 더 깊은 의미가 숨어 있는 것은 아닐까? 추측건대 화가로서 레오나르도의 시선은 아무런 편견이 없는 것이었다. 진정한 예술가란 어디에도 속해 있지 않은 경계에 선 자들이기 때문이다. 어쩌면 그는 아름다움에도 추함이 있고, 추함에도 아름다움이 있다는 사실을 깨달았을지도 모른다. 또한 레오나르도는 비례와 균형을 벗어난 흉측하고 기괴한 모습을 한 기형인들에게서, 어딘지 이목구비의 짜임새가 풀려 있는 광인들의 비합리적인 얼굴에서, 어쩌면 더 심오한 우주와 자연, 그리고 신의 섭리를 발견했을지도 모른다. 동시에 이런 해체된 얼굴 너머로 인간이 얼굴을 갖지 못했지만 훨씬 더 자유로운 충동의 시절로 퇴행하고 싶었을지도 모른다. 이때 퇴행은 창조적 역행이라고 부를 수 있는 종류의 것이다. 그리고 또 아주 아주 사소한 이유 하나 더! 레오나르도가 잘생긴 외모와 패션 감각이 탁월한 멋쟁이로 유명했다는 점, 그래서 그는 자신의 외모와 상반되는 추한 외모에 관심이 있었던 것이라는 추측도 가능하지 않을까?

무엇보다 레오나르도가 1519년 죽기 직전 남긴 유언을 보면 기형에 관한 관심의 진정한 이유를 발견할 수 있다. 그는

신플라톤주의

플라톤 철학에 동방의 유대사상을 절충하여 신비주의적인 직관과 범신론적인 일원론을 주장. 플라톤의 관념론처럼 현실세계에 대한 순수한 관조적 태도를 반영하는 이상주의 철학으로 비속한 현실세계의 일에 참여하는 것을 거부하는 생활 태도를 가진다.

여러 교회에서 3번의 대규모 미사와 30번의 소규모 미사를 올려달라고 했고, 횃불을 든 거지 60명이 자기 관을 들 것을 부탁했다. 그리고 그들에게 반드시 충분한 대가를 지불하라고 명했다. 심지어 빈민들에게 상당한 액수의 돈을 나누어주라고도 했다. 이는 레오나르도의 관심이 기형에만 있지 않고 사람에 있었다는 점, 소외되고 배제된 사람들에게 진심 어린 연민의 정을 가지고 있었다는 점을 말해준다.

갑자기 스위스 출신의 소설가 알랭 드 보통의 글이 생각난다. 그는 『왜 나는 너를 사랑하는가』를 통해 화자가 보통 사람들이라면 불완전하다고 느꼈을 앞니 사이가 심하게 벌어진 치아를 가진 여자에게 어떻게 매료되었는지를 설명한다. 그는 마르셀 프루스트를 인용하면서, 고전적으로 아름다운 여자는 남자에게 상상력의 여지를 남기지 않는다는 사실을 환기한다. 클로이(화자가 사랑하는 여자)의 치아 사이의 틈이 그렇게 유혹적으로 보인 것은 그것이 화자의 상상력을 자극했기 때문이란다. 그녀의 아름다움은 헝클어져 있었기 때문에 창조적 재배치가 가능했다니! 고전적인 비례를 갖춘 사람을 아름답다고 생각하는 데에 무슨 독창성이 있을까? 반면 치아 사이의 간격에서 아름다움을 찾아내는 데에는 분명히 더 큰 노력, 좀 더 프루스트적인 상상력이 필요하다는 것이다. 아름답다고 하는 분명한 것에 안주하지 않는 것, 아름다움은 고정된 것이 아니라 흔들린다는 것이다. 정말 그렇다.

그녀의 아름다움에는 플라톤적으로 완벽한 얼굴에는 없는 것이 있었다. 아름다움은 추함과 고전적 완벽성 사이의 동요의 영역에서 발견된다. 완벽함에는 어떤 압제 같은 것이 있다. 심지어 어떤 피로 같은 것이 있다. (완벽함은) 보는 사람에게 창조적 역할을 거부하고 전혀 모호함이 없는 진술이 가지는 독단성으로 밀고 들어오기 때문이다. 진정한 아름다움은 흔들리기 때문에 측정이 불가능하다.

—알랭 드 보통, 『왜 나는 너를 사랑하는가』 중에서

산드로
보티첼리

괴팍한 남자의
짝사랑이 만든
극치의 우아미

'꽃으로 충만한 도시'라는 뜻의 피렌체에서 진정 꽃보다 아름다운 여인을 탄생시킨 화가가 있다. 세계인을 피렌체로 끌어모으는 일등공신 산드로 보티첼리. 우피치 미술관에 〈비너스의 탄생〉과 〈프리마베라(봄)〉가 없다고 상상해보라! 그런 의미에서 보티첼리는 레오나르도 다빈치와 미켈란젤로보다 더욱더 '피렌체-르네상스'다운 인물이 아닐까!

보티첼리는 당대 인기 화가였지만 종종 이류 화가로 취급되곤 했다. 1510년 보티첼리가 세상을 떠났을 때 예술계는 이미 그를 잊은 지 오래였다. 그의 작품은 1880년대 중반에 재발견되기 전까지 약 3세기 동안 사람들의 뇌리에서 잊히다시피 했다. 그렇지만 미술사에서 소위 가장 아름다운 누드를 만들어냈다는 점 하나만으로 인류에의 공헌도는 타의 추종을 불허한다. 누가 그보다 더 아름다운 여인을 선사할 것인가? 누가 여인을 통해 그보다 더한 미적 쾌락을 줄 수 있단 말인가?

보티첼리는 도대체 어떤 사람이기에 그런 비의적인 그림을 그려낼 수 있었을까? 그의 인생은 그의 그림에 비해 알려진 바가 별로 없다. 1445년 피렌체의 산타마리아 노벨라 성당 근처에서 제혁업자의 넷째 아들로 태어난 그는 '산드로'라는 세례명과, 형의 별명인 '작은 술통'이란 뜻의 '보티첼리'라는 이름을 갖게 된다. 아버지는 어떤 일 하나 꾸준히 해내지 못했던 13세의 병약한 아들에게 보석세공사의 집에 일자리를

산드로 보티첼리

Sandro Botticelli
1445?~1510

이탈리아 르네상스 시대의 화가. 미묘한 곡선과 감상적인 시점의 화면을 구사하는 데 탁월하다. 메디치가의 후원으로 〈비너스의 탄생〉〈프리마베라(봄)〉 등 주요 작품을 남겼다.

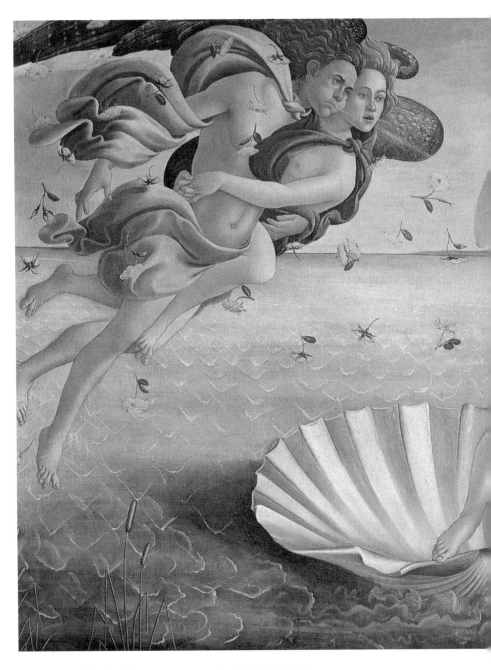

〈비너스의 탄생〉, 캔버스에 템페라, 285.5x184.5cm, 1485, 피렌체 우피치 미술관

보티첼리는 시모네타 베스푸치를 사모했다. 이 그림은 그녀가 죽은 뒤 9년 후에 제작된 작품이다.

마련해준다. 그러다가 그는 당대 중요한 화가이자 성공한 인물로 꼽히는 필리포 리피의 작업실에 들어갔고 그 후 베로키오의 화실로 들어간다. 여기서 보티첼리는 일곱 살 연하의 레오나르도 다빈치를 만난다. 두 사람은 마음이 잘 맞았다. 물론 레오나르도는 보티첼리의 작품에 대해서는 호의적이지 않았지만 그에 대해 깊은 애정을 갖고 있었다.

보티첼리는 피렌체에서 변덕스럽고 별난 사람으로 잘 알려져 있었다. 공방의 익살꾼이었던 그는 명랑한 기질로 유머를 발휘해 사람들을 즐겁게 해주었다. 어떤 계략을 써서 시끄럽게 구는 이웃을 이겨내는가 하면, 다른 동료에게 악랄한 짓을 한 동료 견습생을 웃음거리로 만들었다. 또한 피렌체의 대주교에게 친구가 이단자라고 고발하는 등 못된 장난도 곧잘 쳤다. 이처럼 익살과 장난기 섞인 속임수로 사람들을 골탕 먹였지만 사람들은 그의 유머와 위트를 높이 샀다.

보티첼리가 얼마나 독특한 사람인가를 보여주는 일화가 있다. 어느 날 베 짜는 사람이 보티첼리의 옆집으로 이사를 왔다. 소음이 심한 베틀기를 설치하는 바람에 견딜 수 없는 지경이 되었다. 불만을 표시했지만 그들은 제집에서 자기가 좋아서 하는 일에 왜 간섭하느냐고 대꾸했다. 화가 난 보티첼리는 자기 집 지붕 위에다 커다란 바윗돌 하나를 올려두었다. 그 돌은 문제의 그 이웃집 지붕 위로 굴러떨어져 천장을 거의 뚫어놓기 일보 직전이었다. 그들이 불평하자 보티첼리는 자신도

자기 집에서 하고 싶은 일을 할
권리가 있다고 똑같이 대답했다.
그들은 당장 시끄러운 베틀 소리
를 중지했다. 이렇듯 보티첼리는
위트가 넘치는 동시에 괴팍하고
까다로웠다. '마음이 내킬 때만
일했다'고 전해질 만큼 비타협적
이고 비순응적이었다. 근대적 의
미의 천재와 광기의 예술가들이
득세하지 못했던 시대, 그러니까
후원자나 주문자의 말이 법인 시
대에 그렇게 하기는 쉽지 않은
일이었을 텐데 말이다. 훗날 탁
발 수도사 사보나롤라의 추종자
였던 보티첼리가 그의 몰락에 충

격받아 더 이상 그림을 그리지 않겠다고 자기 그림을 불태운 사
건은 그가 얼마나 강렬한 신념의 소유자인지를 가늠하게 한다.

　　당대 미술사가 조르조 바사리는 보티첼리를 비범한 두
뇌를 가진 탐구심 강한 자로 묘사한다. 그의 호기심과 탐구심
은 요리에까지 영향을 미친다. 바로 레오나르도와 함께 술집
을 만든 것이다. 두 사람은 레오나르도가 인수한 '세 마리 달
팽이'를 '산드로와 레오나르도의 세 마리 개구리 깃발'이라는

이름의 술집으로 재개업했다. 스승의 실망과 질타를 뒤로하고 낸 술집은 비용이 모자라 모양새가 갖추어지지 못했고, 스승의 공방에서 슬쩍 빼내온 그림으로 벽면을 장식했다. 두 사람은 술집 간판에 그림을 그렸는데 레오나르도가 앞면을, 보티첼리가 뒷면을 그렸다.

장사가 시작되었지만 매상은 형편없었다. 그들이 만들어낸 요리는 야채를 위주로 한 담백하고 깔끔한 음식이었다. 오늘날에는 환영받아 마땅할 웰빙 푸드였지만 당시로선 너무도 앞선 신개념 요리였던 것이다. 사람들은 안주에 구시렁대며 불만이 많았다. 그도 그럴 것이 커다란 접시 위에 안초비 한 마리와 당근 네 쪽이 전부였기 때문이다. 텅 빈 가게를 둘러보던 보티첼리가 한숨 쉬며 말했다. "레오나르도, 사람들이 좋아할 만한 요리를 개발해보는 게 어때? 네가 만드는 안주에 술을 마시면 더 빨리 취하는 것 같아. 신개념 요리도 좋지만 술안주는 속이 든든해야 하는 법이거든." 보티첼리의 강력한 바람에도 불구하고 보강한 안주는 결국 선보이지 못한 채 술꾼들 사이에서 악평을 받아야만 했다. 결국 두 사람은 손님도 없는 데다 빚 독촉을 견디지 못해 술집 문을 닫고 말았다.

보티첼리의 탐구심의 절정은 회화에서 그 진정성을 드러낸다. 금세공사 출신답게 섬세함과 정교함에 대한 그의 미적 취향은 독보적이다. 예컨대 〈비너스의 탄생〉에서부터 〈프리마베라〉에 이르기까지 숱한 작품에서 보여주는 여성들의

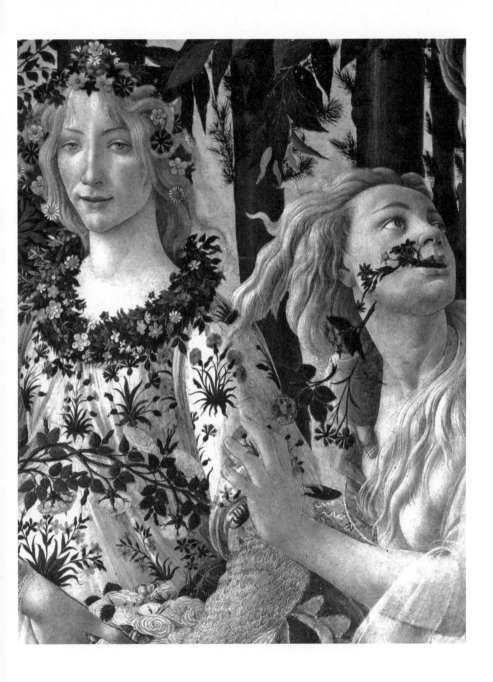

〈프리마베라(봄)〉의 부분. 여윈 얼굴과 홍조 띤 얼굴로 보아 폐결핵으로 죽어가던 22세의 시모네타의 마지막 모습으로 추정된다. 이 작품 속에는 190여 종의 꽃이 등장한다. 그중 33종은 상상의 꽃이다.

〈성모 찬가〉 부분, 패널에 템페라, 직경 118cm, 1480~1481, 우피치 미술관

당대 미소년에 대한 사랑의 감정을 담았다. 르네상스란 고대 그리스의 부활이므로, 고대 그리스인들의 사랑법인 페도필리아(아동 성애)는 아주 자연스러운 것이었다.

머리 모양만 해도 그렇다. 통상 화가들은 일정한 머리 모양을 반복적으로 그려내지만 보티첼리는 다종다양하면서도 아름다운 헤어스타일을 보여준다. 깜짝 놀랄 만한 수준이다. 보티첼리 그림에서 드러나는 정교하고 우아한 헤어스타일은 그것이 재발견된 19세기의 시인들을 매혹시킬 만큼 아주 놀라운 것이었다. 그뿐이 아니다. 그의 세심함은 〈프리마베라〉를 그릴 때 더욱더 두드러진다. 꽃의 여신 플로라의 옷에 얼마나 많은 꽃들이 세심하고 치밀하게 그려져 있는지 충격적일 정도다. 보티첼리는 이 봄의 정원에 190여 종의 꽃을 그렸다. 이 중 33종은 상상 속의 꽃이라고 한다.

꽃과 헤어스타일에 대한 취향보다 한 수 위인 것은 보티첼리가 그려낸 인물의 아름다운 표정이다. 특히 그의 그림에 일관되게 등장하는 한 여자가 있다. 〈비너스의 탄생〉〈프리마베라〉〈비너스와 마르스〉〈아테나와 켄타우로스〉는 물론이고 성모자상의 대부분에 등장하는 여자가 있었으니, 바로 시모네타 베스푸치(1453~1476)다. 그녀는 제노바의 유력가 카타네오 집안에서 15세에 피렌체의 베스푸치 가문으로 시집을 왔다. 미스 피렌체로 뽑혔던 그녀는 외모와 성격이 모두 좋기로 유명했다. 그런 시모네타는 22세의 나이에 폐결핵으로 죽는다. 그녀가 죽고 난 후 그토록 아름다운 여인이 사라졌다는 사실에 자극받은 화가와 문인들은 그녀의 이미지를 앞다투어 작품으로 기렸다. 피렌체에 가면 그녀를 닮은 여인들이 미

술관에 넘쳐나는 이유다. 그중에서도 보티첼리의 그림 속에서 재탄생한 시모네타의 모습이야말로 가장 우아하고 가장 성스러우며 가장 신비롭다.

사실 시모네타는 살아 있을 때 모델을 선 적이 드물다. 보티첼리의 〈비너스의 탄생〉도 그녀가 죽은 지 9년 만에 그려진 작품이다. 시모네타를 모델로 한 모든 그림은 그녀를 애도하면서 그린 보티첼리의 헌화가다. 물론 보티첼리는 동성애자로도 알려져 있다. 그런 의미에서 그가 소년들을 사랑하는 여인만큼 아름답고 이상적으로 묘사한 점도 주목할 만하다. 날개 없는 천사들이 어찌나 필요 이상(?)으로 떼를 지어 나타나는지, 과잉이라는 생각이 들 정도다. 그 천사 혹은 소년들은 여자도 남자도 아니고, 아이도 어른도 아닌 경계에 있는 기묘하게 아름다운 모습으로 드러난다. 사실 고대, 고전의 부활이라는 기치 아래 르네상스에 고대 그리스적 페도필리아*가 암암리에 만연했다는 것을 감안한다면 그의 동성애는 자연스러운 일이다. 게다가 보티첼리는 메디치 가문의 후원을 받고 있었고, 피치노가 운영하는 플라톤 아카데미에서 고대 그리스로마의 책들을 가까이서 접할 수 있었으니 그의 동성애는 이상할 것이 없으며, 어쩌면 관념적인 동성애에 가까운 것이리라. 그렇더라도 보티첼리는 평생 시모네타만을 짝사랑했다. 그녀야말로 그가 사랑한 피렌체(메디치가 후원하의)가 신봉한 신플라톤주의 이념인 천상적인 미와 우아미의 근원을 가장 잘

페도필리아 pedophilia
아동 성애.

보여주는 이상적인 존재의 현현이었기 때문이다.

조르조 바사리에 따르면, 보티첼리는 작품으로 얻은 부를 제대로 관리하지 못하고 말년에 가난의 희생물이 되었다. 65세의 나이로 죽어가던 그는 시모네타의 발끝에 자신을 묻어달라고 유언했다. 그에게 있어 그녀는 한낱 여자 혹은 사랑이 아니라 종교와 구원 그 자체였던 것이다. 위대한 짝사랑의 성향이여!

예술가는
무엇으로
창작하는가

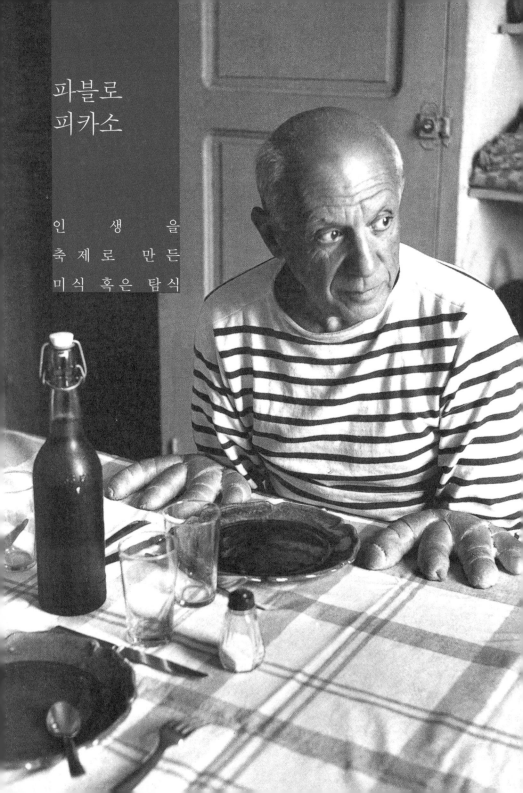

파블로
피카소

인 생 을
축제로 만든
미식 혹은 탐식

피카소는 맛있는 식탁이 창의력을 준다고 믿었다. 피카소가 그 무지막지한 작업량을 당해낼 수 있었던 것도, 숱한 여성들을 사랑할 수 있었던 것도 모두 그의 식탁에서 나왔다고 해도 과언이 아니다. 탐식과 탐미는 동전의 양면인가? 그렇다고 피카소의 식탁이 화려하거나 사치스러웠다고 말할 수는 없다.

피카소는 물질적으로 가난하지만 영적으로는 풍성한 시대를 살았다. 그는 영혼이 풍요로운 시대의 가난한 식탁은 얼마든지 축복으로 변할 수 있다는 사실을 몸소 체험했다. 피카소가 그런 식탁을 마주할 수 있었던 것은 고향을 떠나 파리에 정착했던, '바토 라부아르Bateau-Lavoir' 즉 '세탁선'이라는 별명이 붙은 초라한 건물에 살던 때다. 30여 세대가 사는데 수도가 하나밖에 없었던 바토 라부아르 시절은 피카소에겐 아주 고된, 그러나 더할 수 없이 행복한 시절이었다.

가난이 주는 은총이 존재했던 시대! 바토 라부아르에서 피카소는 동갑내기 모델이었던 페르낭드 올리비에와 동거한다. 늘 인기가 많았던 피카소의 아틀리에 겸 집은 예술가들의 아지트였다. 그들은 누구라도 주머니에 돈이 생기면 카페에서 만나 밤늦도록 예술과 사랑과 정치에 대해 떠들었고, 외상질도 못하게 되었을 땐 페르낭드가 만든 '맛없는 요리'로 배를 채워야 했다. 페르낭드는 회고록에서 "수중에 쓸 돈이라고는 하루에 1, 2프랑밖에 없었지만 그래도 피카소의 친구들은

파블로 피카소

Pablo Ruiz
Picasso
1881~1973

스페인에서 태어나 프랑스에서 활동한 화가. 입체주의 미술 양식을 창조하며 20세기 최고의 거장이 되었다. 주요 작품으로 〈아비뇽의 처녀들〉〈게르니카〉 등이 있다.

내가 만든 맛없는 요리를 맛있게 먹어주었다"라고 쓰기도 했다. 아틀리에의 작은 냄비에서는 양배추, 당근, 양파, 감자, 강낭콩이 한데 섞인 '포 pot'가 끓었다. 페르낭드는 돈이 좀 생기면 거기에다 베이컨을 조금 넣기도 했다고!

정말로 푼돈조차 없을 때 페르낭드는 임기응변을 발휘했다. 아베스 광장에 있는 제과점에 점심 배달을 주문하는 것! 정확하게 정오에 와달라고 해놓고서는 일부러 문을 열어주지 않았다. 배달부가 헛되이 문을 두드리다가 어쩔 수 없이 음식 바구니를 문 앞에 두고 가면 그때야 나가서 음식을 집 안으로 가져와 먹었다. 배달부가 끈질기게 버티고 있을 때면 페르낭드는 집 안에서 이렇게 외쳤다. "그냥 문 앞에 놓고 가세요. 지금 옷을 홀딱 벗고 있어서 문을 열어드릴 수가 없어요." 며칠 후에 돈이 생기면 음식 값을 갚곤 했다.

또 다른 여인 올가가 피카소와 결혼했을 때, 생활은 살롱과 레스토랑을 중심으로 돌아가게 되었다. 발레리나 출신이었던 그녀는 몸매에 아주 신경을 썼기 때문에 음식을 절제했다. 피카소는 이미 거장의 반열에 올라 있었고, 올가는 피카소의 가난했던 과거를 상기시키는 사람들을 손님 명단에서 엄

가난했지만 '포'라는 음식 하나로도 풍요로웠던 좋은 시절 즉 벨 에포크를 함께 보낸 피카소와 페르낭드. 몽마르트르에서 1900년대 초반.

격하게 제외했다. 피카소는 숨이 막혔다. 질서와 품위를 좋아하는 아내의 원칙을 무시하기 시작했다. 특히 그녀가 좋아하는 레스토랑에 반감을 품었다. 피카소에게 식당이야말로 '밥 한 끼 같이 먹기를 청하는 무대'였는데, 올가의 그곳은 호화로운 만큼 껄끄럽게 느껴졌다. 올가와의 싸움이 잦아질 때마다 자신의 아틀리에 주방으로 숨어버렸다. 올가와 사이가 벌어진 1935년부터 쓰기 시작했던 시들을 보면 주방은 모든 슬픔과 번민을 달래는 장소로 묘사된다.

그러다가 라파예트백화점 근처 지하철에서 만난 마리 테레즈, 그녀는 올가와 달리 연인의 광기 어린 욕망을 그대로 따르고 충족해주었다. 금발에 육감적이고 풍만한 몸을 가진 마리는 피카소로 하여금 초상화에 대한 영감을 주었다. 1931년 작 〈원탁이 있는 정물〉은 두 사람 사이의 충만한 사랑의 수수께끼 같은 작품이다. 과일의 곡선은 다양한 남성적 상징들과 뒤얽혀 있다. 사과와 배는 벌거벗은 육체들에 대한 달콤한 대위법인 것이다. 〈독서〉라는 작품에서도 그녀의 얼굴은 불안을 나타내기는커녕 환희와 충만감을 드러내고 있다. 피카소는 어린 연인을 찬미하기 위해 그녀에게서 새로운 상상을 끌어냈고, 그것이 과일과 같은 음식으로 표현되었던 것이다.

그렇다고 음식과 관련된 그림이 긍정적으로만 표현된 것은 아니다. 제2차 세계대전 중 프랑스가 완전히 점령당했을 때, 피카소는 작업실에 처박혀서 악착같이 그림만 그렸다. 이

암울한 시대에 그린 정물화들을 보면, '숟가락과 포크의 억눌
린 비명 소리'가 들린다. 술병, 조리 기구, 음식물들이 뾰족한
칼날처럼 묘사되는 등 분노와 고통의 형식으로 표현되었다.

〈테이블 위의 빵과 과일 접시〉, 캔버스에 유채, 132.5x164cm, 1908, 바젤 미술관

피카소는 참혹한 시대에는 주방의 사물들도 지옥의 세월을 보내고 있다고 느꼈다. 그는 이때 사상 처음으로 음식물들이 주인공이 된 희곡을 쓰기도 했다.

피카소는 늘 자주 가는 단골 카페와 식당이 있었다. 그곳에서 친구들과 둘러앉아 익살과 기지 넘치는 대화를 이끌었다. 피카소는 꾀바른 이야기, 험담, 추억담, 실없는 소리, 객설을 마구 쏟아냈다. 피카소는 말하지 않을 때는 그림을 그렸다. 식탁보와 종이 냅킨을 캔버스 삼아 드로잉을 해대곤 했다. 포도주, 겨자, 커피, 이 세 가지면 노란색, 갈색, 검정색을 만들 수 있다고 생각했던 그는 이 즉흥 재료들로 손을 한 번도 떼지 않고 단숨에 그렸다. 손님들은 감탄했고, 피카소가 만들어 놓는 냅킨을 차마 막 쓸 수 없어서 주저하곤 했다.

피카소는 식탁에서 제멋대로였고 무례한 행동도 서슴지 않았다. 그는 옆 사람들의 접시를 자기 마음대로 가득 채웠다. 그래서 자기가 좋아하는 음식을 억지로 먹이고 그것을 맛있다고 인정하게끔 (적어도 맛있다고 말하지 않을 수 없게끔) 강권하곤 했다. 예를 들면 생강을 옆 사람에게 스무 번 이상 강권하면서 그토록 맛있는 걸 알지 못하는 것을 매우 안타깝게 생각했다. 한번은 송아지 머리 요리를 먹다가 갑자기 자기 위장 속에 들어간 송아지 머리가 위장을 따라 구부러져 있을까, 머리 모양 그대로 서 있을까를 궁금해했다. 옆 사람은 토하기 일보 직전이었다.

아침 식사 시간은 피카소에게 아주 중요했다. 아침 식사를 중요한 의식처럼 여겼다. 피카소는 자주 쟁반에 놓인 아침 식사의 배치가 마음에 안 든다고 불평부터 했다. 역시 미술가는 다르다. 밥상을 캔버스로 보는 거다! 가정부는 매번 마치 드로잉 숙제를 잘못 해와 혼나는 미술 견습생이 되는 거다. 피카소의 삶에서 다른 사건들도 그러했듯이, 아침 식사의 의식은 가정의 폭군 같은 변덕스러운 이기주의를 보여주는 동시에 하루를 새롭게 시작하는 순간을 신성시하고 싶었던 예술가의 면모를 보여준다. 그는 1935년에 쓴 어느 시에서 "그윽한 향을 사로잡는 커피 잔"에서 뿜어 나오는 것과 한데 섞이는 햇살을 노래하지 않았는가. 또한 피카소는 1962년 5월에 브라크에게 80세 생일 선물로 〈브라크의 아침 식사〉라는 작품을 선물하기도 했다. 커피 한 잔이 설탕 한 조각, 비스코트 한 장, 찻잔 받침에 놓인 티스푼 하나와 놓여 있는 도자기 작품이었다.

또 다른 중요한 의식은 점심으로 엄청난 양의 파에야를 먹는 것이었다. 파에야는 전형적인 에스파냐 음식으로 피카소의 가장 오래되고 내밀한 기억을 환기하는 아주 중요한 음식이었다. 카탈루냐에서 보낸 시절, 페르낭드와 바토 라부아르에 살던 시절, 세관원 출신의 화가 앙리 루소를 축하하기 위해 마련한 만찬 등 섬세한 추억과 연관된 음식이기 때문이다. 어느 날 피카소가 지인의 집에 초대되었는데 안주인은 화가를 위해 특별히 파에야를 만들었다. 그녀는 피카소가 파에야를 남긴 것을

보고 물었다. "선생님, 별로 드시지를 않네요. 입맛에 안 맞으세요?" 피카소는 대꾸했다. "아니요, 아니요, 그렇지 않습니다. 들어갈 건 다 들어갔어요. 왕새우, 닭고기, 깍지콩, 마늘, 사프란……." "그런데 뭐가 부족한가요?" 독설가이기도 했던 피카소는 결국 말했다. "요리사가 부족하군요, 부인……." 이처럼 지나칠 정도로 솔직했던 피카소였다. 그리고 파에야 전문가였으니 웬만큼 맛있어서야 빛이 안 날 게 뻔하다. 그러니 우리도 명심하자! 누군가를 초대할 때 그 사람이 평소 즐기던 음식을

〈카탈루냐 뷔페〉, 캔버스에 유채, 100x81cm, 1943

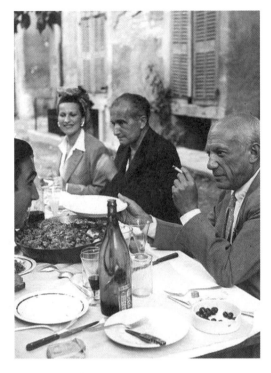

내주면 안 된다. 그 음식에 관한 한 그만한 전문가가 없을 테니까. 그저 우리 집에서 자주 해먹는 요리가 손님 접대용으론 가장 훌륭하다!

피카소는 많은 음식들을 실험하고 탐미했지만, 결국 변함없이 유년의 향수를 불러일으키는 카탈루냐 요리로 돌아오곤 했다. 역시 어렸을 때 먹은 것이 가장 맛있는 음식이라는 말이다. 맛이 아니라 노스탤지어를 먹는 거니까! 어쩌면 예술이 우리가 함께 가고 싶은 세상에 대한 염원을 담은 것이듯이, 피카소에게 음식과 식탁은 가장 편안하고 행복했던 유년 시절, 나아가 안온하고 따뜻한 추억을 불러일으키는 어머니의 자궁 같은 것이었으리라. 피카소는 식탁이야말로 영혼이 벌거벗을 수 있는 유일한 장소라고 생각했던 것은 아닐까?

늘 점심으로 엄청난 양의 파에야를 먹었던 피카소. 파에야를 먹고는 투우를 보러 가는 게 그의 일과였다.

에두아르
마네

은　　근　　히
중독될 수밖에
없는 독설과 위트

마네가 얼마나 위트 넘치는 사람인지 압축적으로 보여 주는 에피소드가 있다. 어떤 화상이 마네의 〈아스파라거스 다발〉을 샀는데 그 그림이 아주 마음에 든다며 200프랑을 얹어 주었다. 마네는 곧장 아스파라거스 한 줄기를 그려 "선생님이 사가신 그림에서 한 줄기가 빠졌더군요!"라고 적은 쪽지와 함께 새 그림을 화상에게 선물로 주었다. 마치 화상이 웃돈을 얹어준 것처럼 그 역시 '웃그림'을 얹어준 것이다. 얼마나 재미있고 아름다운 일화인가!

이런 놀라운 위트와 배려, 천재적 예술성 때문에 마네를 따르는 사람들이 많았다. 마네의 이런 참신한 위트는 사람들을 감동시켰지만 다른 한편으로는 격렬한 비판의 대상이 되었다. 바로 몇 년 새 〈풀밭 위의 점심〉(1863)과 〈올랭피아〉(1865)로 세상에서 가장 파렴치하고 몰염치한 화가로 전락할 위험에 빠지게 되었다. 벌건 대낮의 공원에 벌거벗은 여자를 신사들 사이에 배치했다는 이유만으로도 비난의 대상이 되었던 〈풀밭 위의 점심〉이 세간에 혹독한 유명세를 치르더니, 급기야 살롱 입선작인 〈올랭피아〉로 평론가들에게 "노란 똥배를 가진 여자를 그려 넣은, 불쾌한 오달리스크화"라고 극심한 비난을 받았던 것이다.

〈올랭피아〉에 대한 사람들의 반응은 마네에게 깊은 상처가 되어 한동안 그는 자신의 아지트인 카페 출입을 삼갔다. 상처를 치유하기 위해 홀로 산책을 하며 고독을 자청했다. 마

에두아르 마네

Édouard Manet
1832~1883

프랑스 화가. 인상주의 화가들에게 큰 영향을 주었다. 급진적인 화가들은 그의 작품을 높이 평가했으나 미술계 주류에서는 혹평을 받기도 했다. 주요 작품으로 〈올랭피아〉〈풀밭 위의 점심〉 등이 있다.

네는 당대 시인이자 미술비평가로도 활약하던 보들레르에게
자신이 이토록 모욕을 당한 적이 없다고 말하면서 자신을 방
어해달라고 요청했다. 비난과 고통에 관해서라면 최고의 전문
가였던 보들레르는 바보들의 조롱은 오히려 마네의 재능을 확
인해주는 것과 다름없다고 믿었다. "자네가 이런 처지를 처음
겪는 사람이라고 생각하나? 자네가 샤토브리앙이나 바그너보
다 더 천재적이라고 생각해?" 보들레르는 마네에게 냉정할 정
도의 비난투로 충고했지만 다른 사람들 앞에서는 마네를 옹호
했다. 예컨대 마네는 사람들이 생각하는 것처럼 속내를 알 수
없는 인물이 아니고 확실히 낭만주의적인 인간이긴 하지만 사
실은 무척 솔직하고 진심 어린 사람이라고 변호했던 것이다.
보들레르는 작품에 쏟아지는 비판을 견뎌낼 만큼 마네가 강하
지 못하다고 생각했지만, 마네는 미술계와 대중의 혹평에 썩
잘 맞서 나갔다. 마네는 실패라는 것도 자질이 필요한 것이라
면서 "욕을 먹는 건 내 운명이다. 나는 그것을 철학적으로 받

왼쪽_〈아스파라거스 다발〉, 캔버스에 유채, 46x55cm, 1880, 발라프 미하르츠 미술관

오른쪽_〈아스파라거스〉, 캔버스에 유채, 16x21cm, 1880, 오르세 미술관

이 아스파라거스에 대한 에피소드는 진정 마네의 유머와 위트를 가감 없이 보여준다.

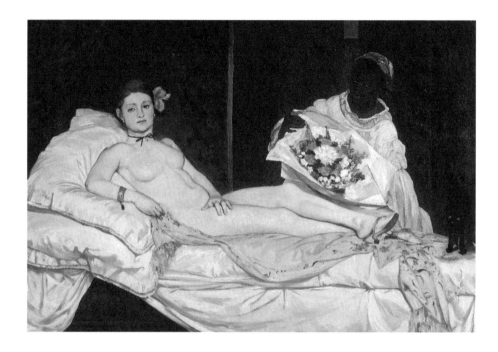

아들이겠다"고 공언했다. 얼마나 대범하고 잔혹한 동시에 긍정적 레토릭인가! 바로 '아모르 파티Amor Fati'다! 자신의 운명을 사랑하기로 한 것이다.

마네를 만나는 사람들은 거의 모두 그에게 매료되었다. 다정다감함, 우아한 시선, 예의 바르고 세련된 매너, 명철한 두뇌의 소유자였던 마네! 무엇보다 유창한 말솜씨와 번뜩이는 재치와 같은 타고난 화술로 사람들의 마음을 사로잡았다. 사람들은 마치 보들레르가 마네의 어머니에게 말한 것처럼 "그의 재능뿐만 아니라 성격까지 사랑하지 않을 수 없었던" 것이다.

〈올랭피아〉, 캔버스에 유채, 130.5x190cm, 1863, 오르세 미술관

마네가 51세의 나이에 매독으로 사망하고 난 1890년, 모네와 그 동료들은 모금을 통해 2만 프랑을 모아 마네의 유명작 〈올랭피아〉를 마네 부인으로부터 사들인 다음 국가에 기증했다. 평상시 지인들에 대한 마네의 도움의 손길과 배려가 이런 아름다운 결과를 가져오게 했던 것이다.

무엇보다 마네는 사람들과 함께 있는 것을 몹시 좋아했다. 그는 카페와 작업실에서 사람들과 파티와 담론을 즐겼다. 마네의 작업실은 거리를 서성이는 한량이나 기업가, 자본가, 정치인, 다수의 우아한 상류층 여성들로 붐볐다. 희가극 오페라의 가수를 초청해서 유행가를 불렀다. 그의 작업실은 권력의 핵심부가 정기적으로 드나드는 자기과시를 위한 장소가 되었다. 한편 저녁때가 되면 마네는 파리의 거리에서 벌어지는 일상의 모습에 몰두했다. 그는 샹젤리제 거리와 폴리 베르제르의 카페 콘서트에 자주 드나들었다. 마네는 유행을 사랑했고, 작품 속 모델에게 입힐 드레스의 직물(실크와 벨벳, 모

앙리 팡탱-라투르, 〈바티뇰의 화실〉, 캔버스에 유채, 273×204cm, 1870, 오르세 미술관

마네의 작업실은 파티와 담론을 위한 장소였다. 그곳에는 예술가, 기업가, 자본가, 정치인, 다수의 상류층 여성들로 붐볐다. 그의 작업실은 권력의 핵심부가 정기적으로 드나드는 자기과시를 위한 장소가 되었다. 캔버스 앞의 사람이 이 모임의 핵심 멤버인 마네다.

피)로부터 큰 즐거움을 느꼈다. 그는 재단사가 원단을 펼쳐서 작업하는 광경에 매료되었고, 원단의 색채와 질감에 사로잡히는 등 고급 맞춤옷의 세계에 빠져들었다.

　　마네가 사람들을 매료시킨 진짜 이유는 무엇일까? 그것은 마네가 소위 대화할 줄 아는 남자였다는 것이다. 보통 남자들은 너무 신랄하거나 너무 산만하거나 너무나 자기중심적이다. 당대 기자였던 폴 알렉시스는 마네가 수많은 여인들을 사로잡을 수 있었던 이유는 그가 파리 사교계 남자들 중 여자와 대화할 줄 아는 몇 안 되는 남자 중 하나였기 때문이라고 언급했을 정도다. 게다가 마네에게는 보스 기질 같은 것이 없었으며 잘난 척도 하지 않았다. 물론 냉소적이고 빈정거리고 때론 잔인하게 독설을 날리기도 했지만, 오히려 그 점이 사람들을 자극했다.

　　그런데 같은 이유 때문에 유독 세잔은 마네에 대해 좋지 않은 감정을 가졌다. 세잔 외엔 마네가 특별히 반목했던 사람이 없었을 정도였다. 엑상프로방스의 부유한 상인 집안 출신이었던 세잔은 자신의 남부 사투리를 강조하고, 찌그러진 모자에 여기저기 붓 자국이 묻어 있는 코트를 입고 다니는 등 반항적인 태도를 보였다. 반골 기질이 있었지만 세련된 매너하고는 담을 쌓았던 세잔인지라 마네의 상류 부르주아지다운 품위 있는 태도에 그만 비위가 상했던 것이다. 한번은 인상파 화가들의 아지트인 카페 게르부아에 앉아 있는 마네가 반갑게

인사하려 하자 "지금 악수를 할 수 없겠군요! 마네 씨, 제가 일주일 동안 손을 안 씻었거든요!"라고 공격적인 어조로 마네를 무안하게 만들었다. 손을 내밀지 않은 세잔의 행동은 마네를 배려해서라기보다는 그의 댄디즘을 향한 조롱이었던 것이다.

마네는 오랜 세월 지주 가문인 데다 판사까지 지냈던 아버지로부터 평생 돈을 안 벌어도 될 만큼 많은 유산을 물려받았다. 고급 의상을 입고 고급 카페에서 술을 마시며 풍요로운 생활을 했다. 아버지의 죽음은 더욱더 그를 경제적, 도덕적으로 자유롭게 해주었다. 마네는 어려운 처지의 동료들을 모른 체하지 않았는데 특별히 여덟 살 연하의 동료 화가 모네를 끊임없이 도운 것으로 유명하다. 사실 모네는 가난한 환경에도 씀씀이가 헤퍼 엄청난 생활고를 겪었다. 모네는 마네에게 푸줏간과 빵집에서 더 이상 외상을 할 수 없을 정도로 빚이 많다고 편지를 보냈다. 그때마다 마네는 아무런 조건 없이 적지 않은 돈을 흔쾌히 꾸어주었다. 모네는 돈을 빌려가면 아주 오래 있다 갚았지만 마네는 전혀 개의치 않았다. 마네는 지인들에게 편지를 써 친구들끼리 돈을 조금씩 기부해 모네의 작품을 사주는 게 어떻겠느냐고 제안하는가 하면 모네의 작품을 사줄 만한 사람을 물색해달라고 부탁했다. 그러면서 절대로 모든 일을 모네가 모르게 해야 한다고 못 박았다. 이처럼 마네는 모네의 재능을 인정했고 그가 훌륭한 작가임을 잘 알고 있었기 때문에 그가 돈이 없어서 그림을 그리지 못하는 일이 있

어서는 절대 안 된다고 생각했다.

사실 동종 업종의 전문가들이 서로를 인정한다 해도 그것을 표면적으로 드러내며 이성적으로 행동하기는 어렵다. 기본적으로 질투와 반목이라는 동물적 라이벌 의식이 작동하게 마련이다. 그런데 마네가 행한 너그러운 배려와 자애로운 행위는 결국 '자업자득'으로 돌아왔다. 그가 51세의 나이에 매독으로 사망했을 때 모네가 앞장서서 마네를 위한 대단한 일을 해냈다. 바로 1890년, 동료들과 모금을 통해 2만 프랑을 모아 마네의 유명작 〈올랭피아〉를 마네 부인으로부터 사들인 다음 국가에 기증했던 것이다. 이런 아름다운 사건이 우리 예술가들 사이에서도 일어났을까? 당대 예술가들의 인류애가 코끝이 찡해올 정도로 부럽기만 하다.

마네의 타고난 사교성은 매독으로 인한 합병증으로 고통받았던 만년에도 변치 않았다. 발목이 뒤틀리고 근육통 때문에 지팡이를 짚고 다녀야 했지만 카페에도 가고 카바레에도 갔다. 병이 심해지고 통증이 그치지 않자 앉아서도 그릴 수 있는 과일이나 꽃과 같은 정물화를 선호했다. 특히 장미, 백합, 튤립, 카네이션 등을 좋아했는데 이런 꽃 그림에도 여전히 마

〈작약 다발〉, 캔버스에 유채, 42x55cm, 1882, 개인 소장

네의 성급하고 서두르는 열정적인 기운이 잘 표현되어 있다. 많은 사람들이, 심지어 낯선 사람들조차 그에게 꽃을 보내기 시작했다. 모델 메리 로앙은 가정부 엘리자 편에 매일 싱싱한 꽃을 한 다발씩 보내왔다. 가정부가 꽃을 전해주면서 "몸조심하세요, 마네 씨. 감기에 걸리지 않게 하시구요. 몸을 돌보셔야 합니다"라고 말하자, 이에 감명받은 마네는 그녀의 초상을 그려주겠다고 약속했다. 이처럼 그는 모든 호의를 가슴 깊이 기뻐했으며 어떤 식으로든 보답하고 싶어 했다.

마네는 자신의 고통이 너무 심각할 때마다 자기를 낳아준 어머니를 원망했지만, 매일 계속해서 무리하여 이젤 앞에 앉았다. 더군다나 사경을 헤매며 누워 있을 때에도 그는 여자만 나타나면 평정(?)을 되찾았다. 아픈 가운데도 그는 방문객을 반갑게 맞았으며 덕담을 아끼지 않았다. 마네는 어쩔 수 없는 남자 중의 남자, 사교계의 제왕이었던 것이다.

앙리 루소

팔방미인 전과자의
오만과 천진난만

피카소를 비롯한 당대 아방가르드 화가들은 앙리 루소를 열렬히 숭배했다. 건방진 독설가로 남의 작품에 대해 칭찬하는 일이 드물었던 피카소는 루소의 작품을 수집했을 정도로 찬사를 아끼지 않았다. 이미 아방가르드 예술가로 유명해지기 시작한 스물일곱 살의 피카소는 1908년 11월 루소에게 경의를 표하기 위해 자신의 작업실에서 파티를 열었다.

초대된 사람들은 화가 조르주 브라크, 시인 막스 자콥, 기욤 아폴리네르, 작가 거트루드 스타인과 그녀의 연인 앨리스 B. 토클러스, 컬렉터이자 스타인의 오빠인 리오 등 파리의 유명한 보헤미안들이었다. 아폴리네르가 루소에게 바치는 시를 읽자 루소는 감사의 말을 전하기 위해 자리에서 일어나 피카소를 돌아보며 말했다. "우리 둘은 이 시대의 가장 위대한 화가들입니다. 당신은 이집트 스타일에서 최고이고, 나는 현대 스타일에서 최고죠!" 아뿔싸! 도대체 그가 무슨 소릴 하는지 알아듣는 사람은 아무도 없었다. 당시 피카소가 아프리카 조각 등 원시적인 것에 관심을 기울이고 있다는 얘기겠지만……. 어쨌거나 이들 젊은 예술가들은 그에게 '아버지 루소' 혹은 '루소 영감'이라는 별명을 하나 더 붙여주었다.

앙리 루소

Henri Rousseau
1844~1910

프랑스의 초현실주의 화가.
사실과 환상을 교차하며 이
국적인 정서를 주제로 다룬
풍경화, 인물화를 주로 그렸
다. 주요 작품으로 〈잠자는
집시 여자〉 〈꿈〉 등이 있다.

말년의 피카소가 자신이 구입한, 청년 시절부터 존경해 마지않던 루소의 그림 두 점을 들어 보이고 있다.
왼편은 루소이고, 오른편 여자는 루소의 두 번째 부인이다.

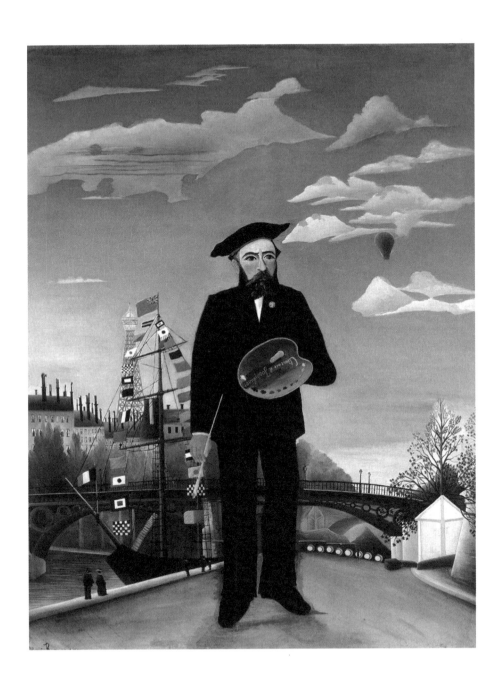

〈나, 초상−풍경〉, 캔버스에 유채, 110x140cm, 1890, 프라하 국립미술관

루소가 세관원으로 근무했던 센 강을 배경으로 그린 자화상으로, 베레모, 팔레트 등 화가로서의 자부심이 대단함을 보여준다.

이것은 당시 루소의 오만과 자만이 절정에 다다랐음을 보여주는 유명한 에피소드다. 현대미술을 전혀 몰랐던 루소는 세상에서 자기 그림이 최고라고 철석같이 믿었던 것이다. 이런 과대망상의 근원은 무엇일까? 그것은 마치 자수성가한 사람들에게서 자주 목격되는 심리적 메커니즘이 아닐까. 일반화의 오류를 감수하고 말한다면, 그들은 작은 성공에도 크게 만족하여 스스로를 영웅시하는 경향이 있다는 거다. 무에서 유를 창조하다시피 한 자신만의 경험을 매우 독자적인 것으로 치부한다. 루소 역시 어떤 미술교육을 받은 적도, 어떤 유파와 운동에 참여한 적도 없는, 오로지 자연만이 스승이었던 미술계의 이단아였다. 이처럼 젊은 아방가르드 예술가들의 추앙을 받게 되자 그렇지 않아도 자신의 능력을 과신하던 루소의 자만심은 오만으로 치닫게 되었던 것이다.

루소는 특이하게도 세관원 출신의 화가였다. 젊은 시절 고향의 변호사 사무실에서 급사로 일했던 그는 결혼 후에는 파리의 세관 사무소에서 일했다. 이 직업 때문에 루소는 세관원이라는 뜻의 '두아니에Le Douanier'라는 별명으로 불렸다. 그렇지만 그의 업무는 거창한 별명과는 어울리지 않는 단순한 통행료 징수였다. 게다가 세관 업무는 그리 바쁜 편이 아니었다. 출근해서 하는 일이란 고작 센 강을 타고 올라온 상선들의 하역 물품을 기록해두었다가 세금을 매기는 게 전부였다. 매일 똑같은 일이 되풀이되는 아주 지루한 직업이었다. 세관원

으로 일하면서 그림을 그리던 루소는 40세가 되던 해 미술관에 들어가 그림을 모사할 수 있는 허가증을 발급받는 등 그림에 진지하게 몰두한다. 바로 이듬해에는 작업실을 마련해 공식적으로 작품을 발표하기 시작했고, 49세가 되어서야 비로소 전업 화가의 길을 걷기 위해 22년간 몸담았던 세관을 떠나게 된다.

　　루소는 그림을 그리는 한편 가끔 작곡을 하거나 시와 희곡을 쓰기도 했다. 시를 한 편씩 지어 친구들에게 보여주곤 했지만 어느 누구도 진지하게 여기지 않았다. 한 번 세관원은 영원한 세관원이라고 생각하던 시절이었다. 그런데 1885년 첫 아내를 생각하며 작곡한 왈츠곡 〈클레망스〉가 프랑스 음악 아카데미에서 상을 받게 되면서 얼마간 인정을 받았다. 또한 아마추어 바이올리니스트이기도 했던 루소는 세관 퇴직 후 지급되는 소액의 연금으로 생활할 수 없게 되자 바이올린 레슨을 하기도 했다. 시와 음악에 대한 재능은 아마추어적인 것이었지만 그림에 대한 재능은 독창적이어서 아방가르드 작가들의 영감을 자극했다.

　　아방가르드 화가들은 루소의 작품을 살롱전의 때가 묻

루소는 그림뿐 아니라 작곡, 시, 희곡 등 다방면에 재주가 많은 사람이었다.
특히 아마추어 바이올리니스트로도 활동했다.

지 않은 순수한 작품이라고 생각했다. 그의 그림에서 뿜어 나오는 낯설고 싱싱한 분위기, 신비롭고 원초적인 에너지를 좋아했다. 다시 말해 전통적인 교육체계에 질린 지식인과 예술가들은 루소를 자연이 이끄는 대로 본래의 자기와 하나가 되어 작업하는 '위대한 원시인'으로 보았던 것이다. 더군다나 주의의 비난이나 조롱에도 굴하지 않고 한결같이 자신이 원하는 그림을 그리는 루소의 끈기와 열정에 감복했다.

　　　루소는 어떻게 아방가르드 작가의 영감을 자극할 만한 그림을 그릴 수 있었을까? 노동자계급 출신에다 배움도 짧고 프랑스 바깥을 한 번도 여행한 적이 없는 그저 평범했던 세관원이 말이다. 루소의 재능과 힘은 자연을 관찰하고 해석하는

〈꿈〉, 캔버스에 유채, 298×204cm, 1910, 뉴욕현대미술관
루소가 평상시 열심히 드나들던 식물원과 동물원에서 영감을 얻어 제작한 작품이다.

저만의 취향 때문이 아닐까? 루소의 대표작은 열대 원시림을 모티프로 한 것들인데, 그것은 그가 나무를 아주 좋아해 자주 숲길을 산책했고 틈나는 대로 수목원과 식물원을 방문했다는 사실과 관련된다. 특히 파리국립식물원은 루소가 상상했던 원시림의 영감을 제공했다. 그는 식물원 온실을 산책하면서 무궁무진한 상상의 세계로 들어갔다. 그 외에 루소가 매혹된 장소는 미술관과 자연사박물관이었다. 훌륭한 화가들의 작품을 둘러보면서 나중에 써먹을 수 있도록 꼼꼼히 기록하는 것을 잊지 않았다.

소박파 의 화가로 알려져 있는 루소라는 화가는 진정 자신의 그림처럼 어눌하고 천진난만하고 매혹적인 성품을 가진 사람이었을까? 사실 루소는 절도와 사기 혐의를 가진 전과자였다. 거짓말도 지나치면 사기가 되는 거다. 루소는 자신의 정글 그림이 아프리카를 다녀와서 그린 게 아니라는 사실이 들통날까 봐 외국에 다녀왔다고 거짓말을 했다. 전쟁터에 나간 적이 없었던 자신을 전쟁 영웅이라고 거짓말하기도 했다. 마치 자기가 꾸며낸 이야기의 주인공처럼 말이다. 이 화려한 레토릭은 얼마나 황당한 문학인가! 사실 모든 예술은 꾸며낸 얘기가 아닌가? 그리고 예술가는 그 꾸며낸 예술 속에서 사니, 환상과 현실을 자주 혼동하는 건 자연스러운 일이다. 의식적으로든 무의식적으로든 말이다.

게다가 젊은 시절, 변호사 사무실에서 일했던 루소는

소박파 Naive Art
미술사상 어떤 유파를 지칭하는 것이 아니라, 고전적이고 아카데믹한 기법을 무시하고 원시적인 방법으로 밝은 색채를 사용하여 일상적인 풍경 등의 소재를 표현하는 일부 작가의 작품 경향을 가리키는 말.

다량의 우표와 현금을 훔친 죄로 짧은 기간 감옥에 수감되었다. 그리고 감옥에서 나가기 위해 군대에 자원해야만 했다. 두 번째 전과는 세월이 한참 흐른 후에 간교한 은행 사기 사건에 연루된 것이다. 은행 직원이었던 친구의 음모하에 루소는 가명으로 계좌를 만들어 날조된 예금증서를 만들어냈다. 범죄는 곧장 탄로났고 감옥에 끌려갔다. 루소는 재판에서 자신의 '순진한' 이미지를 이용했지만 배심원들은 그를 완전히 믿지는 않았다. 루소는 벌금을 물고서야 풀려나올 수 있었다.

그렇다고 루소가 사기성만 농후한 사악한 인간은 아니었다. 예술가는 현실과 환상의 경계에서 사유하기 때문에 그들의 말은 늘 드라마틱하게 과장되기 마련이니, 어쩌면 '예술은 사기'라고 말한 백남준의 말은 지나치지 않다. 실상 루소는 불쌍한 이웃을 보면 앞뒤 생각 없이 퍼주는 사람으로도 유명했다. 만년에 꽤 돈을 벌었지만 언제나 빈털터리였던 것도 그 때문이다. 뿐만 아니라 의외로 루소는 아주 무던한 성격이어서 손님이 찾아오면 누구든 반갑게 맞아주었다. 바쁠 때 손님이 찾아오더라도 귀찮은 내색을 하지 않았으며, 손님이 불편을 느낄까 봐 최선을 다해 배려했다. 황당한 이력과는 달리 따뜻한 마음의 소유자였던 것이다.

루소의 죽음은 그의 생애처럼 남달랐다. 두 번의 결혼과 두 아내의 죽음, 연이은 자식들의 죽음으로 상처투성이가 된 루소의 말년에 다시 한 번 사랑이 찾아왔다. 문제는 안타까

운 짝사랑이었다는 점! 쉰네 살의 과부에게 홀딱 마음을 빼앗긴 것이다. 루소는 정성껏 마련한 선물을 건네곤 했으나 그녀는 좀체 마음을 열지 않았다. 시큰둥한 여자의 태도에 크게 낙담한 루소는 절망 끝에 제 몸에 상처를 냈다. 상처가 덧나서 곪아도 치료를 마다했던 그의 몸은 서서히 썩어 들어가기 시작했다. 이웃들이 루소를 병원으로 옮겼지만 이미 치료 시기를 놓친 후였다. 여자는 병상에서 신음하며 죽어가던 루소를 방문하지 않았다.

　　루소는 버림받은 사랑을 저주하며 쓸쓸히 눈을 감았다. 향년 예순여섯의 루소의 장례식을 찾은 조문객은 일곱 명뿐이었다. 입체파 화가 들로네가 30년간 묘지 비용을 냈고, 조사는 시인 기욤 아폴리네르가 썼고, 이를 돌에 새긴 것은 조각가 콩스탕탱 브랑쿠시였다. 돈키호테처럼 평생을 아웃사이더로 살았던 그다운 종말이었다.

피에트
몬드리안

아버지를 버린
강박증자의
재즈 사랑

피에트 몬드리안의 콧수염은 히틀러를 연상시킨다. 그런 콧수염은 마치 일종의 강박에 대한 아이콘처럼 느껴진다. 몬드리안은 초록색을 싫어했다. 1933년 녹음이 우거진 어느 날, 칸딘스키의 집에 초대되었을 때 몬드리안은 창밖의 나무가 보기 싫다고 창을 등지고 앉아 있었다. 더구나 파리의 작업실에서 누군가에게 받은 튤립의 초록색 잎을 흰색으로 칠하는 파격적인 행동을 보이기도 했다.

몬드리안은 왜 초록색을 싫어했을까? 아마 단순히 자연을 혐오했다기보다는 자신이 추구하는 예술관 때문이었으리라. 말하자면 몬드리안의 작품은 자연의 외형을 재현하고 묘사하는 것으로부터 벗어나고자 했다. 왜냐하면 자연은 너무나 변덕스럽고 무질서하기 때문이다. 어쩌면 녹색 계열의 색채 역시 자연을 환기한다는 이유로 매우 혐오했을 것이다. 이렇게 극단적으로 자연의 외적 형태를 혐오하고 거부하게 된 정확한 이유는 알 수 없지만, 아마도 몬드리안이 생계유지를 위해 거의 전 생애에 걸쳐서 도자기에 꽃을 그리는 일을 했기 때문이 아닌가 싶기도 하고, 한편으로는 신지학*의 영향으로 물질에 대한 혐오감을 가졌기 때문일지도 모른다.

몬드리안은 1872년 네덜란드의 한 소도시에서 태어났다. 초등학교 교장이던 아버지는 칼뱅교 광신도로서 아주 차갑고 냉정한 사람이었다. 아버지는 아마추어 화가이기도 했지만 아들만큼은 목사가 되기를 원했다. 종교적 환상과 헌신에

신지학Theosophy

보통의 신앙으로는 알 수 없는 신의 심오한 본질이나 행위에 관한 지식을 신비적인 체험이나 특별한 계시에 의하여 알아가고자 하는 종교철학.

피에트 몬드리안

Piet Mondrian
1872~1944

네덜란드 화가. 칸딘스키와 함께 추상회화의 선구자로 불린다. 신조형주의라는 양식을 통해 기하학적이고 추상적인 회화를 추구했다. 그의 이러한 스타일은 20세기 미술과 건축, 패션 등 예술계 전반에 영향을 미쳤다.

만 매달렸던 탓에 아버지는 가족들에게 안락한 삶을 제공해주지 못했다. 어린 누이가 살림을 맡아 할 정도로 어머니는 자주 아팠고 가정 형편은 가난을 면치 못했다. 이런 경제난과 교육 부족 그리고 절제된 금욕주의적 성장 배경은 어린 몬드리안으로 하여금 세상과 인간에 대한 신뢰를 잃게 만들었다. 몬드리안은 심리적으로 예민하고 불안정했으며, 점차 자기만의 상상의 세계로 퇴행한 것으로 보인다.

몬드리안은 파리에 정착한 서른 살쯤, 물려받은 아버지의 이름 피터르 코르넬리스 몬드리안을 피에트 몬드리안으로 바꾸었다. 아버지의 이름을 거부하는 것은 아버지를 심리적으로 거세하는 것에 다름 아니다. 그렇지만 아버지에 대한 동일시와 죄의식은 여전히 그의 작품에서 반복된다. 반복은 강박이다! 그의 작품의 모태가 된 신지학도 사실 아버지에 대한 거부에서 비롯된 것이다. 그러니까 실제 아버지를 버리고 더 큰 아버지를 선택한 셈이다.

신지학은 데 스테일* 운동의 모태가 된다. 몬드리안의 인생에서 가장 중요한 것은 화가이자 시인 테오 반 두스뷔르흐와의 만남이며 그와 데 스테일 운동을 전개했던 일이다. 이 운동은 바다로부터 국토의 5분의 2를 직선의 토지로 얻어낸 네덜란드인의 집념을 반영한 것이기도 하다. 네덜란드의 국토는 국민들의 간척 사업에 의하여 만들어져 거의 직선으로 이루어져 있다. 그러므로 네덜란드 사람들은 직선이 인간의 의

데 스테일*de stijl*
'스타일'이라는 뜻.

지이며 직선이야말로 신 혹은 유토피아를 향한 지향성을 의미한다고 보았다. "자연과 지성, 또는 여성적인 원리와 남성적인 원리, 부정적인 것과 긍정적인 것, 정적인 것과 동적인 것, 수평적인 것과 수직적인 것"이 균형을 이루어야 한다는 이론을 제시했던 것이다.

1920년대 초 몬드리안은 자신의 작업실을 점차 데 스테일 양식에 맞추어 개조했다. 마치 방이라는 커다란 캔버스에 점을 찍듯이 색면으로 장식하는 한편, 자신의 작품들을 걸었다. 그의 작품들은 색의 연속에 흡수되면서 밝은 색채로 구성된 전체 패턴의 한 부분처럼 보였다. 몬드리안은 단순한 가구 몇 점과 오래된 난로를 제외한 모든 사물들을 색칠하거나 직접 만들었다. 가구는 흰색과 검정색, 전축은 빨강으로 칠했다. 어쩌면 숨이 막힐 정도로 딱딱한 분위기처럼 느껴지기도 한다. 또한 몬드리안은 자신의 작업실 입구에 작은 오브제를 두었는데, 초록 잎사귀를 흰색으로 칠한 조화였다. 그것은 아마 네덜란드 신교도들이 집 현관에 종교화 대신 꽃 그림을 걸던 문화적 습속일 것이다. 한편 어떤 신문기자가 그 꽃이 무엇을 의미하는지 묻자, 그는 자신의 삶에서 사라진 여성을 상징하며 그 여성은 예술을 위해 봉헌되었다고 대답했다. 몬드리안이 독신으로 사는 이유를 의미하는 것이다!

사실, 평생 독신으로 살았지만 몬드리안이 애초부터 결혼을 전혀 고려하지 않은 것은 아니었다. 1909년 작품이 팔

〈시계꽃〉, 종이에 수채, 47.5x72.5cm, 1908, 헤이그 시립미술관

독신이었던 몬드리안의 여성에 대한 태도가 엿보이는 작품으로, 여성에 대한 경직된 마음을 보여준다. 즉 눈을 감은 여성은 그나마 눈을 감은 여성이어야 비로소 맘 놓고 바라볼 수 있는 몬드리안의 소심한 태도를 의미한다.

리기 시작하던 해 전통적인 가족을 이루고자 하는 용기를 가지고 약혼하지만 그 관계는 곧 끝난다. 그가 여성을 어떻게 생각하고 있었는지는 여성을 그린 작품에서 잘 드러난다. 물론 여자 초상을 단독으로 그리는 것조차 흔치 않은 일이었지만, 그나마 남아 있는 여성에 관한 그림을 보면 그가 여성에 대해 얼마나 경직된 태도를 가졌는지 단박에 알 수 있다. 그러니까 혐오스럽다거나 끔찍한 그림이 아니라 어색하고 어둡고 딱딱하고 경직되어 있다.

　　몬드리안의 작업실과 방은 사진작가들의 마음을 사로잡았다. 1926년 찍은 작업실 사진을 보면, 그가 어떤 사람인지 단박에 드러난다. 아니 타인이 자신을 어떻게 봐주었으면

몬드리안의 파리 작업실

모든 것은 흐트러짐 없이 잘 정돈되어 있다. 그 가운데 유일하게 삐딱하게 보이는 것은 책이다. 더군다나 테이블 위의 책은 화면 가장 앞에서 압도적으로 드러나는데, 그것은 바로 전까지 책을 읽고 있었음을 암시한다. 즉 이론가와 비평가에 가까운 몬드리안의 성향, 그러니까 그가 얼마나 지식과 철학에 경도된 사람인지를 보여주는 것이다.

하는지가 잘 드러나 있다. 오른쪽에는 큰 이젤, 중앙에는 작은 이젤이 있다. 흰색으로 칠한 이젤은 작품을 전시하는 데만 쓰였다. 그림을 그리는 도구로 사용하지 않는다는 말이다. 이는 그의 작업실이 얼마만큼 장식적인 효과를 염두에 두고 배치되었는지를 말해준다. 모든 것은 흐트러짐 없이 잘 정돈되어 있다. 그 가운데 유일하게 삐딱하게 보이는 것은 책이다. 더군다나 테이블 위의 책은 화면 가장 앞에서 압도적으로 드러나는데, 그것은 바로 전까지 책을 읽고 있었음을 암시한다. 그것은 이론가와 비평가에 가까운 몬드리안의 성향, 그러니까 그가 얼마나 지식과 철학에 경도된 사람인지를 보여주는 것이다. 이것이 바로 작업 중에 사진 찍히는 것을 거부했던 몬드리안이 자기를 드러내는 방식이다.

그래서 몬드리안의 방을 찍은 사진에는 몬드리안이 없다. 그는 무질서하다는 이유로 스냅사진을 찍지 않았을 뿐만 아니라 작업실 풍경에 자신이 노출되는 것이 '과잉'이라고 생각될 때 절대 포즈를 취하지 않았다. 이처럼 몬드리안과 사진가는 작가의 자세를 포함한 작업실 안의 모든 것들을 매우 세심하게 신경 써서 배치했다. 새 작업실에 있는 몬드리안의 모습을 보여주고 싶었던 한 네덜란드 사진기자는 포즈를 취해주지 않는 그의 고집 때문에 결국 포토몽타주를 만들어야 했을 정도다. 이처럼 몬드리안은 그 어떤 예술가보다도 자신의 작업실 그 자체를 하나의 작품으로 창조하고자 열망했다. 작업

실 그 자체가 자기의 얼굴 즉 자화상이니 자기의 얼굴을 찍는 것은 중복이라고 생각했던 것!

그런 몬드리안의 삶과 예술에 변화가 일어났다. 제2차 대전을 피해 온 뉴욕의 맨해튼은 68세의 몬드리안을 경악하게 만들었다. 뉴욕은 생전에 그가 추구하던 유토피아와 가장 닮아 있었던 것이다. 전통에 지배당하고 있는 유럽의 곡선적인 건축과 녹색의 공원에서 염증을 느꼈던 몬드리안에게 뉴욕은 신조형주의의 이상향처럼 생각되었다. 몬드리안은 풀 한 포기 없이 기하학적 질서로 가득 찬 뉴욕에 감동했고 심리적 안정감을 느꼈다. 그에게 뉴욕은 지적인 절대성의 극치로 각인되었던 것이다.

게다가 뉴욕은 음악을 좋아했던 몬드리안에게 새로운 음악을 선사했다. 재즈! 그는 고령에도 불구하고 친구와 함께 할렘에서 흑인들의 생생한 재즈 연주를 즐겨 들었으며 음반을 대대적으로 사 모았다. 몬드리안은 특히 30년대 후반부터 40년대 초반에 걸쳐 미국에서 대중화된 재즈 음악인 부기우기▪의 경쾌함과 즉흥성, 그리고 그 음악에 맞춰 추는 스윙댄스에 굉장한 감흥을 받게 된다. 춤 역시 몬드리안의 장기였다.

드디어 극도로 색채에 예민했으며 수직과 수평에 대해서도 엄격했던 몬드리안의 작품에 새로운 변화가 생기기 시작했다. 되찾은 자유와 뉴욕의 활기찬 생활, 미국 음악에서 새로운 영감을 얻은 그는 종전의 검은 선을 사용한 엄격한 무늬

부기우기 boogie-woogie
피아노를 기반으로 한 블루스 스타일의 음악으로 한 마디 8박자를 왼손으로 연주하면서 오른손으로는 자유롭게 연주하는 피아노곡.

에서 벗어나 검은 선은 색띠로 바꾸고, 색띠의 연속적인 흐름
은 작은 네모꼴의 연속무늬로 바꾸었다. 이처럼 색채와 형태
모두 좀 느슨한 태도를 보였는데 이름하여 〈부기우기〉 연작의
탄생이다. 빠르고 짧은 리듬이 자유롭게 변주되는 재즈처럼
그의 그림에도 예전에 없던 길게 이어지는 색띠 속에 작고 빠

〈브로드웨이 부기우기〉, 캔버스에 유채, 127x127cm, 1942~1943, 뉴욕현대미술관

르게 반복되는 색점들이 등장하기 시작했다. 검정의 단조로운 직선이 금관악기 같은 밝은 황색으로 변하는가 하면, 빨강과 파랑의 작은 네모는 명멸하는 네온사인과 빌보드를 연상시킨다. 뿐만 아니라 그것은 빠르게 스텝을 밟고 있는 댄서들의 경쾌한 움직임을 보는 것 같기도 하다.

이처럼 몬드리안의 작품은 즉석에서 창작, 연주되지만 무한한 자유 변주를 하는 재즈와 같았다. 몬드리안의 작품에서 재즈의 스타카토처럼 장단의 살아 있는 리듬을 만나는 것은 음악을 사랑하는 이들에겐 분명 색다른 매력일 것이다. 앞으로 몬드리안의 작품을 보면, 나도 모르게 스윙 스텝을 밟는 스스로를 발견하게 될 것만 같다. 참 경쾌한 일이다.

미켈란젤로
부오나로티

애 달 픈
동성애적 성향이
만든 소네트 사랑

미켈란젤로는 조각을 최고의 예술로 생각했다. 같은 조형예술인 회화와의 단순 비교가 아닌, 문학과 음악과 같은 타 장르 예술과 비교해도 가장 뛰어난 예술이라고 생각했다. 르네상스인들은 인문학자들의 도움으로 조형예술의 위상이 좀 나아졌다고 느꼈지만, 비천한 육체노동에 근간한 조각이 최고의 예술이라는 생각에는 전적으로 동의할 수는 없었을 터다! 미켈란젤로의 이런 생각은 조각만이 유일하게 신의 창조 행위를 상기시키기 때문이었다. 조증이 한창이던 서른일곱, 천지창조를 주제로 프레스코 벽화를 그릴 때도 미켈란젤로는 조각가가 그림을 그리고 있다고 엄청 투덜거렸다.

미켈란젤로는 자신의 조각에 숭고하고 비장한 사상만을 담았다. 그러다 보니 억압된 자기감정을 표출할 수 있는 또 다른 장르가 필요했던 것일까? 미켈란젤로는 수백 편의 소네트*를 지어 삶 속에서 느끼는 희로애락의 감정을 토로했다.

통상 미켈란젤로는 화를 잘 내는 사람, 말수가 적고 내성적인 사람, 침울하고 상을 찌푸린 채 고심하는 사람, 사람과 잘 어울리지 못하는 등 사회생활을 멀리하고 고독 속에 파묻혀 사는 초연한 사람이라는 이미지로 굳어져 있다. 더군다나 먹고 마시는 일을 자제하고 잠도 거의 안 자면서 검소한 생활을 했던 것으로 알려진 미켈란젤로는 분명 화려한 생활을 즐겼던 레오나르도 다빈치나 라파엘로와 같은 동시대의 다른 예술가들과 달랐다. 그는 멋있는 옷을 삼가고 조촐한 작업복과

소네트sonnet

소곡 또는 14행시를 일컫는다. 13세기 이탈리아의 민요에서 파생된 것이며, 단테나 페트라르카에 의해 완성되었고, 르네상스 시대에는 유럽 전역에 널리 유포되었다.

미켈란젤로 부오나로티

Michelangelo di Lodovico Buonarroti Simoni 1475~1564

이탈리아의 조각가, 건축가. 르네상스 회화, 조각, 건축에서 위대한 업적을 남겼다. 주요 작품으로 〈피에타〉〈다비드〉 등이 있다.

〈다비드상〉, 대리석, 517cm, 1501~1504, 피렌체 아카데미아 미술관

미켈란젤로의 남성상이 잘 드러나 있다. 조각은 작가 특유의 '덜어내기' 방법으로 제작된 것이다.

장화를 즐겨 신었고 그런 차림으로 잠을 자기도 했다. 예컨대 『미술가 열전』을 쓴 조르조 바사리의 말처럼, 예술과 결혼한 사람으로 치부되어 예술 외에는 어떤 것에도 무심했다고 전해졌던 것이다. 그러나 이런 통념과는 달리 그는 사람을 싫어하지도 않았고 은둔자도 아니었다. 그것은 미켈란젤로가 시와 노래와 농담을 즐겼다는 사실에서도 드러난다. 특히 그는 조각이나 회화로는 담아낼 수 없었던 인간적인 마음을 시와 편지에 담아냈다.

1546년 이후에는 시집 출판에도 관심을 기울였고 당대 로마의 유명 작곡가들은 그의 시에 곡을 붙이기도 했다. 바로 마드리갈*이 그것이다. 미켈란젤로는 당대 그 누구와 견주어도 손색이 없었던 시인이자 작사가였던 것이다.

마드리갈madrigal
14~16세기에 이탈리아에서 성행한 세속 성악곡.

> 하루라도 당신을 만나지 못하면
> 어디에도 평안이 없습니다.
> 당신을 만날 때
> 당신은 마치 굶주린 자의 맛있는 음식과도 같습니다.
> 당신이 웃음 지을 때, 길에서 인사를 할 때
> 나는 용광로처럼 불타오릅니다.
> 당신이 말을 걸어주면
> 나는 얼굴을 붉히지만
> 모든 괴로움은 일시에 가라앉지요.

사랑에 빠진 미켈란젤로의 심정이 적나라하게 드러나는 시다. 도대체 누구를 향해 그리움과 고통이 가득한 연심을 표현했던 것일까? 미켈란젤로는 모든 아름다운 것에 사로잡혔다. 특히 예술과 음악과 학문에 몰두하는 아름다운 외모를 지닌 청년들에 매혹되었다. 그의 소네트는 거의 게르라르도 페리니와 페보 디 포기오와 같은 잘생긴 젊은이들에게 보내졌다. 미켈란젤로 역시 레오나르도 다빈치처럼 미소년들에 매료되었던 것이다. 콰트로첸토(15세기), 당대의 가치관이었던 신플라톤주의 철학이 시쳇말로 '예쁜 게 착한 거'였다니, 그리고 그 예쁜 게 남자아이들이었다니, 르네상스인들의 미소년 사랑을 어찌 탓하랴! 미켈란젤로의 미소년 사랑은 나이가 들어서도 식을 줄 몰랐다. 아마도 외모 콤플렉스(지금 보면 좀 개성적인 외모에 속하겠지만) 때문인지 추남에게는 관심이 없었고 추한 것은 절대로 그리지 않았다. 레오나르도 다빈치가 추한 것에 관심을 갖고 거지와 광인과 기형인들을 그린 것에 비하면 달라도 너무 다르다.

누구보다 신플라톤주의적 이념에 몰두했던 미켈란젤로는 자연스럽게 남자의 육체미를 찬미했다. 그리하여 탄생한 수많은 남성 누드는 자신만만하면서도 은근하고 인위적으로

〈가니메데스의 납치〉, 소묘, 24.2×28.5cm, 15세기경, 보나 미술관
토마소(소년)와 자신(독수리)을 묘사한 소묘.

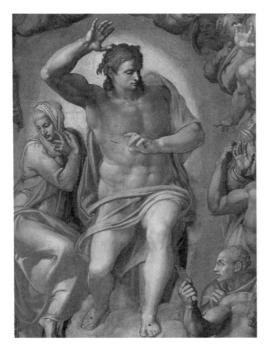

포즈를 취한 듯하면서도 자연스럽고 어린 듯하면서도 남성적인 힘찬 근육을 가지고 있다. 일반적으로 미켈란젤로가 동성애자였기에 그토록 아름다운 남성을 조각할 수 있었다는 견해가 지배적이다. 심지어 〈천지창조〉 〈최후의 심판〉 속 여성들은 모두 남성의 근육질을 가지고 있다.

1532년 57세의 미켈란젤로는 무려 서른다섯 살이나 어린 토마소 데 카발리에리라는 멋진 귀족 청년을 소개받는다. 그는 나머지 인생을 그에게 몰두한다. 미켈란젤로에게 토마소는 그 이전까지 만났던 돈 밝히고 경박한 미소년들과는 달리, 탄탄한 육체는 물론 세련된 매너와 고상한 성품을 가진 비범한 지성의 소유자로 느껴졌다. 무엇보다 토마소가 예술에 미쳐 있다는 사실이 마음에 들었다. 수많은 사랑의 소네트가 저절로 나올 수밖에 없는 대상이었던 것! 그뿐이 아니다. 미켈란젤로는 자신과 토마소를 그리스신화 속 인물로 분하여 그리기도 했다. 그것은 다름 아닌 제우스가 독수리로 변신하여 아름

다운 목동 가니메데스를 납치하여 올림포스 신궁으로 데려가는 그림이었다. 그는 이 그림을 그려 토마소에게 보내기도 했다. 또한 시스티나 성당의 〈최후의 심판〉에서는 그를 건장한 그리스도의 모습으로 표현하기도 했다.

칭찬에 인색하기 그지없었던 미켈란젤로가 토마소에게 보낸 소네트를 보면, 사랑에 눈먼 노인이 보내는 숭배에 가까운 찬사가 낯 뜨거울 지경이다.

"내가 너만을 사랑한다고, 내 신사여. 흥분하지 말아다오. 네게서 가장 많이 사랑하는 것은 한 사람이 다른 사람의 정신에 사로잡힌다는 것이므로. 내가 원하는 것, 네 미모에서 배우는 것은 인간의 정신으로는 이해하기 어렵네. 우선 알려고 하지 말아야 하네.""식음을 잊는 것이 그대의 이름을 잊는 것보다 훨씬 쉽다오. 초라하게도 음식은 단지 우리의 육신을 지탱할 뿐이지만 그대의 이름은 나의 육신과 정신 모두를 부양한다오."

세간에 회자되는 것처럼 그들의 사랑은 에로틱하다기보다는 플라토닉한 관계였을 가능성이 크다. 그러나 그것이 관념적인 사랑이었다 하더라도 동성애이긴 매한가지다. 여하튼 스승과 제자로서 그들의 우정은 32년간 지속되었고, 미켈란젤로는 사랑하는 이 남자의 팔에 안겨 죽었으니, 무슨 여한이 있을까!

미켈란젤로가 죽고 난 뒤 60여 년 뒤인 1623년, 조카의

아들이 우연히 그의 육필 시를 접하게 되
었다. 조카의 아들은 그 시들이 눈을 뗄
수 없을 정도로 아름답다는 사실에 매료
되었고, 그 연시가 모두 남성들에게 바쳐
졌다는 사실에 경악한다. 가문의 수치라
고 비난받을 게 뻔하지만 묻히기에는 너
무도 아까운 미문이었다. 고심 끝에 내린
타협안이 시 속의 남성형 대명사를 여성
형으로 바꾸어 출간한다는 것! 이 시집은 시인으로서 미켈란
젤로의 명성을 드높이는 데 기여했지만 250여 년간 미켈란젤
로의 동성애적 성향은 가려지게 되었다. 그리고 19세기 말 시
집의 여성형 대명사를 다시 남성형으로 되돌려놓은 사람이 있
었으니, 그는 영국의 미술사가이자 동성애운동가로 『미켈란
젤로 부오나로티의 생애』를 펴낸 존 애딩턴 시먼즈였다.

미켈란젤로는 소네트를 남성들을 위해서만 쓰지는 않
았다. 예순이 넘은 그는 비토리아 콜론나라는 귀족 가문의 지
적이고 정결한 미망인과 사랑을 나눈다. 마치 단테의 베아트
리체에 비견할 만한 여자였지만 사실 남성성이 강하고 신앙심
이 강한 여자였다. 미켈란젤로는 그녀를 고상한 정신적 자질
을 가진 여인으로 숭배했던 것 같다. 비토리아 역시 이 예술가
에 깊은 감동을 했고 그리스도에 대한 열렬한 신앙에 기초한
우정을 간직했다. 두 사람 모두 미를 사랑했고 신을 사랑했다.

1994년에 출간된, 미켈란젤로와 비토리아 콜론나에 관한 이야기.

비토리아에게 보낸 소네트를 보면 미켈란젤로는 그녀가 아주 아름다운 여자라고 확신하고 있는데, 전해지는 그녀의 초상은 별로 아름답지 않다.

　미켈란젤로가 뛰어난 소네트를 썼다 하더라도 그는 시를 본업으로 생각하지는 않았다. 그는 시를 그저 하나의 여기餘技로 생각했다. 그런 까닭에 조각에 대해서는 오만할 정도로 당당했던 그가 시에 대해서는 겸손한 태도를 취했으며 좀 더 솔직했고 위트가 있었다. 그래서 독자들은 미켈란젤로의 인간미와 진면목을 더 잘 파악할 수 있게 되었다.

　미켈란젤로의 조각이 '덜어내기'라면, 소네트는 '더하기'가 아닐까? 다시 말해 미켈란젤로에게 조각은 절제와 억압이고, 시는 과잉이고 잉여가 아닐까? 미켈란젤로는 그런 식으로 자기 삶의 밸런스를 맞출 줄 알았다. 평균 수명이 50년도 안 되었던 500년 전, 아흔 살까지 살았던 대가의 장수 비결 중 하나는 바로 문학과 미술 간의 균형 혹은 아슬아슬한 줄타기에서 온 것은 아니었을까?

폴 세잔

현대미술을
탄생시킨
소심증과
갈고리 콤플렉스

세잔은 하나의 정물화를 완성하기 위해 백 번이나 작업을 했다. 초상화를 그릴 때는 모델을 백오십 번이나 한자리에 앉혔다. 그는 가족의 격려도 없이 제자도 없이 언제나 혼자서 작업했다. 세잔은 어머니가 죽은 날 오후에도 작업을 했다. 온갖 전통에 묶여 있는 가톨릭 신자임에도 불구하고, 하루 일을 빼먹지 않으려고 어머니의 장례식에도 참석하지 않았다. 누구보다도 모친을 사랑했고 그 죽음을 슬퍼했지만, 그림을 그리러 생트 빅투아르 산으로 가야 했던 것이다. 그뿐이 아니다. 세잔은 병역 기피로 경찰에 수배 중일 때에도 에스타크에서 그림을 그렸다. 그림은 그의 세계이자 삶의 방식이었다. 그럼에도 불구하고 그는 화가라는 자신의 천직에 대해서 회의를 품기 시작했다.

세잔의 끊임없는 회의와 의심은 그만의 재능이자 취향이었다. 이런 성향은 세잔을 매우 더디게 작업하는 화가로 만들었다. 생각을 많이 하는 사람이 행동이 더딘 것처럼 말이다. 세잔은 칸트처럼 '시계-인간'이었다. 그는 6시부터 10시 반까지 집에서 떨어진 아틀리에에서 일하고 다시 집으로 돌아와 점심을 먹었다. 그리고는 즉시 떠나 5시까지는 '모티프(생트 빅투아르 산으로 그림 그리러 가는 것을 그렇게 말한다)'에서 일하거나 다른 곳에서 풍경화를 그렸다. 그리고는 돌아와 저녁을 먹고 일찍 잠자리에 들곤 했다.

세잔은 하루 종일 작업을 했지만 아주 천천히 일했다.

폴 세잔

Paul Cézanne
1839~1906

프랑스 화가. 자연의 모든 형태를 원기둥, 구, 원뿔로 해석한 독자적인 화풍을 열었다. 큐비즘을 비롯한 현대의 모든 유파에 큰 영향을 미쳤다. 주요 작품으로 〈생트 빅투아르 산〉〈카드놀이 하는 사람들〉 등이 있다.

종종 완성한 그림을 모조리 다 긁어내고 처음부터 다시 시작
했다. 가끔씩 분노에 차 벌떡 일어나서는 팔레트나이프로 캔
버스를 마구 찢기도 했고 심지어 캔버스를 창밖으로 던져버
렸다. 친구들이 나뭇가지에 걸려 있는 캔버스를 발견하는 일
은 다반사였다. 그는 골똘히 명상에 잠겨 아틀리에를 이리저
리 돌아다니는 버릇이 있었다. 그러고는 정원으로 내려가 가
만 앉아 있다가 다시 급하게 위층으로 올라가기 일쑤였다. 평
론가이자 화가로 세잔의 전기를 쓰기 위해 엑상프로방스에 와
있던 에밀 베르나르는 정원에서 크게 낙담한 기색으로 앉아
있는 세잔을 자주 볼 수 있었다고 전한다.

엑상프로방스의 아틀리에.

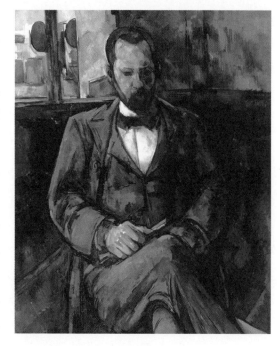

세잔의 탐구열은 지칠 줄 모르고 지속되었다. 그는 풍경, 정물, 인물 등의 소재를 수백 번 반복해서 그렸다. 그리고 이런 모든 대상이 건축물처럼 견고하게 구축적으로 보이기를 원했다. 어떻게 하면 인상주의자들의 그림을 보다 견고한 것으로 만들 수 있을까 고민한 흔적이 역력했다. 특히 정물화를 그리기 좋아했는데, 그것은 정물이 인간에 비해 문제를 훨씬 덜 일으킨다는 이유였다. 그는 모든 모델에게 정물처럼 완벽하게 정지한 채로 앉아 있기를 요구했다. 유명 화상이었던 앙브루아즈 볼라르의 초상화를 그릴 때였다. 세잔은 볼라르에게 아침 8시부터 밤 11시 반까지 휴식도 없이 흔들거리는 포장용 상자 위에 놓인 의자에 앉아 있으라고 강요했다. 하루는 볼라르가 졸다가 바닥에 넘어지고 말았다. 그러자 세잔이 퉁명스럽게 말했다. "사과가 움직이는 거 봤어?" 그 후 볼라르는 의자에 앉기 전 엄청난 양의 커피를 마셔야 했다. 세잔은 볼라르가 백

〈앙브루아즈 볼라르의 초상〉, 캔버스에 유채, 81x101cm, 1899, 아비뇽 프티팔레 미술관

당대 유명 화상 볼라르는 세잔의 요구대로 아침 8시부터 밤 11시 반까지 꼬박 흔들거리는 의자에 앉아 있어야 했다.

번도 넘게 포즈를 취한 후에야 작업에서 손을 뗐다. 볼라르가 세잔에게 작품에 만족하냐고 묻자 세잔은 간단하게 대답했다. "셔츠 앞쪽 부분은 나쁘지 않아."

이처럼 세잔은 자신의 작업에 대해 만족을 몰랐다. 타인의 평가보다는 자신의 평가가 더 중요했던 것이다. 더군다나 초창기에 '술 취한 오물 청소부의 그림'이라는 오명을 뒤집어쓴 이후로 의기소침해지지 않을 수 없었다. 세잔의 그림은 당대의 시각으로 보았을 때는 이례적인 것이었다. 관습적인 원근법을 무시했던 그의 그림은 참으로 기묘하게 보였다. 식탁은 바깥으로 넘어질 것만 같고, 식탁보는 불길하게 떠올라 있었다. 이런 효과는 기술 부족 때문이 아니었다. 세잔은 자신이 무엇을 시도하고 있는지를 정확히 알고 있었다. 그것은 그림 속에서 깊이감과 공간감을 묘사할 새로운 방안을 탐구한 끝에 나온 독창적인 시도였다. 그의 독창성을 알아보는 사람들은 비평가들이 아닌 화가들이었다. 당대 피사로와 고갱, 드가, 모네, 르누아르 등이 그의 작품을 여러 점 소장하고 있었다. 선수가 선수를 알아보는 법이다.

세잔이 세상과 절연하고 실험을 거듭하며 작업에만 열중할 수 있었던 이유는 단지 그의 소심하고 의심 많은 성격 탓만은 아니다. 그것은 그가 그림을 팔지 않아도 풍족한 생활을 영위할 만큼 부자였기 때문이다. 모자상회를 하다가 은행업을 해서 돈을 번 아버지의 지원을 받았고 아버지가 돌아가

신 후에는 막대한 유산을 물려받았다. 그렇지만 그는 여전히 가난한 사람처럼 검소와 절제를 미덕으로 삼았다. 세잔은 결혼 후에도 가족들, 특히 어머니와 누이에게 의탁하여 살았다. 두 여자는 세상 물정을 몰랐던 그가 그림에만 전념할 수 있도록 도왔다. 어머니마저 돌아가시자 세잔은 아들에게 의탁하여 생활한다. 그는 아들에게서 자신에게는 없는 확신, 실용 감각, 균형감 등의 자질을 발견하곤 아들과 마음을 터놓고 지낸다. 두 사람 사이에 신뢰가 가득 담긴 서신이 남겨져 있는 것만 보아도 알 수 있다. 그러나 세잔은 법적으로 부부 관계를 유지했지만 아내와는 함께 살지 않았다. 두 사람 사이에 애정은 깊지 않았지만 그녀는 남편의 모델 제의에는 기꺼이 응해주었다.

세잔은 나이 오십이 되어 가톨릭에 귀의한다. 이는 삶에 대한 공포와 죽음에 대한 두려움에서 비롯된 것이었다. 그는 주일이면 온종일 일을 삼갔으며 저녁 미사까지 참여하는 등 하루를 거룩하게 보내는 것을 기쁘게 여겼다. 반면 점점 더 소심해지고 의심이 많아져만 갔다. 먼저 세잔은 목욕하는 여자들을 소재로 한 수욕도를 그릴 때조차 누드모델을 기용하지 않았다. 그것은 그가 엑상프로방스라는 시골 마을에서 젊은 여자를 누드모델로 기용했을 때 생길 수 있는 사소한 스캔들을 견딜 수 있을 만큼 대범한 남자가 아니었던 탓이다. 가정부에게조차 지나칠 정도의 예절을 차리는 남자였으니까.

또한 세잔은 다른 사람이 자신을 건드리는 것을 끔찍

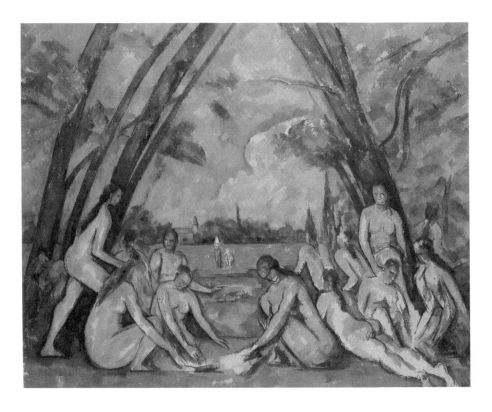

이 싫어했다. 가끔 파리에 들러 친구들을 만나면 아예 멀리서
부터 가까이 오지 말라고 손짓했다. 이런 기피증의 시초는 엑
상프로방스에서 발생했다. 세잔이 층계를 조심스럽게 내려가
고 있었는데, 난간에서 미끄럼을 타던 한 꼬마가 전속력으로
내려오면서 세잔의 엉덩이를 발로 세게 차는 바람에 그만 층
계 아래로 굴러떨어졌던 것! 그때부터 이런 일이 다시 생기지
않을까 하는 강박에 가까운 조바심이 생기기 시작한 것이다.
한번은 비틀거리는 세잔을 부축한 베르나르는 자기를 범죄자

〈대수욕도〉, 캔버스에 유채, 249x208cm, 1906년경, 필라델피아 미술관

세잔의 소심한 성격 탓에 〈대수욕도〉를 그릴 때조차 젊었을 때 그렸던 여성 누드를 참고해야 했다.

취급하는 세잔의 갑작스런 분노에 매우 상심했던 적이 있었다고 고백했다. 또한 그의 화실 근처를 서성거리노라면 "거기에 갈고리를 놔둘 수 없어"라고 고함치는 소리를 들을 수 있었다고 한다.

실제로 세잔은 누군가가 등 뒤에서 자기를 갈고리로 훅 걸어 낚아챌지도 모른다는 두려움에 사로잡혀 있었다. 세잔에게 있어 갈고리는 피해망상의 다른 이름인 것이다. 작품을 하지 못하도록 방해하는 모든 요소가 갈고리였던 셈이다. 예를 들면 여자, 취미, 모임 등이 그렇다. 여자를 싫어하지는 않았지만 여자가 작업에 방해가 된다는 이유로 잠시 잠깐의 외도를 접었다. 음악, 특히 바그너를 좋아한다고 했지만 사실 그 이름을 좋아했던 것이지 음악에는 문외한이었다. 세잔은 회화를 제외한 어떤 것에도 신경 쓸 시간이 없었던 것이다.

특히 세잔은 인상파 화가들의 무리 중에서도 아웃사이더였다. 1870년대 파리, 늦은 오후 카페 게르부아에 드가와 모네, 마네와 같은 인상주의자들의 모임이 열렸다. 거의 모든 화가들은 댄디처럼 차려입었지만 세잔은 물감 자국이 묻은 작업복 차림으로 카페 한구석에 인상을 잔뜩 쓰고 앉아 자신의 술잔만 노려보고 있는 경우가 많았다. 금세라도 쌍욕이 나올 것 같은 부루퉁한 표정의 이 남자는 위협적인 침묵으로 일관하곤 했다. 그러곤 "웃기고들 자빠졌네!"라고 하면서 술잔을 거칠게 내려놓았다. 사교성이라고는 찾아볼 수 없는 세잔은 화가들이

건네는 재담에 겁을 먹었다. 그는 항상 동료들이 자기를 놀리는 거라고 의심했다.

　　이처럼 의심 많고 소심했던 세잔에게 에밀 졸라의 배반은 더욱더 그의 갈고리 콤플렉스를 부채질했다. 유년 시절부터 30년 관계를 유지해온 절친 에밀 졸라가 소설 『작품』에서 세잔을 작업실에서 목매달아 자살하는 '좌절한 천재'로 묘사했던 것이다. 세잔은 충격에서 벗어나지 못했고 졸라와의 우정을 단박에 끝장냈다. 그런 의미에서 세잔의 갈고리 콤플렉스는 세상으로부터 자신을 지키는 그만의 자구책이었을 것이다. 그리고 그 콤플렉스 때문에 세상과 사람들로부터 스스로를 고립시켜나갔고, 그 이유로 현대미술을 위한 대단한 실험을 감행할 수 있었던 것이다!

페테르 파울 루벤스

결핍 없는 모범생의 사교 여행

페테르 파울 루벤스는 모범생이었다. 모범생의 그림은 확실히 덜 매력적이다. 타자적 상상력이 부재하기 때문이다. 마치 '결핍의 부재가 결핍'이라는 요즘 아이들처럼 말이다. 루벤스는 역대 미술가 중 가장 부유했고, 착하고 아름다운 부인들을 얻었으며, 제자들이 줄을 설 만큼 유명한 화가인 데다 세계적인 명성을 얻은 외교관이었다. 무엇보다 그는 자신이 엄청난 행운을 누린 화가이자 인간이었음을 늘 인정하던 매우 긍정적인 남자였다. 그럼으로써 루벤스는 서양미술 사상 가장 정력적인 화가가 될 수 있었다. 19세기 낭만주의 화가 들라크루아는 다양한 작품에서 분출되는 생명의 충동과 엄청난 작업량, 빠른 속도로 작업하는 루벤스를 '회화의 호메로스'라고 불렀을 정도다.

루벤스의 그림은 한 편의 바로크적 드라마를 보는 듯하다. 일단 그의 그림은 규모가 어마어마한 대작들이다. 게다가 마치 대서사시를 보는 듯 화려하고 웅장하기까지 하다. 그래서인지 그의 작품은 웅변가의 언어처럼 장황해 보인다. 이런 허풍스러운 점이야말로 루벤스의 치명적 약점이다. 그 때문에 그의 그림은 동시대의 렘브란트나 카라바조, 베르메르의 것보다 인기가 없는 편이다. 물론 당대 최고의 화가로 유럽을 호령하면서 지냈던 대단한 유명인이었지만 말이다.

진짜 루벤스는 어떤 사람이었을까? 그는 아주 보기 좋은 큰 키와 아름다운 피부를 지녔다. 언제나 금목걸이 장식을

페테르 파울 루벤스

Peter Paul
Rubens
1577~1640

플랑드르 화가. 바로크 미술의 대표적 작가로, 감각적이고 관능적이며 밝게 타오르는 듯한 색채와 웅대한 구도가 특징이다. 주요 작품으로 〈비너스와 아도니스〉 〈마리 드 메디시스의 생애〉 등이 있다.

〈자화상〉, 패널에 유채, 70.8×91.3cm, 1623, 오스트레일리아 국립미술관

회화는 그가 가진 재주 중 가장 하찮고 미미한 것에 불과했다.

하고 귀족들이나 기사들처럼 말을 타고 다녔는데 의복이나 행동에 기품이 넘쳤다고 한다. 이처럼 루벤스는 건강과 에너지, 지성과 재능, 유머와 관대한 성격까지 고루 갖춘 열정적 화가였다. 특히 대가이면서도 아주 인간적인 사람이었다. 그는 어느 것 하나 부족함이 없었다. 루벤스는 고대 세계에 심취한 문인이자 풍부한 학식을 갖춘 기독교 인문주의자였으며, 아마추어 건축가였고, 라틴어와 프랑스어, 스페인어와 영어 등 6개 국어를 유창하게 구사할 줄 아는 언어 능통자였다.

무엇보다 외교관으로서 유럽 전역에 명성을 떨친 인물이었다. 1630년 영국과 스페인의 평화협상을 성사시킨 덕분에 찰스 1세로부터 기사작위를 받았다. 또한 네덜란드 연방공화국과 남부 네덜란드 협정 조인에 중재 역할도 했다. 런던과 마드리드에서는 많은 주문을 받아 작품을 그렸는데, 특히 스페인의 〈펠리페 4세의 초상〉(1620~1640)을 그려 귀족작위를 받기도 했다. 그의 작품이 스페인 마드리드의 프라도 미술관에 소장되어 있는 이유다. 브뤼셀 궁의 사제는 루벤스를 '세상에서 가장 교양 있는 화가'라고 칭송했다. 한편 루벤스의 한 친구는 그의 재능이 그가 지닌 천재성의 한 측면에 불과하다며 "그의 모든 재능 가운데 회화는 가장 하찮은 것이다"라고 찬탄하기까지 했다나……

어떻게 루벤스는 유럽의 곳곳을 옮겨 다니면서도 작품 활동을 지속할 수 있었을까? 사실 루벤스와 동행했던 사람

들은 그의 외교 활동을 눈치채지 못했다고 한다. 작품 활동이 오히려 외교적 협상을 은밀하게 할 수 있도록 도와주었던 것! 그러니까 마치 비밀

첩사처럼 외교 활동을 병행했던 것이다. 루벤스는 외교를 통해 탁월한 협상을 이끌어내는 동시에 앤트워프의 작업장을 가득 메울 새로운 의뢰들을 받는 기회로 삼았다. 이처럼 예술과 정치가 노골적으로 밀접한 관계를 맺고 있던 17세기에 루벤스는 자신의 그림을 통해 종교전쟁에서 승리를 거두어 더욱 강고해진 가톨릭을 찬양하고, 당시 유럽을 통치하던 왕가들의 위엄을 대외적으로 알리는 일을 수월히 맡을 수 있었다.

그밖에도 루벤스는 신중한 사업가로서 작업실의 수를 늘리고 관리하는 데 타고난 수완을 발휘했다. 1611년 100여 명의 화가 견습생 지원자들을 거절해야 했을 정도로 괄목할 만한 성장을 거듭했다. 그의 작업실은 당대의 화가들에게 위협적인 존재였을 뿐만 아니라 유럽 각국의 왕실과 귀족들에게도 명성이 자자했다. 작업실은 천장에 난 채광창으로 빛이 들어올 뿐 창문 하나 없는 커다란 방이었다. 그곳은 마치 연극

앤트워프에 있는 루벤스 스튜디오
아마 저 난간에서 루벤스는 마치 영화감독처럼 제자들이 캔버스에 그림을 그리는 동안 타키투스의 책을 낭독하게 하는 동시에 편지를 받아쓰게 했을 것이다.

무대와도 흡사했다. 당대 방문객 중에는 알베르토와 이사벨라 대공 부부, 마리아 데메디치 여왕, 버킹검 공작부인이 있었다. 덴마크 왕의 주치의였던 오토 스페를링은 루벤스의 작업실을 방문했던 일을 회고하면서 "작업실에서 루벤스는 캔버스에 그림을 그리는 동안 타키투스의 책을 낭독하게 하는 동시에 편지를 받아쓰게 했다. 우리가 하는 말은 그를 방해하지 못했으며, 그는 우리에게 말을 건네는 중에도 여전히 그림을 그리고 낭독을 하게 하고 편지 내용을 불러주었다"라고 했다. 그는 때론 배우처럼 때론 영화감독처럼 스스로를 스펙터클의 대상으로 과감히 드러낼 줄 알았다.

루벤스의 작업실에서는 언제나 많은 젊은 화가들이 각자 맡은 캔버스에 작업을 하고 있었다. 그가 먼저 초크로 드로잉을 하고 여기저기 색깔을 지시해둔 작품들이었다. 마무리는 루벤스가 직접 했고 그러고 나면 그것은 루벤스의 작품으로 간주됐다. 마치 오늘날 성공한 미술가들이 작업의 아이디어만 주고 정작 자신은 작품에 손끝 하나 대지 않는 것과 같다. 아니 그보단 좀 더 인간적이랄까? 더군다나 루벤스는 작품의 완성도를 높이기 위해 보다 완벽한 정물과 동물 묘사가 필요할 때는 기꺼이 그 분야의 최고 전문가와 협업 즉 요즘 흔한 말이 되어버린 콜라보레이션을 했던 것이다. 당대 정물화의 대가이자 친구인 얀 브뤼헐과 동물화의 대가인 프란스 스니데르스가 그들이다. 이처럼 루벤스는 그림 작업을 체계화했다. 많

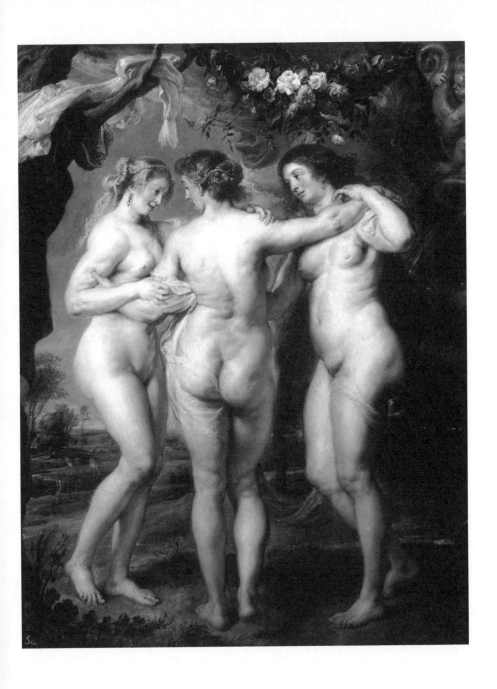

〈삼미신〉, 캔버스에 유채, 181×221cm, 1636∼1638, 프라도 미술관

오른쪽은 사별한 첫 부인 이사벨라 브란트이고 왼쪽은 36세 연하의 두 번째 부인 엘렌 푸르망이다.

은 조수들의 능력을 합리적으로 사용하였고 그 결과 놀라울 정도로 많은 작품을 완성할 수 있었다. 게다가 루벤스는 당대 최고의 스토리텔러였다. 그는 성서와 전설, 신화, 목가, 역사와 일상 세계의 장면과 인물들을 알레고리적으로 해석할 줄 알았다. 그는 위대한 종교적 인물의 생애에 대한 열정적인 해설자가 되는 것을 즐겼다. 뿐만 아니라 루벤스는 다른 화가들보다 더 많은 주제들을 아주 쉽게 그려낼 수 있는 능력의 소유자였다.

특히 루벤스는 말년에 여성의 몸에 대한 새로운 취향이 생겼다. 그것은 르네상스의 나체보다는 풍부하지만, 여전히 고전적인 형태를 유지했던 이전의 여체 표현과는 달랐다. 루벤스는 지나칠 정도로 자연에 가까운 풍성한 몸을 드러냈다. 다시 말해 마치 셀룰라이트 같은 몸의 요철을 적나라할 만큼 사실적으로 강조하는 반면, 흰 피부 결을 진주처럼 매끄럽고 화사하게 묘사, 실제보다 더욱 과장된 효과를 드러내고자 했다. 사람들은 이상화되지 않은 살찐 몸에 잡힌 주름 때문에 거북함과 불쾌함을 호소하기도 했다. 그렇지만 인상파의 대가 르누아르 같은 화가는 투명한 깊이와 내부에서 뿜어 나오는 루벤스만의 광채에 깊이 매료되었다. 이후 많은 화가들은 루

〈인동덩굴 그늘에서 첫 번째 부인 이사벨라 브란트와 함께 있는 화가의 자화상〉,
캔버스에 유채, 136.5x178cm, 1609년경, 뮌헨 알테 피나코텍

부부 사이가 아주 좋음을 보여준다.

벤스 작품 속의 피부색과 결의 아름다움을 벤치마킹하는 게 유행이 되었을 정도였다.

　루벤스의 몸에 대한 이런 새로운 감각은 한 여자의 등장 때문이었다. 그는 사랑했던 첫 번째 부인 이사벨라 브란트를 잃고 깊은 상심에 빠져 지낸다. 인동덩굴 아래서 다정히 남편의 손을 잡고 결혼 기념 회화 속에 등장했던 선하고 정직했던 그녀가 흑사병으로 갑작스럽게 죽었던 것이다. 루벤스는 더욱더 그림과 외교에 몰입하는 것으로 공허한 마음을 달랬다. 그러던 그의 나이 52세에 장

남의 나이와 비슷한 16세의 평민 여성 엘렌 푸르망과 재혼한다. 귀족 여인들을 마다하고 택한 서른여섯 살 연하의 천진한 엘렌과의 사이에서 다섯 명의 자녀를 낳는다. '앤트워프에서 가장 아름다운 여인'이라고 칭송되던 그녀는 루벤스의 새로운 뮤즈로 새로운 전성기를 구가하게 한 존재였다. 말년에 만

〈모피를 두른 엘렌 푸르망〉, 목판에 유채, 83x175.9cm, 1638년경, 빈 미술사 박물관

루벤스가 가장 아꼈던 작품으로 만년에 만난 두 번째 부인 엘렌 푸르망을 모델로 했다.

난 한 여인으로 인해 루벤스는 청춘의 열정에 불타올랐고, 그녀가 가진 아름다움을 이브, 비너스, 성녀들로 묘사했다. 그는 '그 나이에 민망스럽게'라고 생각하는 주변 사람들의 시선을 기꺼이 무시하고 어떤 위선도 없이 맘껏 찬미했다. 그 찬미란 다름 아닌 '다산성과 생명'에 대한 예찬이었다.

이로써 루벤스는 예술 활동 초기에는 전투와 납치를 주된 소재로 한 폭력성을, 다음으로 바로크적인 종교적 비장함을, 그리고 말기에는 사랑에 빠진 관능의 화가로서 그 여정을 마감했다. 그러니까 변치 않는 열정으로 올림포스의 신들과 요정, 신들을 유혹하는 여주인공들과 더불어 고대 신화 세계를 환기하는 세속적인 그림을 그려내면서 말이다. 그리고 아주 평화롭고 품위 있게 〈모피를 두른 엘렌 푸르망〉을 마지막까지 감상하면서 숨을 거두었다. 이처럼 루벤스에게는 다른 대가들에게서 볼 수 없는 행운과 좋은 일들이 많이 일어났다. 고결한 인격과 위대한 능력을 의식한 가장 축복받은 인간이자 진정 행복한 화가였다!

클로드
모네

그 림 보 다
더 강 력 한
꽃에 대한 사랑

절경은 시가 되지 않는다고 어느 시인이 말했다. 사람의 냄새가 배어 있지 않기 때문이라고 했다. 그러나 여기 평생 절경을 찾아 헤맨 화가가 있다. 아니 절경이라기보다는 진경이라 해야 옳을까. 바로 '인상파'라는 이름을 탄생시킨 클로드 모네다.

인상파를 '외광파外光派'라고 부르는 것은 그들이 실내 스튜디오가 아닌 실외의 태양 빛에서 작업했기 때문인데, 모네만큼 일관성 있게 야외 작업을 고집한 화가도 드물다. 모네는 원하는 풍경을 찾아 아르장퇴유, 베퇴유, 루앙, 에트르타, 지베르니 등 프랑스의 작은 마을은 물론 런던과 브뤼셀, 베니스 등 타국의 도시들을 옮겨 다녔다. 그러다가 1883년 4월 말 포플러 나무가 아름다운 지베르니에 정착했다. 지베르니는 파리 서북쪽으로 80킬로미터 떨어진 곳으로, 에프트 강과 센 강이 합류라는 곳에 위치한 센 강둑의 조그만 동네였다. 지베르니에서 5킬로미터 정도 가면 이웃 동네 베르농이 있고 거기에 기차역이 있어 파리로 갈 수 있었다. 모네는 지베르니에 온 후로는 더 이상 거처를 옮겨 다니지 않았고 그 마을에 뿌리를 내렸다. 지베르니는 그를 자극해 일생의 가장 풍성한 수확물을 창조하게 한 영감의 원천이 되었다.

사실 쉰이 되기 전까지 모네는 아주 가난한 삶을 살았다. 마네와 같은 멋진 동료들의 지원으로 살았지만 언제나 빚쟁이 신세를 면치 못했다. 그렇지만 모네는 가난할 때도 제왕처럼 살았다. 이는 남들이 부러워할 호사 취미를 포기하지 않

클로드 모네

Claude Monet
1840~1926

프랑스 화가. 인상파 양식의 창시자 중 한 사람이다. 그의 작품 〈인상, 해돋이〉에서 '인상주의'라는 말이 생겨났다. 말년의 〈수련〉 연작은 걸작으로 평가받는다.

았다는 것을 의미한다. 그러니까 모네는 그림을 그리기 위해서라면 돈을 빌려서라도 여행을 했다. 게다가 아르장퇴유에서 조그만 중고 배를 구입해서 개조한 뒤 물이 드나드는 화실로 사용하기 시작했다. 1874년 이 배에 있는 모네 부부를 마네가 그렸다. 그런 여러 가지 모네의 호사 취미를 완벽하게 성취시켜준 곳이 지베르니의 정원이다. 그가 지베르니에 정착하게 된 것은 그림이 고가에 팔리기 시작하면서 생긴 경제적 여유 덕분이었다. 1890년 결국 세 들어 살던 집을 사게 되었고 하인과 정원사를 고용하기에 이른다. 요리를 좋아했던 그는 값비싼 식탁을 구입했으며 자동차도 몇 대 구입했다.

1900년대 지베르니 정원을 산책 중인 모네.

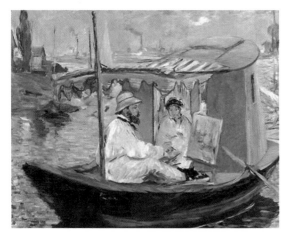

정원에 대한 모네의 관심은 처음으로 그림을 그리기 시작한 이래, 그리고 아르장퇴유와 베퇴유 시절을 거치는 동안 꾸준히 진화했다. 그러다가 지베르니에 정착하면서 꽃밭과 수상 정원을 꾸미는 데 흠뻑 빠져 그야말로 진정한 정원사가 되었던 것! 모네는 다섯 명의 정원사를 고용해 집에 딸린 과수원을 개조하고 강물을 끌어들여 연못을 만들었다. 그리고 자포니슴에 매료되었던 그는 연못 중앙에 아치형의 일본식 다리를 놓아 연못을 건널 수 있게 만들었다.

특별히 파리의 예술품 중개상인 일본인 다마다 하야시로부터 수련을 구해 연못에 심었다. 1901년에는 근처에 있는 땅을 추가로 구입, 정원을 늘리면서 연못을 네 배로 확장했다. 그곳에 대나무, 사과나무, 체리나무, 살구나무 등 일본산 관목을 잔뜩 심었으며 온실을 만들기도 했다. 그 후로도 지구촌 곳곳에서 사온 꽃나무들을 심어 식물의 종류를 하루가 다르게 늘려나갔다. 원예 잡지를 열렬히 구독하는 한편 백과사전과 전문 서적을 통해 꽃에 대한 지식을 넓혀나갔다. 그가 스케치한 꽃의 종류와 원예가들에게 주문한 목록만 보아도 꽃에 대한 그의 열

에두아르 마네, 〈배 위의 모네〉, 캔버스에 유채, 98x80cm, 1874, 뮌헨 노이에 피나코텍

아르장퇴유에서 모네는 가난에도 불구하고 조그만 중고 배 한 척을 개조하여 물이 드나드는 화실로 사용하기 시작했다. 부유한 친구 마네가 모네의 생활을 화폭에 담고 우정을 나누었다.

정을 짐작할 수 있을 정도다. 이로써 정원은 해가 갈수록 더욱 아름다워졌다. 진기하고 놀라운 색채 효과를 내는 '시간예술'로서의 정원이 해마다 다른 빛깔로 완성되어갔다.

모네는 예전보다 드물어진 여행 와중에서도 지베르니를 잊지 못했다. 그의 머릿속에는 온통 지베르니뿐이었다. 타지에서도 모네는 두 번째 부인이 된 알리스에게 정원의 상태를 꼼꼼히 묻는 편지를 보내곤 했다. "정원의 꽃들은 여전하오? 집에 돌아갔을 때 국화가 아직 피어 있었으면 좋겠소. 날이 차가워지면 꽃으로 멋진 부케를 만들어보구려."(1885년 11월 24일 에트르타에서.) "당신에게 내 가엾은 장미꽃 얘길 듣고 나니 걱정이 이만저만이 아니오. 다른 재난까지 덮칠까 심히 우려되오. 일본 작약에 덮개를 씌워줄 생각쯤은 했겠지? 만일 그렇게 하지 않았다면 그건 명백한 살상 행위요. 내 온실을 보고 싶어 죽을 지경이오. 집으로 돌아갈 수만 있다면 그 얼마나 기쁘겠소!"(1895년 3월 17일 산드비켄에서.) 이처럼 모네는 부인에게 보낸 편지에서 정원에 대한 이야기를 빼놓은 적이 없을 만큼 정원을 애인보다 더 열정적으로 사랑했다.

그런데 정원을 그다지도 사랑했던 모네는 정원사들에게는 악덕 고용주이기도 했다. 후일 피카소와 함께 큐비즘을 창시하는 조르주 브라크의 아버지도 모네의 집에서 일한 적이 있었다. 그때 모네는 놀랍게도 이들에게 돈 한 푼도 주지 않았다고 한다. 그렇다고 모네가 정원을 혼자만의 공간으로 여기

고 즐겼던 것은 아니다. 그는 꽃이 피면 몸이 달았다. 빨리 정
원의 꽃과 나무를 지인들에게 구경시켜주고 싶어 안달이 났던
것이다. 그러곤 친구들에게 지베르니의 만발한 정원으로 놀러
오라고 청하는 편지를 썼다. 조금만 늦으면 꽃이 다 시들어버
린다고, 언제 올 수 있는지 서둘러 와달라고 아주 절실하게 요

〈수련 연못〉, 캔버스에 유채, 89x93cm, 1899, 오르세 미술관

청했다. 그리고 방문할 수 없
는 사람에게는 그들이 좋아
하는 나무나 꽃을 한 바구니
씩 부치기도 했다.

　　모네의 정원으로 초
대받은 오랜 친구들은 언제
나 기꺼이 정원의 아름다움
을 즐겼다. 어떤 친구들은 그
림을 가져와 모네와 교환하
기도 했고, 어떤 이들은 꽃
을 가져와 교환하기도 했다.
시인답게 스테판 말라르메
는 애정 어린 시를 지어 보

내기까지 했다. "꽃을 보러 오라"는 모네의 강렬한 메시지, "함
께 꽃을 보자"는 전언만큼 강력한 에로스가 또 어디 있단 말
인가? 늙어가고 있던 그에게 꽃 피는 계절은 언제나 절정이며
단 한 번뿐인 청춘인 셈이다. 그는 절정의 극치를 절대로 홀로
맛볼 수는 없는 노릇이라고 생각했다.

　　지베르니 생활에서 정점을 이룬 정원을 좋아하는 취향
은 그대로 그의 작품에 반영되었다. 모네 하면 가장 먼저 떠오
르는 〈수련〉 연작이 그것이며, 그는 수련 작품을 250여 점이
나 제작했다. 그는 이 〈수련〉 연작을 중심으로 한 풍경화로 명

1921년경 지베르니 모네의 정원을 방문한 다양한 사람들. 일본 여자는 구로키 부인, 모네, 알리스 버틀러, 의붓딸이자 며느리인 블랑
슈, 친구이자 수상이었던 조르주 클레망소와 함께.

성이 정점에 달하게 되는데, 1909년 '일상을 탈피한 전시회'라는, 당시로선 조금은 기이한 제목의 개인전으로 대성공을 거둔다. 파리는 물론 브뤼셀, 런던, 베를린, 스톡홀름, 드레스덴 그리고 미국의 도시에 이르기까지 모네의 작품들이 전시되기 시작했다. 그의 명성이 확고히 자리 잡게 되자, 동시에 지베르니의 모네의 스튜디오는 외국 방문객들이 다녀가는 성지로 변해갔다. 그중에는 일본인, 수집가 세르게이 슈추킨 같은 러시아인, 존 싱어 사전트와 같은 미국 화가도 있었다. 모네의 옛 친구들(시슬레, 피사로, 모리조, 말라르메, 로댕, 르누아르, 세잔 등)과 가까운 지인들(제프루아, 미르보, 클레망소 등)은 물론이고, 프랑스 내의 새로운 숭배자들(화가인 피에르 보나르와 자크 에밀 블랑슈, 출판업자인 폴 갈리마르, 공쿠르 아카데미 회원 등)이 그곳을 다녀갔다. 여러 나라의 예술가들이 그를 방문하는 일이 잦아졌다. 뿐만 아니라 신문사와 잡지사 기자들의 인터뷰 요청이 쇄도했다. 모네는 자신의 작업 장면은 물론 그가 소장한 화가의 작품들을 자세히 소개했다.

　　모네의 성공의 핵심에는 자연에 대한 무한한 사랑이 담겨 있다. 건초 더미, 루앙대성당, 국회의사당, 수련 등 연작을 제작하는 일도 자연에 대한 애정과 겸손한 태도를 반영하는 것이다. 예컨대 모네는 평소 "한 번에 본 것을 그린다" 혹은 "다른 그림을 본 적이 없는 사람처럼 그린다"는 모토를 세우고 그것을 실천하고자 했다. 그러나 동시에 그는 사랑하는 대

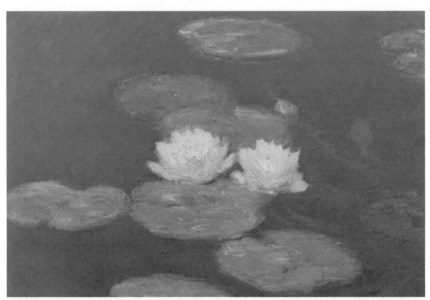

위_⟨수련⟩, 캔버스에 유채, 100×73cm, 1903, 마르모탕 미술관

모네 하면 가장 먼저 떠오르는 '수련'. 그는 ⟨수련⟩을 250여 점이나 제작했다. 그는 이 ⟨수련⟩ 연작을 중심으로 한 풍경화로 명성이 정점에
달하게 되는데, 1909년 '일상을 탈피한 전시회'라는, 당시로선 조금은 기이한 제목의 개인전으로 대성공을 거둔다.

아래_⟨수련⟩, 캔버스에 유채, 850×200cm, 1914~1918, 오랑주리 미술관

모네의 작품을 위해 1927년 만들어진 미술관이다.

상은 단박에 모두 담을 수 없다는 생각을 해왔다. 한 번 본 것을 캔버스에 단번에 모두 옮길 수 없었기 때문에 동일한 장면을 그리고 또 그렸던 것이다.

말년에 사랑하는 아내 알리스와 장남 장의 연이은 죽음으로 실의에 빠졌던 모네. 더군다나 화가로선 치명적인 백내장으로 인해 시력이 점점 악화되었던 모네는 눈이 보이지 않게 될 때까지도 지독하리만큼 작업을 놓지 않았다. 그리고 나쁜 시력에도 불구하고 여전히 정원을 가꾸느라고 많은 시간을 보내고 있었다. 어쩌면 모네는 그림을 그릴 수 없을까 봐 두려웠던 것이 아니라, 그 아름다운 정원의 꽃들을 눈으로 어루만지지 못할 것이 더 두려웠던 것은 아닐까? 어쨌거나 모네가 헌신해 가꾼 집과 정원은 그의 예술 작품 이상이 되었다.

"내게 가장 절실한 것은 꽃이다. 항상 꽃이 내게는 필요하다." 얼마 전 내 작은 연못에 심은 수련을 보면, 모네의 이 말이 귓전에 생생히 들리는 것만 같다.